綠色思維　自然美學

Green Philosophy & Nature-Inspired Aesthetics

柯 鴻 圖 / 著

綠色思維 自然美學
Green Philosophy &
Nature-Inspired Aesthetics

EX LIBRIS

目　次

體驗生命的美，促進愛護自然的心

金恒鑣／臺北市生態藝術協會 前理事長

金恒鑣

如何把藝術融入一般人的生活裡，使其成為日常所見所思的一部分？這正是美學工作者柯鴻圖教授企圖透過《綠色思維 自然美學》一書想達成的任務。

人類祖先從演化之初到出現智人的歷程，是在自然養育下造就而成的。人類與自然之間有著類似臍帶的關係，自然對人類恩情之深重使之獲得了大地之母的尊稱。

有些學者，例如曾在美國哈佛大學任教的生物學教授華德華‧威爾森（Edward O. Wilson)與美國耶魯大學的生態學教授史帝芬‧克勒特（Stephen R. Kellert），認為人類長期生活在自然中，而發展出與自然有緊密的關係；威爾森更在其著作《論親生命》（Biophilia）中論述人類在自然中演化出傾向生命的天性。

人類之所以親近生命，是因為生命（包括基因、物種、生態系）對人類具有多重又獨特的價值。這些價值決定了人類如何看待生命，以及如何利用自然。這些價值與利用方式融進了人類的文化，並推進了人類的文明，而形塑了當代的人類社會。

人類心目中之自然環境與生命的價值極多，其中包含一項難以評估、但極珍貴的價值，即「自然在美感上」的價值。克勒特在其所著的《生命的價值》（1996）中寫道：「自然的美學經驗，讓我們找到生活的意義與秩序。」環境倫理學之父，羅斯頓（Holmes

Rolston，III）在其所著的《環境倫理學》（1988）裡也指出，「科學與藝術同樣都利用自然來豐富人類經驗。」

然而，科學家發現，當今人類的活動已快速地惡化環境並導致多樣生命的喪失；自然正在貶值。例如，人類活動所促成的氣候暖化與物種滅絕，其嚴重程度已明顯威脅到人類的生存，甚至可能引發第六次的全球生物大滅絕。

挽救全球的生態危機，不僅僅是科學家的職責，而是所有人類的責任。然而，藝術家除了可以參與環保的工作之外，還具有一個相當特殊的功能：他們可以喚醒民眾親生命的天性，讓人看到生命的美、可貴與重要，進而自發地積極參與愛護自然的行動。

本書《綠色思維 自然美學》的作者正是用他自己的美術作品，喚醒人的親生命之天性。作者所呈現的自然，讓我們看見了自然的種種之美。作者以我們常見的具有美感的花、鳥、蝶等為主題，表現在各種實用的物件上，例如郵票、海報、花布、月曆等，明確地提醒我們，生命之多樣與美就在我們的生活裡，就在我們周遭，唾手可得。

我們接近自然、親近生命，不應只為人類自己的需要著想，也須為所有的生物請命，以行動愛護其他動物，留給牠們空間以滿足其生命的需求。從事藝術工作者毫無疑問的，也可為維護其他的生命作出實質貢獻，柯鴻圖教授正是這樣的一個楷模。

關懷自然 永續思維

吳宏謀／中華郵政股份有限公司 董事長

吳宏謀

中華郵政與柯鴻圖老師的緣起，要從民國83年他參與郵票設計的行列開始，一路延續迄今，共完成了80餘套的郵票作品，主題廣泛而多元，有較為端謹的作品如「天工開物郵票」及「臺灣傳統建築郵票」；也有工筆寫真，充滿臺灣生態之美的「花卉郵票」、「漿果郵票」、「寵物郵票」、「鯨豚郵票」及「臺灣蜂類郵票」等作品。在這一枚枚精緻小巧的郵票上，柯老師細膩的筆觸與淡雅明美的描繪，將畫面生動的姿態完全描摹出來，彷彿下一刻就會動起來般，栩栩如生，深深吸引眾多愛郵人士的喜好典藏。

除了郵票之外，柯老師在設計和教學領域也相當有成就。他的作品恰如其名「鴻圖」一般，不拘於單一的內容，他將建築、自然、生態及人文的顏色一筆一畫地揮灑在小巧玲瓏的畫紙上，個人風格顯明，筆觸柔軟細膩，卻不失單調，不停的成長變化，反映出他在藝術之路上持續不斷地殷勤創作與不曾改變的初心。

柯老師對於社會環境生態的關懷也是有目共睹的，從他的「設計驛站」像布花、包裝、海報、插畫、紙品文創、郵票及繪畫等看似天差地遠的載體中，可清晰地看見他一直堅持在「綠色自然」主軸上，所展現的創作內涵都表達出其對於本土自然保育的情感，希望藉由藝術柔性的精神力量，喚醒觀者共同關懷這片土地的一景一物，更加尊重自然與愛惜生態環境。而中華郵政一直以來秉持環境保護、社會責任及公司治理（ESG）理念，深耕社會、關懷弱勢，持續優化各項業務商業模式，這種以「數位轉型、永續發展」為方向，將綠色永續思維融入企業核心業務的意志與理念，其實與柯老師深切的關懷與摯愛這片土地的精神不謀而合，我們都期望持續發揮影響力，共同為社會美好永續努力。

本書以圖文並列的方式呈現出許多作品的設計理念及創作背景。除了講述以攝影為筆記的取材方式，也提及關於創作靈感的擷取、突破框架的創意思考，並傳達對生命感悟的經歷，敘述其豐富的人生與一路走來的綠色心路歷程。個人藉此序文除表達景仰之外，亦祝福柯鴻圖老師持續在藝術創作上鴻圖大展。

超過半世紀的文緣

鄭優／中華電信公司前董事長、現任鏡電視董事長

認識柯鴻圖君大約在1967年左右，至今已超過半世紀。我們都是雲林縣水林鄉人，但不住同一村莊，當時他唸北港高農，我則是北港初中二年級學生，之所以認識，源於兩人都為《雲林青年》這本雜誌奉獻心力。《雲林青年》是救國團定期發行的學生刊物，主要讀者為初、高中的年輕人。當時鴻圖兄發揮他天生的才華為《雲林青年》畫插圖，我則很積極地主動投稿，主要著眼於賺取稿費。那個年代，臺灣經濟發展尚極落後，農民家庭普遍窮困，出身鄉下的學生，有些具備藝文相關能力，就會動腦筋，向設置版面鼓勵年輕人供稿的媒體，寄出他們的作品，除了鍛鍊自己的寫作能力，同時也開發零用金的來源。

彼時雲林縣的窮困程度應該是全國之最，青少年熱中寫文章的風氣也是名列前茅。除了在《國語日報》、《青年戰士報》（後易名《青年日報》）、《中華日報》等媒體發表文章，救國團配合政府政策發行的《雲林青年》雜誌（除了寒、暑假，每月定期出刊），也成為縣內諸多年輕寫作者共同耕耘的園地。而經由救國團經常舉辦的活動，分散各鄉鎮的投稿人，彼此因此結交成為「文友」。由於發表了幾篇文章，北港地區的文友聚會時，都會把我列為通知對象，也就在這個場合，與鴻圖君認識，並對他為每一期《雲林青年》的主題文章配上插圖的功力，深感欽佩。相對於其他文友都以搖筆桿為主，鴻圖君獨以繪畫才華見長，的確很容易讓人留下深刻的印象。隨著各自由中學畢業，我們相繼離開故鄉，分別在不同城市、截然相異的領域，全心奮力前進。有一段時間他為幾家報紙畫插圖，而且越畫越好，看在眼裡，自然為他高興。

跟鴻圖君再度見面，大約是2003年左右，他和師範大學林磐聳教授一起到我當時擔任總經理的臺灣電視公司拜訪。從開心敘舊中，知道各奔前程的歲月，他除了運用繪畫才能奠定的基礎，跨入美術設計的商業領域，同時也拿起他的畫筆，描繪存在臺灣土地上各類稀有的保育動物，還因此受到中華郵政公司的青睞，多次委以刻畫本土特殊題材、印製郵票發行海內外的任務。

從十五歲認識鴻圖兄至今，大約已有五十五年的歲月，我們因為特殊的機緣成為朋友，又因曾經共同經歷困苦的環境，一路走來，彼此相互疼惜。我們同時走過的這段路，說起來也是臺灣歷史長河最罕見的一段，最窮苦和最富裕的日子我們都渡過，最威權獨裁和最自由民主的政府我們也都遭遇過，應該滿懷喜悅這樣說：我們真是太幸運了！

君子三變 論柯鴻圖的藝術與設計特質

林磐聳／國立臺灣師範大學 前副校長

《論語・子張》子夏曰：「君子有三變：望之儼然，即之也溫，聽其言也厲。」主要在於形容一個人從外表觀之、接觸交流到語言溝通，從不同方式來判斷一個人的品味格局。「儼然」既可以形容人的外表穿著，也可以指精神狀態，由於自身修為的莊重外表，當然可以獲得別人的尊重。柯鴻圖先生先後擔任過竹本堂公司總經理、臺灣印象海報設計聯誼會會長、中華海報設計協會理事長、中華民國美術設計協會理事長，也曾任教於台中技術學院、東方設計學院、亞洲大學、銘傳大學等設計系教授，他在臺灣設計界可說是符合「望之、即之、聽之」的典型特質，這不僅是臺灣文化藝術與設計界對於他個人的觀察，也因為這種人格特質能夠獲得眾多朋友的肯定，並且反映在他的藝術與設計創作表現之上。

人生就在「變」與「不變」的變動之間找到安身立命的平衡狀態，而從事藝術設計則是需要在不斷推陳出新的作品之中，維持自己不變的原則與信念。1985年柯鴻圖於雄獅圖書出版《柯鴻圖作品集》，當時本人受邀撰寫序文，以〈君子不器〉為題論述其以堅定自在的態度悠遊徜徉於平面設計、包裝設計、紙品設計的創作表現，不受外在因素影響，得以一以貫之完成自己設計的品質。綜觀柯鴻圖投入在藝術與設計近五十年的發展歷程，本次借用「君子三變」來形容其從事藝術與設計演變的心路歷程；首先是「商業設計」，其次是「應用美術」，最後則是「藝術創作」三個階段的演變，但是就其一以貫之的是他習慣以親手繪製的精密描繪技法，樹立起個人獨特的風貌；他不管是在布花圖案、包裝設計、企業識別、品牌形象等重視機能目的的商業設計；甚至是在插畫、海報、郵票等善用美術形式的應用表現；以及他追求內心嚮往的自然生態與本土花卉蔬果的藝術創作，在在顯現他在「變」與「不變」之間找到生命與藝術的平衡。

《呂氏春秋・季春紀・季春》：「因智而明之，流水不腐，戶樞不蠹，動也。」觀察柯鴻圖先生半個世紀投注心力在藝術與設計的追求，本書即是透過作品呈現其生命流動的似水年華，這些精彩的作品也各自在臺灣百年美術設計發展有其不可或缺的歷史定位。

自然　是一種選擇

柯鴻图

如果以唐詩，李白的「兩岸猿聲啼不住，輕舟已過萬重山」來形容我50年美學創作人生，似乎也屬貼切，深有所感。

人到暮年開始懂得沉澱反思，自省為人處世欠缺圓融、行事操之過急，一心執著追求理想。今驀然回首，我竟不知不覺徐徐流過綠色的河渠，流經沿岸不同的「設計驛站」，詩中的萬重山彷如像布花、包裝、海報、插畫、紙品文創、郵票、繪畫等一重重的山巒，我竟是如此堅持在「綠色自然」主軸上，一以貫之地埋首工作了數十年。過往，有時暗嘆上天對我的考驗太多，才會在前段人生時運不濟，不斷轉換不同職場，重新學習不同的設計類別；如今，我卻感恩上天給予我多樣的試煉，才能有較寬廣的視野和可資靈活運用的資源。

另外奇異的是，生活在鄉村的年幼時期彷彿被植入了綠色的DNA元素：鳥語花香、一草一木、童玩野趣等生活體驗，所以創意思路便不知不覺地融入了。人有行為上的「慣性領域」，創作表現亦然，姑且不論優缺點，但它同時形塑了創作者的風格特色。

老子《道德經》的核心是道法自然、天人合一，主張無為、純樸、謙讓、清靜、貴柔、守弱，因循自然的道，其意崇尚自由、對人民不過度干預權利等，一直到「人與自然和諧共處的環保理念」，獨步千古，與現代的主流思潮相符，也令西方哲學家讚服。其形而上學，探究天地自然運作的法則，更不知不覺影響了後人的天地觀。受到老子潛移默化的影響，個人創作崇尚師法自然，心中的綠色概念是廣義的，非僅指自然保育，除在動植物題材之外，尚含括環境、資源等議題，陸地、空氣或海洋……，根深柢固在各個不同載體上，不知不覺地流露出來。亞伯拉罕·馬斯洛的「需求層次理論」，常提供我省思，作為一個美學工作者，匆忙已過數十寒暑，我們除了追求創作的滿足，也該有社會責任，而我究竟提昇到哪個層次？

謝謝政岷兄對我在綠色思維創作理念的肯定，讓我逐一整理出來，與大家分享這些美學經驗。

我的美學之路

綠色長河 流經不同的驛站

學習地圖

一個美學工作者，無論在應用美術或純美術裡，他的創意總是串流著綠色思維，也許汩汩而流，也許徐緩而過。數十年一回首，它流竄過許多創作品項，像綠色河流穿過群山，時間毫無中斷。沒有刻意，應是年幼時埋下的種籽，慢慢發芽、成長、綻放、結果，一切都是那麼地自然，這就是理念的堅持吧？

【播種】

從什麼時候在內心播下大自然的種籽？也許，跟童年生長的年代和環境有關。1950年代的南部鄉下，純樸的民間風情，花鳥、一草一木，甚至左鄰右舍的牲畜等，每天的自然接觸，潛移默化地內化在我的心中，結合了我的美學天賦，慢慢的在設計或繪畫中呈現出來。

猶記得，那是個刻苦的年代，臺灣經濟處於萌芽中。我在雲林濱海地帶成長，寒冬裡，我和小學同學們全都赤腳踩在結霜的地面；炎夏則是熱燙的石礫，邊走邊跳到校上課，那種腳板下的霜寒凍澈心扉，也許，這造就了對這塊土地的情感，影響了日後所有創作皆以本土素材為元素吧！

小學的年紀，同學們都在玩躲避球、野溪游泳、諸葛四郎、騎馬打仗……等，而我卻偏愛集郵、撿拾溪石、採集花蝶，把它夾在書冊裡製作標本。夏日，更是捕蟬和金龜蟲的時節，等長大了自省年少無知，作了一些不夠尊重生命的行為。或許，因興趣的分流，物以類聚，喜歡和我走向自然的同學總是不多。二、三年級時，我在美勞課裡顯露了美術的天份，得到老師的鼓勵，使我更熱衷於塗鴉。日月積累，造就了一位熱愛大自然生態的藝術家，或許這是導因。

【我的綠色設計路徑】

寫生 — 攝影 — 插畫 — 平面 — 郵票 — 包裝 — 紙品 — 海報 — 繪畫

成長在1950年代的我，童年雖然沒有今日的電動遊戲，但在鄉下，同儕們享受融入自然，就地取材與泥土的嬉戲樂趣。黃昏時釣青蛙、日正當中捕蟬、午後芋葉遮蔽陣雨、以乾牛糞烤蕃薯、藉風勢郊野放風箏，中年以後，時常回想童年，其樂無窮。

有人說，如果會開始回憶一生過往，代表他／她已經邁入中年或老年了。所以，常在 FB 讀到朋友暢談塵封往事，像服役英勇趣事、緬懷家族長輩、專業成就……等。人的一生，在不同階段出現的貴人很多，應該惦記感恩，也應傳承善的心念，而我最感念兩位在繪畫學習旅途上，給我的啟蒙或激勵。一位是唸初三時的楊佳霖老師，第二位則是「素未謀面」的前西螺高中陳誠老師。

50年代雲林水林鄉下的初中，美術老師師資極其缺乏，但初二開學時來了一位令我驚訝的老師，他竟是我就讀北港北辰國小的班導師，也是首位發現我有繪畫細胞的美勞老師。意想不到他會調派到外地初中教授美術課，一則以喜一則以憂，擔心他看到教室前公告的數學補考成績。要來的，總是會來的！

楊佳霖老師注意到我，有一天拿了張他以陽明山公園為題的水彩寫生給我臨摩。事隔多日，未見我交出作品，見面時勃然大怒。其實遲交的原因，是我對習作沒信心不敢面對。隔天，當我怯懦地把畫送到辦公室交給楊老師時，想不到他一見大為驚豔，拿著畫高亢興奮地告訴周邊的同事，指著我說：他可以造就喔！（當時他用閩南說「造就」，當下對此話的意思完全不懂，直到20年後才恍然大悟）。楊老師惜才之情溢於言表，尤其之後授課時，一定對我特別費心，令我難忘。

畢業在即，學校循例要舉行畢業旅行，規劃台北之旅。楊老師認為對我這是難得的寫生教學，希望能夠參加。家父是基層公務員，薪資微薄加上五個小孩，經濟並不充裕，我早已放棄此趟旅遊。楊老師知道後很失望，立即表明旅費由其支付不必擔心，期望此行能好好指導我寫生作畫。我深受感動，但仍婉拒好意。

人生無常，就在畢業前夕意外發生了。那天，早上到校一進教室，就感受班上異常的低氣壓。有位同學走到身邊說：「楊佳霖老師昨晚在家失足過世了！」我頓時內心一陣震撼，只是不敢置信。升旗典禮時，校長嚴肅地向全體師生宣布這個噩耗。此時，哀傷像潰了堤，我失控地在眾人面前痛哭起來。隊伍在

我們後面的女生班，受到影響也哭成一團。緊接著，這份悲傷迅及感染全操場，啜泣四起。這種哀傷的氛圍，終生難忘！而我是那個脆弱的情緒點燃者。

楊佳霖老師身形瘦長，離世時正值青壯，遺憾身後尚留下襁褓中的幼兒，英年早逝，令人不勝唏噓！他已走了55年，但他對我的關愛，永遠感念……

1966年3月的沾水筆習作（發表於《雲林青年》），畫的是心中崇拜的美國總統甘迺迪。

高中唸的是農科，並無美術課程可學習，只好自行摸索，卻能屢獲全縣藝文競賽的前三名，不斷為學校增光（右二）。

由於鎮日只熱衷於塗鴉，學科必然乏善可陳。高中進了農校的畜牧獸醫科，成績總是低空掠過，因花了更多時間參加文藝比賽，並主編了校刊兼設計封面和內文插圖，日子過得如魚得水，但教解剖學的導師卻恨死我了，因為我的公假太多！不過，三年下來，我課外的美術、論文、書法替學校在縣裡藝文競賽中增光不少。

大學聯考毫無希望，我以淺薄的校刊編輯資歷，北上到出版《阿三哥大嬸婆》、《機器人》……聞名的劉興欽老師身邊工作，在其週刊裡開闢了一塊以自然科普、鳥、魚等生物插圖的描繪和文字撰寫，日子既忙碌又快樂。工作了一年，還是想回南部逍遙半年等待兵役徵集令。但我閒不下來，仍在昔日的《青年戰士報》新文藝副刊繪作小說插圖，並無虛度光陰，只是主編到我當兵前，始知我僅是個無師自通的毛頭小子。

利用服兵役時擔任政戰士，有時間整備自己，為再升學而準備。退伍後進了專科夜校，白天在日商啟美彩藝公司工作，這是一家日本國際型貿易公司的纖維（布）意匠部門，在台培訓一批專業的布花圖案設計師，起初獲選為「練習生」，再逐步升為「設計員」，也算是多年媳婦熬成婆。

布花的表現形式多樣，加上流行、區域、場合與季節性等，須諸多的設計思考，作品能否被來自世界各地的布商青睞，雀屏中選都是挑戰。自然的花草可以說是布匹圖案的基底，數原政雄社長每月必辦一次社外寫生，素寫花園或花卉植物，觀察其樣貌，以便應用在布花繪作上，完全把我們當做學生一樣看待。在這樣的學習職場要求下，養成了日常「拈花惹草」的習慣，也精進了設計同仁線條掌握與寫實能力。畢竟，布花圖案無論具象、抽象和幾何形式，線條流暢與否，主宰了整個圖面的效果。

（右頁上）服役前，有一整年的時間在名漫畫家劉興欽老師的出版社，擔任美術編輯，並在雜誌內開闢有關自然的專欄撰文、繪製插畫。

（右頁下）在日商布花設計工作五年半，由練習生逐次晉升到設計員、組長。服務第二年，和另一位同事被派回日本大阪總公司作短期研修，考察纖維部門意匠課作業，和來自世界各地布商如何供稿、選擇花樣等流程。

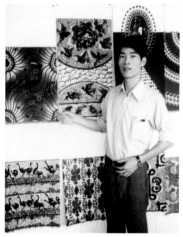

不定期的自然寫生和每週定期的社
內作品發表會，接受其他設計師
善意的批判，是使專業更進步的力
量，面對週週的自省、分享，坦白
說壓力不小。

啟美彩藝公司在歷經三次全球石油危機，五年之後結束了在臺灣的營運。我接續在傳播公司、華美建設奠下廣告和一般平面設計及印刷實務的基礎。緊接著在正隆紙器歷練「包裝設計」三年餘，扎下設計行銷的概念。公司係以服務導向，為了爭取客戶的工業紙器和商業包裝訂單，我也曾上山下海，偕同業務代表拜訪梨山果農，夏天傍晚即感受冬天的低溫，得蓋棉被方能入睡。這些

工作行程，我也得以近身觀察自然生物，順便拍下豐富的圖檔，有助於未來的設計應用。

也許，創意人不習慣於生產掛帥的企業，亟思轉換另個舞臺。在機緣成熟下進入了永豐餘，這是個以抄造文化用紙為核心的企業，開啟了我全新的創意人生，在紙材運用，結合文化或綠色主題的紙品開發，走出一條新的道路。

服飾的布花紋樣主要以「花」為主要表現素材。

新進人員的頭三個月屬練習生，必須跟隨日本布花設計老師從點圓點、波浪或迴紋、調顏色練習精準度，圓點必須大小一致、珠圓玉潤，紋路則上下左右方向不能重複，顏色的調配更是要求絲毫不差。有時，光是一個藍色就調了一早上，原本只有一小碟顏料，調到最後都變成一大碗公。

其實，進入啟美彩藝不久，即認知到自己所學不足而重拾書本，就讀於專校夜間部，白天上班，晚上唸書。但學校所學僅在觀念性的理論上有所增長，實際運用技巧還不如在啟美彩藝所學紮實，許多布花設計的專業概念，例如，非洲布花應掌握哪些特點？是否用人物或圖騰來表現？紐約和倫敦的布花有何不同？布花設計有區域性，以及季節性、流行性、場合性、質料差異等因素皆須列入考量；一般而言，麻紗質料的布花圖案不能太細膩，否則會效果不佳。

下圖（1-3）在臺灣較難看到的布花圖案。因應
日本母公司是大型貿易商社，我們除了供應歐
美、非洲等地布花紋樣，經常繪作裝飾性強、
螢光色彩鮮明的Java Print。

如何將負面轉為正面？

1977年，我進入了國內某大型造紙公司，籌劃成立美術設計部門，這個單位自然成為企業的形象化妝師。約在那之前的三年，公司基於社會責任，為環保盡一份心力而抄造回收的再生紙，但行銷一直不理想，因為人們都視之為次級品的紙張，排斥使用。其實，那時歐洲的一些先進國家已廣泛地開發在刊物、表單、文具等類紙品上，在百貨公司輕易可見，綠色意識早已萌芽開花。

部門成立先期兩大任務，其一是執行CIS視覺部份；其二即是如何透過設計，來扭轉社會大眾對再生紙是瑕疵品的印象。換句話說，即是運用設計手段將再生紙化身為具有特色的紙品製作物，達到行銷目的。依國際所訂標準，紙張抄造時，原木紙漿摻入再生紙漿必須達到50%以上，才可獲得認定為再生紙，授予環保標章。再生紙的色調略帶灰色，成份從50%到100%，紙面上的碎絮會由少到多，這即是它的特色。

為了與使用古樸的再生材質相呼應，所開發「紙的文創」，一為「文化」，另一為「自然主題」當然不可或缺。

（上）看圖說話再生紙書籍
（右）{套組的紙文具設計概念}
使用80至120磅的再生紙為材料，內頁配以線畫插圖增添雅緻感；另者，使用E楞紙作為包裝材料成為套組禮盒。再生紙開發初期以「文化風格」為主，形塑了再生紙素樸的特色。
右上的再生紙文具禮盒，名為「丹鳳朝陽」，以鳳凰浴火重生之意，比擬再生紙。

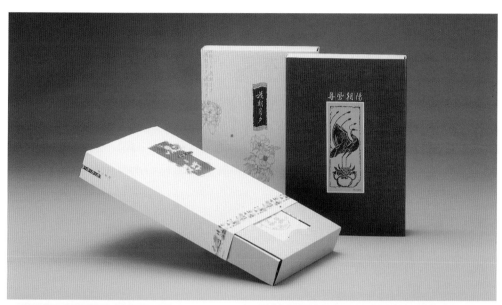

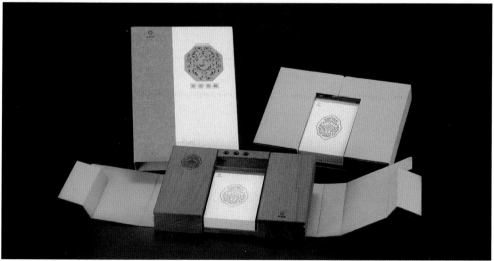

沒有生涯規劃的人生

1980年代，高希均教授以歸國學人之姿，創辦《天下》和《遠見》雜誌，發展文化事業。並發表許多擲地有聲的經濟見解。如天下沒有白吃的午餐、生涯規劃……，蔚為風潮。使得長期住在臺灣的人們耳目一新。但，個人對「生涯規劃」卻頗有感觸。

回首來時路，從小父母並沒有給予孩子們引領未來道路，完全自由發展。事實上，食指浩繁，父母已竭盡所能養育我們，何來的生涯規劃？只求隨遇而安。奇怪的是，在因緣際會，峰迴路轉下，我竟到達了夢寐以求的目標。

在我的人生際遇裡深深體認到，每個人都一定有理想、目標，但要能順遂實現，除了努力外，沒有起碼的經濟能力是舉步維艱的；何況人生有太多的不可測，把握機運也很重要。自己一路走來顛顛簸簸。從另個角度來看，年輕時因多次石油危機、經濟不景氣，迫使我不斷轉業，卻和一般設計人專業較為單一有所不同，這究竟是幸或不幸？但能夠歷練更多不同的設計品項，到了中後段人生在美學工作上可以集其大成思考、創作，才頓悟到原來這一切都是天意，感謝上天！特別的是：各類作品均竄流著綠色的意識。

（左）進入展望廣告公司服務，努力在各類媒體上表現創意。
（右頁左上）在正隆企業擔任包裝設計師。
（右頁右上）來訪的日本設計公司回國後來函簽名致謝。
（右頁下）擔任永豐餘子公司「竹本堂文化」總經理時，得了不少獎項，因而經常有國內外設計團體來公司參訪交流。

在永豐餘企業11年中，由單純的幕僚設計部門美術設計中心，運作了5年終於轉型成為一個對外營運的事業體——竹本堂文化事業有限公司。我們有一個全新的產品品牌，我是「笨堂」的堂主。

其實，「竹本堂」的命名有其學問，除了竹與本合為謙虛的笨外，竹是自然界中極具韌性的植物，不畏強風且富彈性，外直中空（謙懷）、環環有節（品操），更是四君子代表之一，具傳統文化的象徵。在任職期間，林磐聳教授推薦我成為中華郵政公司的郵票設計師，在我設計生涯除了特殊的布花設計、紙品設計外，又多一項郵票設計。我像在攀越一座座山峰，視野更為開闊，其實，應說是不同的摸索、學習之旅。1990年，終於，我的第一套郵票「天工開物」造紙術印行。如此20年下來，為中華郵政陸續設計繪製了共八十餘套郵票。

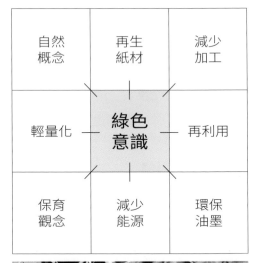

自然概念	再生紙材	減少加工
輕量化	綠色意識	再利用
保育觀念	減少能源	環保油墨

竹本堂文化LOGO
以竹葉為核心，向上外放，迎向四方，發揚文化。

臺北植物園有一處「竹」的主題園區，品種繁多。竹林深幽，可感受到涼風徐徐的舒暢。

教學相長

在平面設計界翻滾了30年後,有幸受邀轉入大學教育的職場,誤人子弟,實是人生始料未及的事。在業界時,起初赴各校作專題演講、畢業製作評審,及後兼任教職,續轉為專任老師。累積了多年的實務,可以有機會傳授給學生,回饋付出,也讓我更理解時下年輕學子的思想,這真是件幸福的事。

吳艾芳/插畫

法國名設計家Ronaldo Church 2006年繪製眼中的我。

（左）頑皮有創意的學生，常會在上課中出奇地繪作令我哭笑不得的插畫或卡片。

（下）家貓喜歡陪伴、監督我作畫。

受訪與展演分享

自嘲也許夠自己的資歷夠資深了,終於
闖蕩出一點名號,會陸續接到平面或電
子媒體的專訪、錄影。與此同時,我的
教學、設計和繪畫創作幾乎同步進行。
畫作的展出地點北中南皆有,例如:台

北的郵政博物館、台北新藝術博覽會、
新北市文化中心、遠雄人文博物館、
台中的新藝術中心、台南的東門美術館
等。創作和展覽及導覽的分享,都是件
快樂的事。

1999柯鴻圖北京設計展
The publication and exhibition of Ko Hung Tu's portfolio

（左頁上）人間衛視《創藝多腦河》節目內容多元，包含設計、服裝、影像、文學、繪畫等，每集長達一個小時，屬於專訪型節目。受訪前內心忐忑不安。不過，在口才一流、反應機敏的主持人黃子佼引導下，顧慮是多餘的。

（左頁中）接受媒體採訪攝影
（左頁下）展覽現場錄製導覽說明
（左頁下右）1999年於北京「設計博物館」舉行個人平面設計展

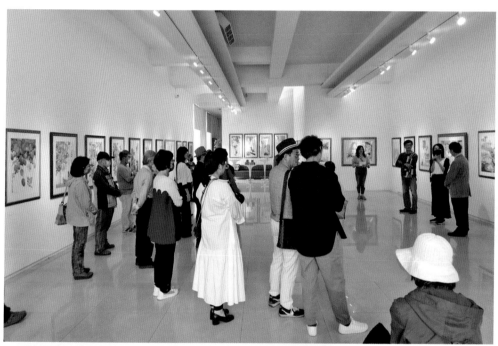

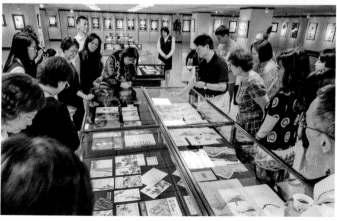

在各類型的展覽中，現身說法，為來賓闡釋創作心得，是快樂的分享。

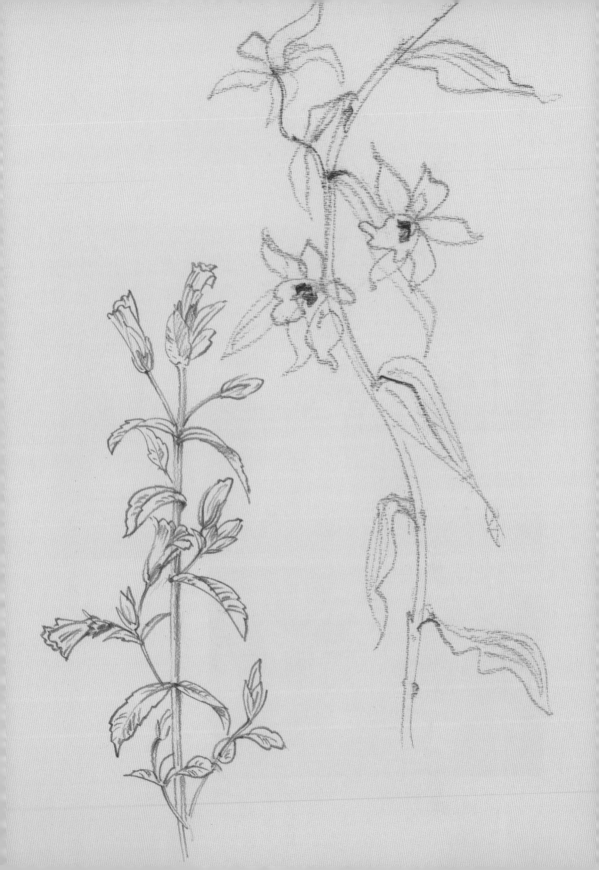

素寫自然

自然觀察與素描寫生

花卉寫生的樂趣

年輕時在日商布花設計公司工作，由練習生到設計師，直到國際石油危機末期，大阪本社的「意匠」部門把臺灣這個海外分支單位裁掉了，本來想從一而終到退休，領個敬業的「貞節牌坊」，無奈只好離開這個與花為伍的日子。

五年多的布花設計工作，依規定繳交寫生作業，即連春節連假亦然，在社長地磨練下打好了花的寫生。其實，寫生除培養觀察力外，讓繪作上的線條流暢，等於掌握了美的靈魂。花草的素材唾手可得，屋舍下的車前草、路邊不知名野花、庭園名花等等。只要攜帶A4的寫生本和鉛筆盒（H＆B數枝，軟硬度不同，任君決定）。就這樣養成了可以路

邊一蹲，或草皮席地而坐，甚或站立描　　輕鬆、全神貫注，去描繪眼中自然多姿
繪便捷極了。至於，您喜歡黑白單色鉛　　的花草。每當作品完成了，心中不亦快
筆或彩色鉛筆，就看個人喜好了。比較　　哉！
重要的是，忘掉好奇圍觀的路人，態度

人物掃描

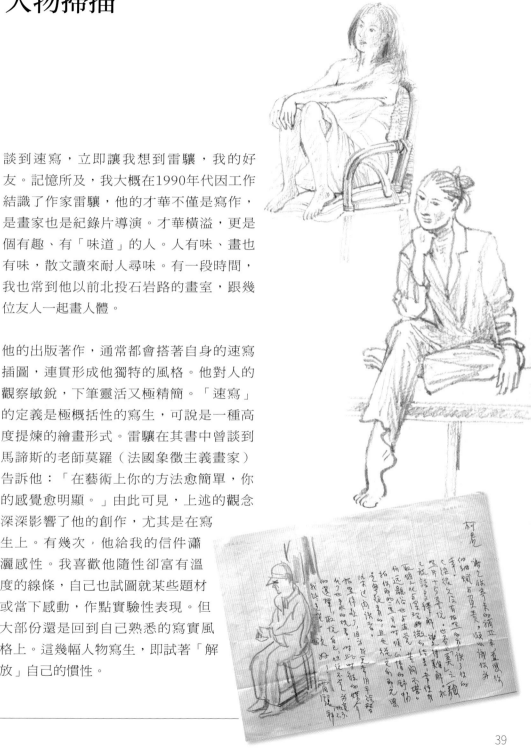

談到速寫，立即讓我想到雷驤，我的好友。記憶所及，我大概在1990年代因工作結識了作家雷驤，他的才華不僅是寫作，是畫家也是紀錄片導演。才華橫溢，更是個有趣、有「味道」的人。人有味、畫也有味，散文讀來耐人尋味。有一段時間，我也常到他以前北投石岩路的畫室，跟幾位友人一起畫人體。

他的出版著作，通常都會搭著自身的速寫插圖，連貫形成他獨特的風格。他對人的觀察敏銳，下筆靈活又極精簡。「速寫」的定義是極概括性的寫生，可說是一種高度提煉的繪畫形式。雷驤在其書中曾談到馬諦斯的老師莫羅（法國象徵主義畫家）告訴他：「在藝術上你的方法愈簡單，你的感覺愈明顯。」由此可見，上述的觀念深深影響了他的創作，尤其是在寫生上。有幾次，他給我的信件瀟灑感性。我喜歡他隨性卻富有溫度的線條，自己也試圖就某些題材或當下感動，作點實驗性表現。但大部份還是回到自己熟悉的寫實風格上。這幾幅人物寫生，即試著「解放」自己的慣性。

林木之美

年輕的時候，特別喜歡戶外踏青，上山吸收森林的芬多精，遠眺山嵐蓮步輕移、看雲海的風起雲湧。尤其走在山林步道，春夏間涼風徐來，真是愜意。吸納自然原野的氣息外，聆聽日夜的蟲鳴鳥叫，心曠神怡。

由於並非專程登山寫生，時間匆匆，只能當下感受林間的綠意，攝影捕捉美景，回來後整理存檔，待有機會時再運用，以素描或彩繪再現，曾經為林務局繪製卡片。高山上可以觀察到林相，平地也有林木之美，只是氛圍不同。

植物園和臺大校園高齡樹木比比皆是，樹的容顏各異其趣。地平線和俯視下的風景，自然有不同的風情。臺大校園處處均可入鏡，也是我創作取材的後花園，提供了無數的資源，閒暇之餘，遛著狗同時隨興作畫。

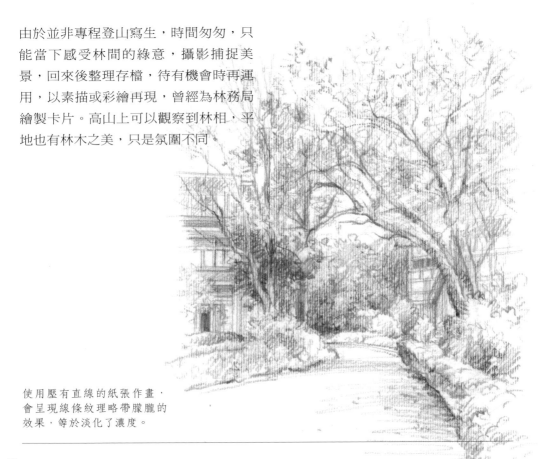

使用壓有直線的紙張作畫，會呈現線條紋理略帶朦朧的效果，等於淡化了濃度。

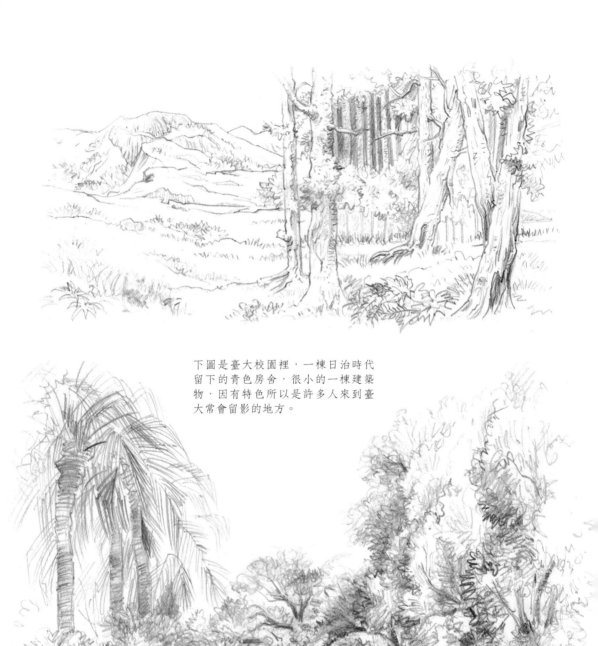

下圖是臺大校園裡，一棟日治時代
留下的青色房舍，很小的一棟建築
物，因有特色所以是許多人來到臺
大常會留影的地方。

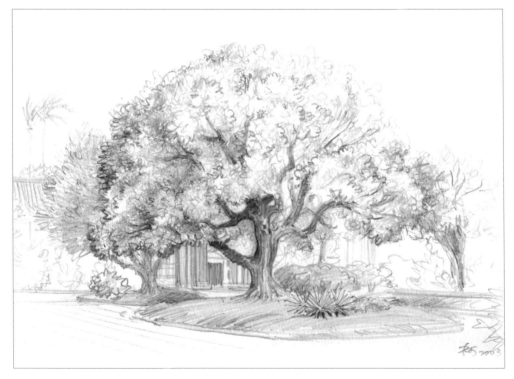

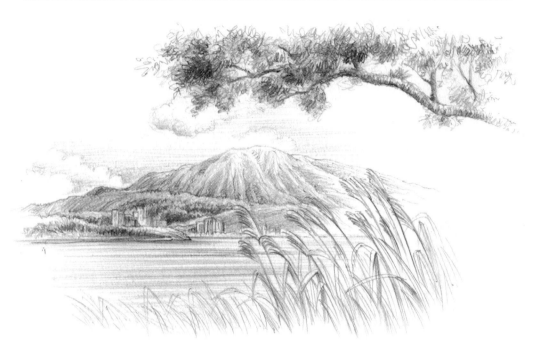

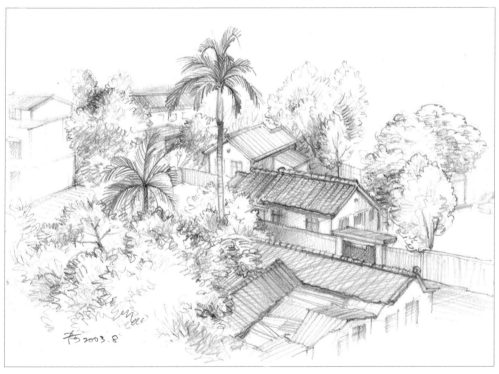

飛羽之美

在雲林鄉下成長，自小就喜歡親近自然，網蝶、捕蟬、撈蝌蚪之外，特別偏愛賞鳥，尋尋覓覓何處有鳥巢？年紀小也沒有望遠鏡談不上賞鳥，能看到僅是普鳥，如綠繡眼、麻雀、斑鳩、白頭翁等，若能在溪塘邊巧逢翠鳥或白鷺鷥就算幸運，在童稚的心靈裡便可以回味幾天了。

進入設計職場後，常有因應製作物搭配插圖，其中最想畫的是鳥類，但參考資料也是來自作者提供。內心一直有完成一套臺灣鳥類圖鑑的心願，後來得到多位鳥類攝影者的支持，印刷界的陳王時先生更大方的拷貝了2萬多張的分類圖檔送我，一起作鳥類的生態保育推動。

嚴格來說，我取材畫的只是圖繪，不敢稱作圖鑑，但至少具有知性的教育功能，可看性的製作物。我自費出版，並未找通路行銷，主要用於和人分享。

這些鳥類的鉛筆素描，應該是平常練功的作業，其中也有撿拾到不知名的野鳥，除了通報野鳥協會，並立即為牠作了速寫，尺量紀錄，等於作了最近身的觀察。

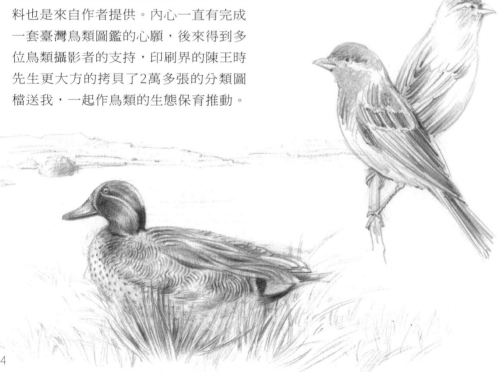

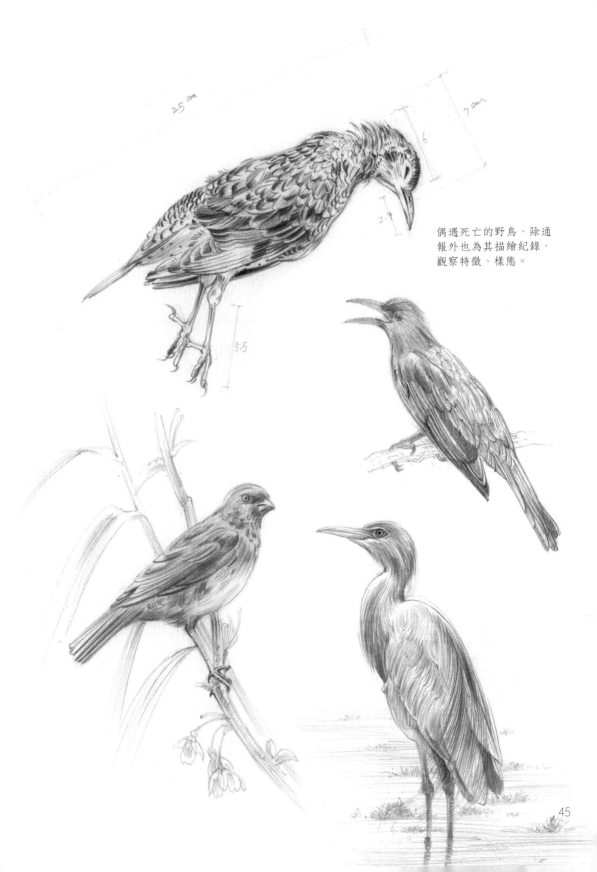

偶遇死亡的野鳥，除通
報外也為其描繪紀錄，
觀察特徵、樣態。

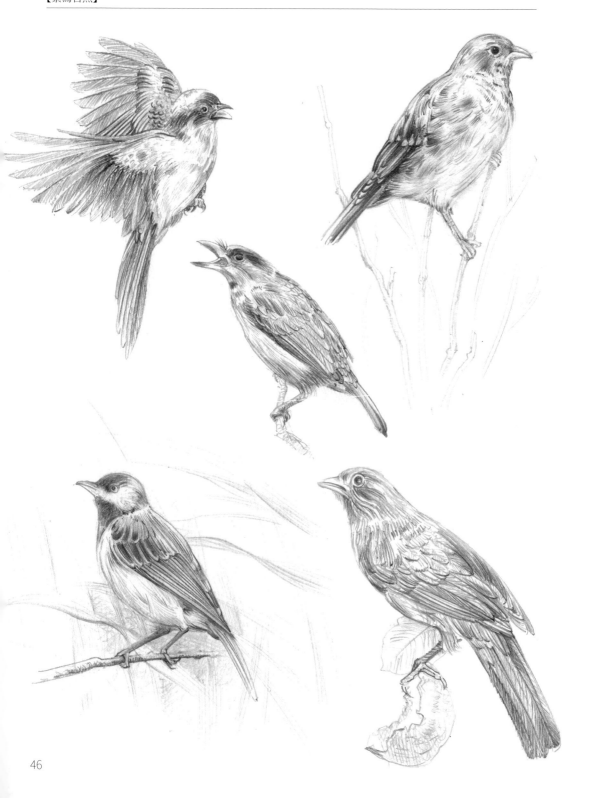

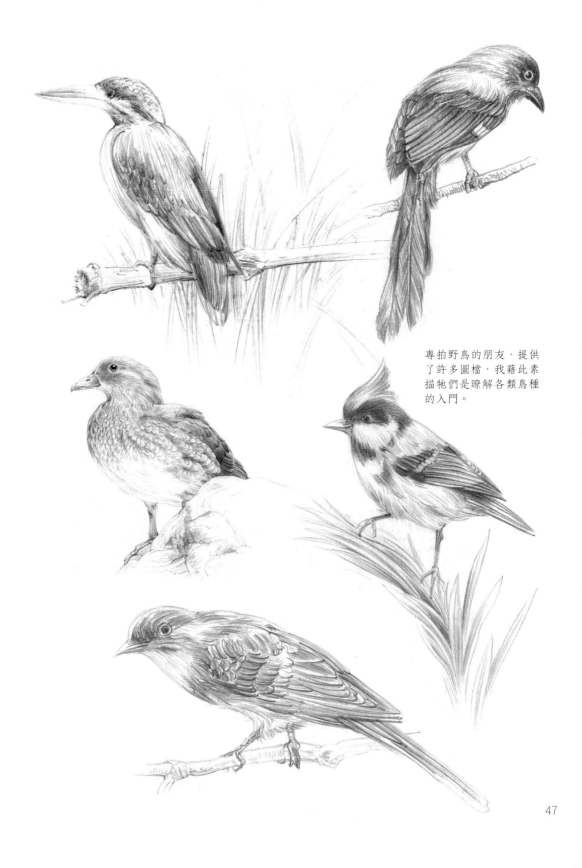

專拍野鳥的朋友，提供
了許多圖檔，我藉此素
描牠們是瞭解各類鳥種
的入門。

水墨貓／狗

由平面設計師，轉入繪畫專攻水彩的我，平常不涉國畫，但有天觀賞了現代水墨展後，心想何不以墨代替鉛筆、碳筆，作點素描或速寫？使用不同工具不是問題，紮實的基礎才是關鍵。

自己一向擅長細膩描繪，等於要放下原本的我，試著釋放心靈。反之，要一位寫意畫家改作寫實風，恐怕也是種挑戰吧？主要是對題材和技法的陌生，需要再熟悉。大學的入門基礎術科訓練相同，然後慢慢就分流各分「東西」了。

平素除了偶爾寫點書法，確已多年未接觸水墨，也許水彩和水墨雖然顏料不同，但都是以「水」為媒介，運筆的感覺也是軟性的。動筆時就放空自己，把毛筆當作水彩筆來揮灑，落筆沒有壓力。放下工筆的「類」郎世寧風，起乩隨興寫意竟然一氣呵成，水墨速寫貓的諸多樣態，體驗了不曾有的暢快。

這幾幅小品後來被「有識者」授權使用於卡片製作，真是始料未及啊！

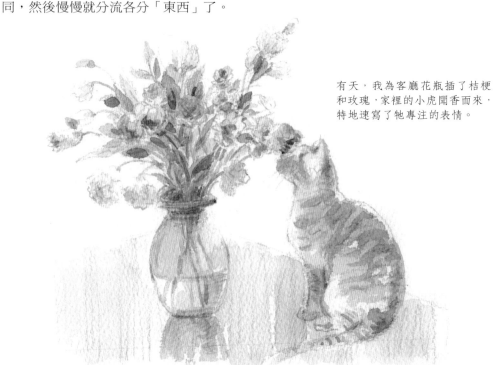

有天，我為客廳花瓶插了桔梗和玫瑰，家裡的小虎聞香而來，特地速寫了牠專注的表情。

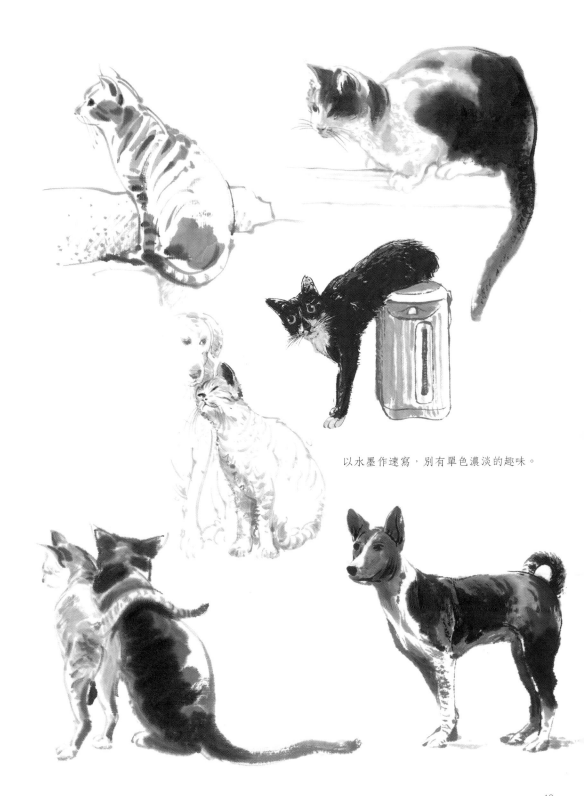

以水墨作速寫，別有單色濃淡的趣味。

速寫浪浪

自己知道在某些人眼中，我是一個奇怪的男子，十幾年來持續餵養鄰近居所數十隻的流浪毛小孩，每天晚上定時定點巡繞放置飼料和罐頭。這樣關懷流浪動物的行為較常見於「愛媽」，所以就顯得我異於常人。是的，只因憐憫，在無製造環境衛生前提下，我持續地作著「無聊男子」的行為，但沒忘了跟志工配合作TNR。

由於和貓狗們近距離接觸，在我心中都有牠們的名字，也觀察記憶下各隻毛色的特徵，以及肢體樣態。長期以來，我大多用手機或相機紀錄，累積不少相片圖檔。嚴格說，貓比較安定，但都難得就地速寫牠們。所以，只好是選圖列印後再依感覺作畫。

喜歡狗的單純、忠誠，
愛牠們所以畫牠們。

使用表面粗糙的紙材，及較
粗的炭鉛筆，速寫景物會有
粗放的感覺。

淡彩即素寫

對於戶外靜態的景物，只要天候和時間允許，畫者可以隨心所欲，依自己喜歡的媒材和顏料自由揮灑。通常，我較愛作鉛筆風景素描或速寫，頂多加點顏色成為淡彩。個人的淡彩其實不淡，用色略重，線條跟著會來得重，它是支撐畫面的靈魂。所以完成的作品，明度會介於一般淡彩和水彩之間，成為自稱的「柯氏風格」。回想多年前，捷克布拉格之旅，隨團觀光每一景點不能駐足太久，它不是寫生團，只能按了不少快門，收穫滿滿。後來，每當同一主題畫了太久，感覺膩了就找出來，讓心靈回到從前，重溫斯時感受，再以鉛筆快筆勾勒後，添加淡色完成它。

布拉格

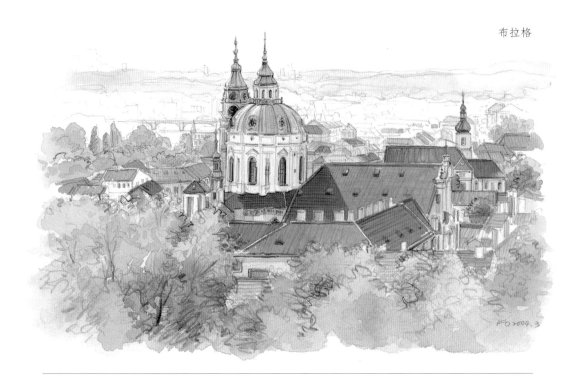

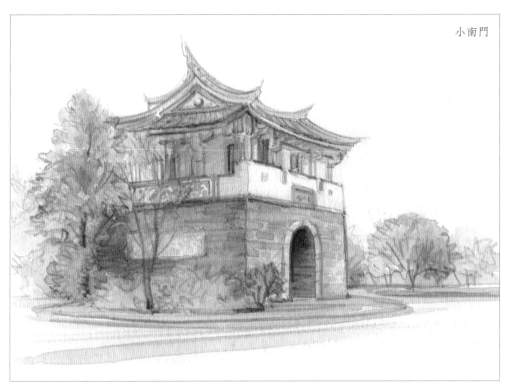

小南門

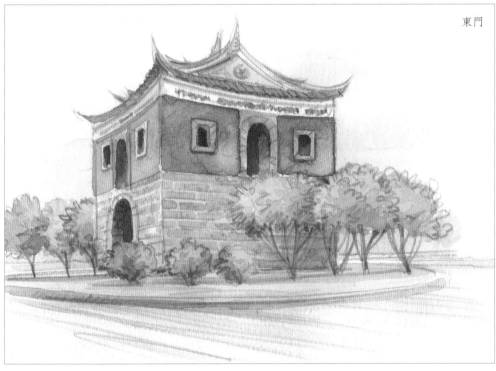

東門

花東速寫

12位畫家和設計師受臺灣鐵路局邀約，以「花東之旅」作為創作主題，印製成鐵路局月曆。我另畫了多件隨興的水彩速寫，恣意揮灑，不亦快哉。

京都印象

漫步在千年歷史古都—京都，特別是寺廟的周遭空間，總有種閒適的感覺。陽光和空氣瀰漫著放鬆的因子，人的心情彷彿卸下了種種壓力。

版面化妝師

插畫在版面上的運用

點睛之美

插畫和純繪畫之區別,在於插畫是商業性,它不是以媒材而是以內容和功能來定義。一般使用在書籍、雜誌、期刊封面等,具有美化、潤飾、說明的功能,不同於純繪畫純粹的自我表現情感,是另一種藝術形式。而插畫的風格約可分為自由手繪、寫實、色塊、卡通、復古等。

在我尚未轉換跑道為畫家之前,大抵均從事平面設計,其中為圖書、包裝、海報、圖鑑,甚至小說副刊也繪作了不少插畫。

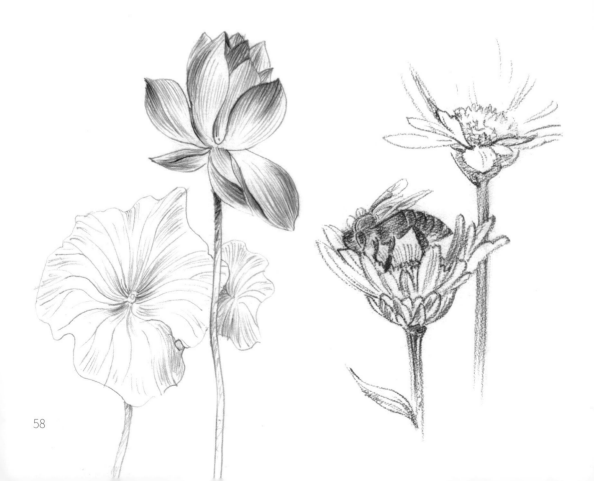

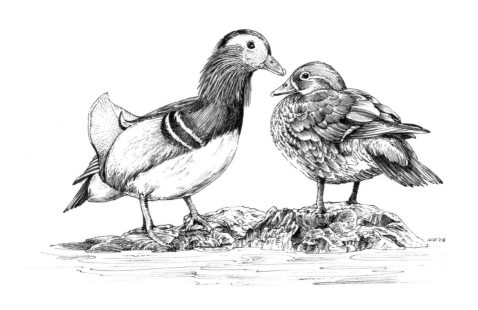

{不同材質的插畫效果}
紙面的粗細與使用的繪圖畫筆，都會影響呈現
的效果，端看插畫者設定的質感（左右兩頁分
別有細膩的、粗獷的、寫實針筆的描繪）。

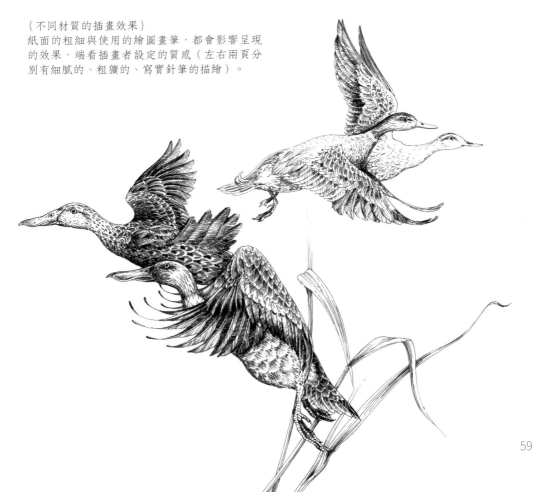

副刊小說插圖

涉入副刊插圖工作是在服兵役之前，為《青年戰士報》（今《青年日報》）和《大眾日報》。多年後，經朋友介紹偶爾為自立報系畫幾幅。最勤快的時期在1993-1995年間，為《中華日報》副刊持續不斷地繪製。《中華日報》和《臺灣新生報》，與《徵信新聞報》（今《中國時報》）及《聯合報》，在我中學時期，全臺的發行量應是勢均力敵，今日似乎全固守在南部。在沒有E-mail的年代，副刊編輯會將文稿郵寄給我，閱讀後在一定的時間將完成的插圖快速寄返。每家副刊自有選稿取向，插畫家的風格同樣代表其特色。

通常我使用A4尺寸的紙張，材質粗細不定。工具為針筆或鉛筆，一剛一柔兩種調性互用，以素描技法來表現對每篇文稿的感知，再以圖像反饋出來，希望有助於讀者的理解，這也是視覺傳達。在創意上，反芻消化後簡化主題，藉物與文中人物融合，然後構成心中理想的畫面。不同明度的線條是插圖的靈魂，尤其在黑白套紅的新聞年代。一般副刊小說有太多浪漫的情感故事，花卉、植物較能貼切比喻，如盛放、初生、凋零……，加上存在我內心的綠色心靈，所以，它們常成為表現元素之一。

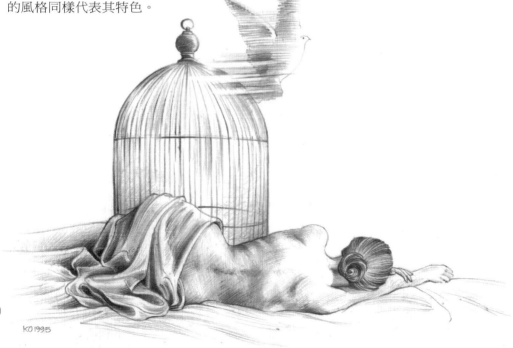

KO 1995

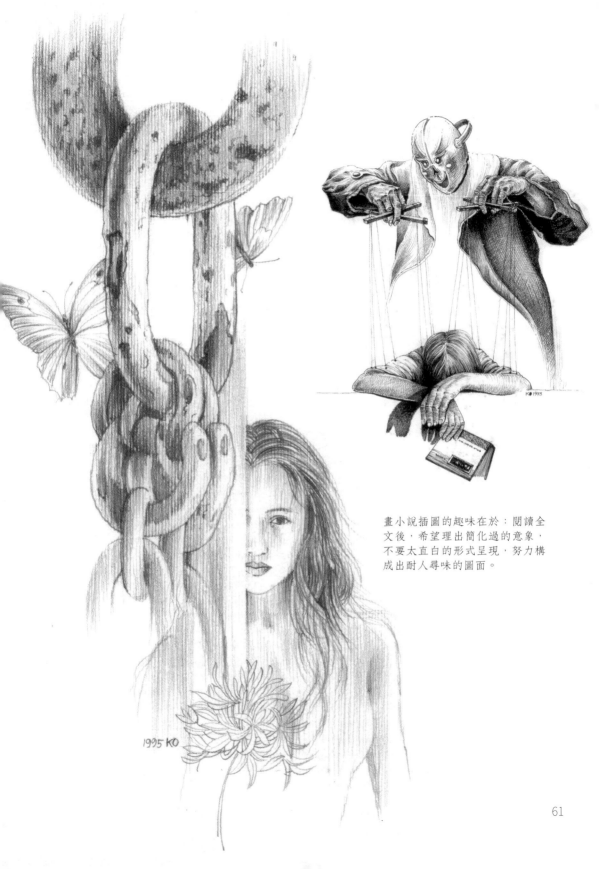

畫小說插圖的趣味在於：閱讀全
文後，希望理出簡化過的意象，
不要太直白的形式呈現，努力構
成出耐人尋味的圖面。

1995 KO

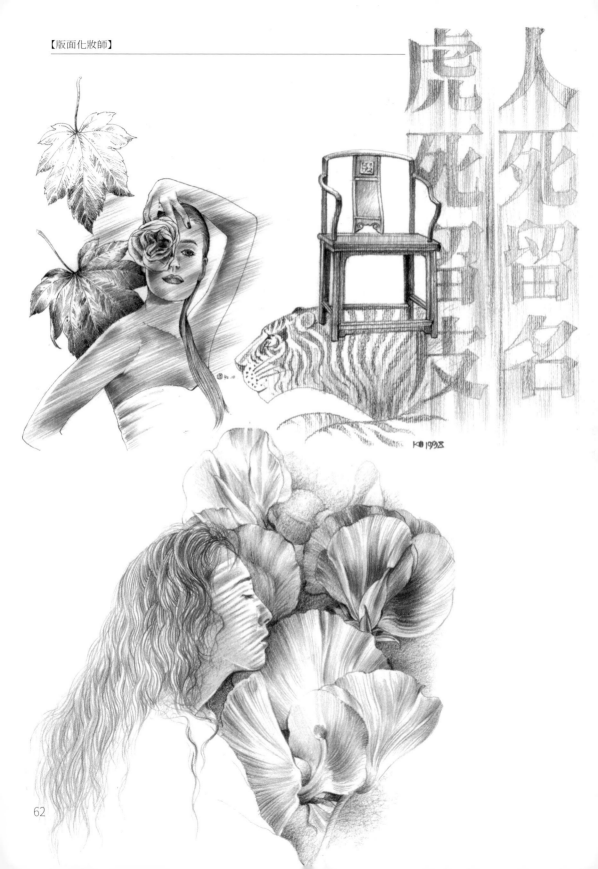

人死留名

虎死留皮

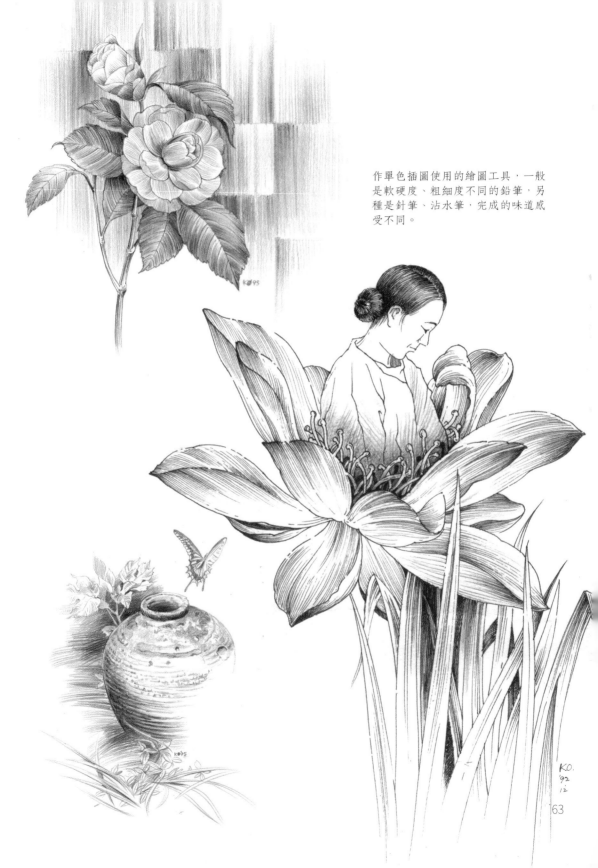

作單色插圖使用的繪圖工具，一般
是軟硬度、粗細度不同的鉛筆，另
種是針筆、沾水筆，完成的味道感
受不同。

63

詩與畫的對話

和嘉義市的才女紙雕名家吳靜芳、名詩人白楊相識20年，三人曾密謀籌辦「桃城三俠客創作聯展」，分別以紙雕、詩、水彩各自大顯身手，可惜未能如願。白楊的詩作歷次刊登於笠詩刊、台客詩刊、葡萄園詩刊、野薑花雅集、秋水詩刊、有荷文學、掌門詩學刊、人間魚詩生活誌……林林總總，儼然成為詩家一方。但每首詩寥寥數行，要如何與紙雕和畫作並陳是個問題。曾研議和攝影作品或書法名家之作結合，最終選擇由我繪製插畫，他順便出版詩集。我讓自己放空、遐思，回到文青強說愁的年代。思緒既定，試著創作了幾幅，運用仿黑白版刻味道，使詩文在適當的空間表現。為此，起草構圖時即考慮留白位置，讓詩與畫自然地融合在一起。

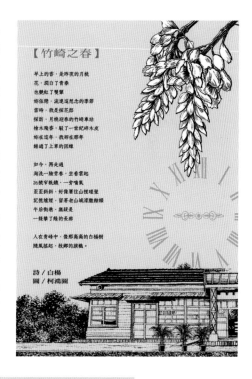

【竹崎之春】

早上的香，是昨夜的月桃
花，潤白了青春
也艷紅了雙鬢
終你想，流連這想念的季節
當時，我是採花郎
探訪，月桃迎春的竹崎車站
檜木殘香，蛻了一世紀神木皮
妳在這年，我郎在哪年
蜷趴了上車的困蜷

如今，再走過
淘洗一臉青春，坐看雲起
26號穿軌繞，一穿噹氣
歪歪斜斜，好像要拉山裡疏堂
記憶搖搖，留著老山城潭臉絲帽
午后街巷，無疑是
一綹攀了繡的長鄉

人在青峰中，像那高高的白楊樹
隨風搖起，故鄉的旗幟

詩／白楊
圖／柯鴻圖

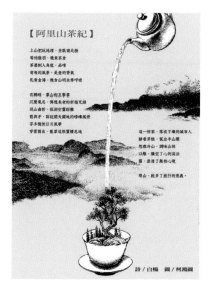

【阿里山茶紀】

上山把玩地理，金駝南北極
等待微烟，幾彎茶會
茶蠱倒入鳥籠，品喈
背後的風景，是壺的香氣
乳黃金湯，幾彎山明水秀呼吸

在轉峰，霧山相互摩擦
瓷壺氣息，傳遞長老的折腹兄弟
巡山曲折，探詢安置源頭
皓潤手，辨識開天闢地的嶙峋風骨
茶手機快訂月眾茅
穿雲雨出，氍翠這根翠綠息地

這一杯茶，都生不懂的城市人
靜香手裡，都出手山泉
馬祖冷山，圃味山林
以廳，廳空了心的淡治
落，漂流了無根心使
尋山，救多了旅行的煮煮

詩／白楊　圖／柯鴻圖

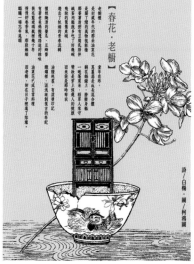

【春花‧老櫥】

老櫥眠
年少輕狂的青春，正耳聲
妝奩裡老老著香老青春花
逝去的風，孵化絲絲古韻味
時情花香裡流轉了幾十年
惜情繾綣在舊物日常裡
淘盡花色ㄥ風日蓄帶腮
賞花人，不偶然相遇
枝枝葉葉蕾，開滿了春花
妝春相惜的青春裡
卻在日子裡捱過了惋惜

權輕撫過的繾綣，正春韻
半世舊年老氤氳搖窗花
豪宅藍紫裡藏納詩樣幾十年
情情思思繫著萬物日常裡
淘盡落花ㄧㄥ風日蓄帶腮
誰家老屋說藏了一方春韻
枝頭春蕊，朵朵綻放了一場
對春不捨的花緒裡
卻在春光日子情場裡惋惜

詩／白楊‧圖／柯鴻圖

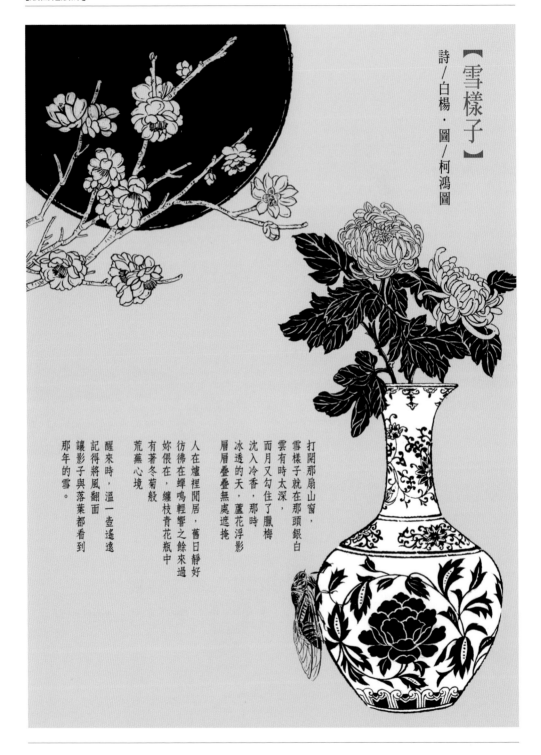

【雪樣子】

詩／白楊・圖／柯鴻圖

打開那扇山窗，
雪樣子就在那頭銀白
雲有時太深，
而月又勻住了臘梅
沈入冷香，那時
冰透的天，蘆花浮影
層層疊疊無處遮掩
有著冬菊般
荒蕪心境

人在爐裡閒居，舊日靜好
彷彿在蟬鳴輕響之餘來過
妳偎在，纏枝青花瓶中

醒來時，溫一壺遙遠
記得將風翻面
讓影子與落葉都看到
那年的雪。

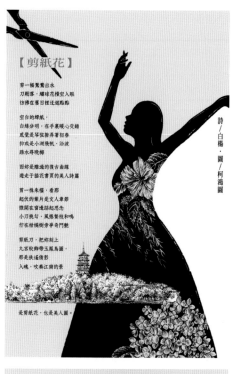

【剪紙花】

詩／白楊・圖／柯鴻圖

剪一幅驚鴬出水
刀剛落，繡球花橫空入眼
彷彿在舊日裡迂迴點點

空白的蟬紙，
白綠分明，在手裏暖心交錯
感覺是琴弦撩弄著初春
抑或是小湖飛帆，沿波
踏水尋晚梅

而妳是雕過的復古曲線
遊走于插花書頁的美人詩篇

剪一株朱槿，看那
起伏的葉片式文人來節
微閣在窗邊遐邇起思念
小刀挑勾、風擺繁枝和鳴
佇在柑橘樹旁爭勞鬥艷

剪紙刀，把妳剪上
九宮絞帶五鳳鳥圖，
那是扶搖倩影
入魂，吹奏江南的景

是剪紙花，也是美人圖。

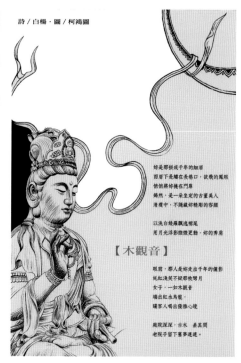

詩／白楊・圖／柯鴻圖

妳是那掛戒千年的細屑
面屑下是蟠在長巷口，欲飛的鳳眼
悄悄將妳掩在門邊
嫣然，是一定坐定的古置美人
清唯中，不隱藏妳精彫的容顏

以洗白絲雁飄逸裙尾
用月光浮影微微更粉。妳的秀肩

【木觀音】

眼霜，那人走出千年的偏影
純紅淺笑不疑那枝彎月
女子，一如木觀音
墻出水烏籠，
讓客人唱出後雅心境

庭院深深，古木　姜其固
老院子留下舊夢連建。

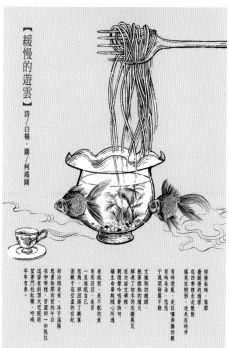

【緩慢的遊雲】

詩／白楊・圖／柯鴻圖

你發米時，儒那
疊緩慢的遊雲
在四季裡走來散散
踽易在惆悴，追走在時序

有時慣風、是狂嗜等騰的歡
挑凍了割夸的灰牆黑瓦
在白話文學裡
觀雨聲咔嗒詩句
讓生命單純隨心所造

看風雨，是不眠的魚
一直催眠自己
想疲，勞濕了鰭翼
困歇了這空漠的世紀

你沿路走來，冰于溫暖
想追的那的午后夜
迅速撐開紅傘，一如既往
望著門柱紅影
年年有慶，呼喚啊

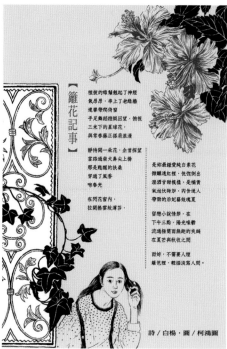

【籬花記事】

植拔的綠攤翹起了神經
栽昂昂，串上了老緣熔
連舉帶爬倚得留
手足舞蹈瞪瞪回望，佇視
三米下的星花，
與常春藤正搭肩浪漫

靜悟同一朵花，企言探望
富路過榮犬鼻尖上揚
那是飄颺的扶桑
穿過了風香
吻春光

在閑花窗內，
拉開紗雰絞薄莎

是妳最鍾愛純白素花
微雕透紅樓，恍惚倒出
混酒甘甜模樣，是槁貴
氣地伏特加，內鈔遂人
帶勁的后妃墓妓瑰夏

留得小說情節，在
下午三點，陽光唯巷
流過極閒雨顛顛起的夾縫
在夏芒與秋收之間

而妳，不需要人煙
蘸芭裡，輕描淡寫人間。

詩／白楊・圖／柯鴻圖

臺灣社會現代版情愛 (2001)

臺灣的一切都在快速變化中，包括速食愛情。它
藉由網路的媒介、夜店解放氣氛的催情、女性自
主意識的高漲。我從自然界裡尋找，可以以物喻
事的花卉，希望構成諧趣的畫面。運用黑色仿版
刻效果，因為這些變奏的愛情都是隱晦神秘的。

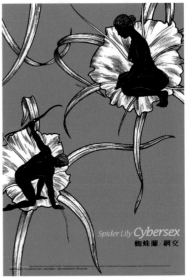

Spider Lily **Cybersex**
蜘蛛蘭／網交

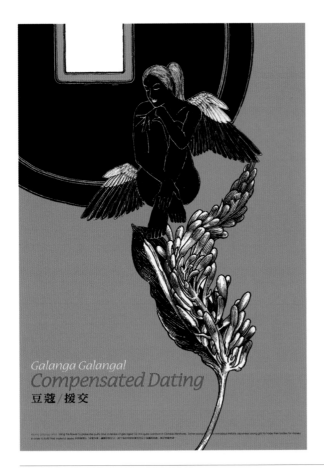

Galanga Galangal
Compensated Dating
豆蔻／援交

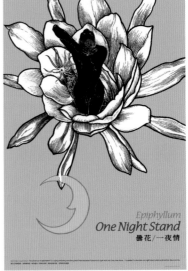

Epiphyllum
One Night Stand
曇花／一夜情

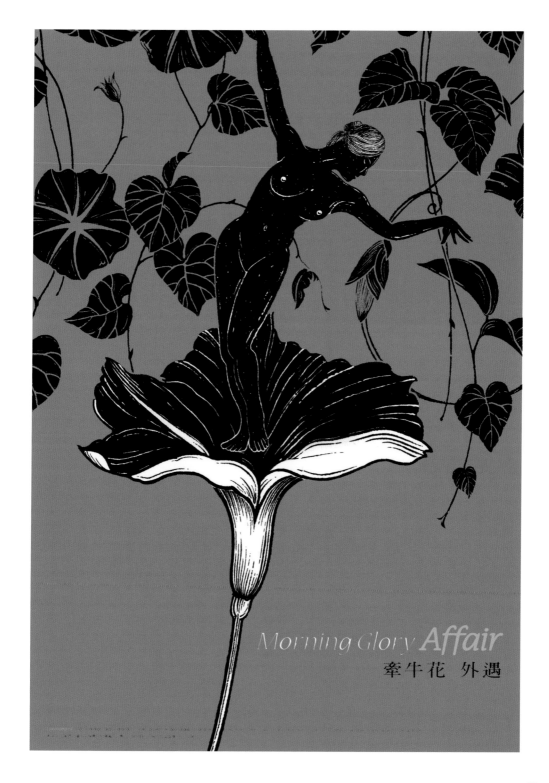

Morning Glory *Affair*

牽牛花 外遇

綠色心靈（1994）

生命是一首大地情歌。師法自然，萬物與你在喜悅中交會。每一朵花，每一隻蝴蝶，捎來春天的訊息。戀愛季節，翠鳥和藍腹鷴更加絢麗……靜心冥想，體察萬物內在光華，牠們與你我一樣，努力展現生命。

蜻蜓：在五、六月或七、八月間經常可見牠們成群在空中飛舞。在臺灣已知的種類達134種，是道地的肉食者。

藍腹鷴：為臺灣特有種，翼長25公分，全身羽毛顯出閃亮的金屬光澤，甚為豔麗，但雌者體型較 小，全身淡紅棕色。

鳳蝶：成蝶喜愛在強光下吸食花蜜，從平地到1000公尺左右的山地較多，復興鄉的巴陵、南投東埔等山地及恒春半島、東海岸、蘭嶼均有採集探錄。

荷花：生長於淺水中，高出水面約1-1.5公尺。每年二至三月栽植，三個月後開花，一般花種有粉紅、白色及黃色。

翠鳥：棲息於海拔200公尺以下河川、池塘、灌溉渠道的岸邊。雌雄同色，喜啄食淺水中的小魚、蝦和水生昆蟲。

錦鱗片蓋刺魚：分佈於臺灣東南部岩礁海域，雌雄體色無明顯差異，為主要的觀賞魚類，也是潛水攝影的最佳對象。

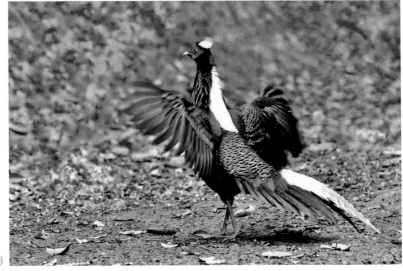

藍腹鷴／
洪明政 攝影

1994
TAIWAN 環保
IMAGE ENVIRONMENTAL PROTECTION

EUREKA, FORMOSA!

翠鳥 (魚狗)

綠色心靈 Green mind

生命是一首大地情歌。
師法自然，萬物與你在喜悅中交會。
每一朵花，每一隻蝴蝶，捎來春天的訊息。戀愛季節，翠鳥和藍腹鷳更加絢麗…靜心冥想，體察萬物內在光華，牠們與你我一樣，努力展現生命。
這是一場大地合唱的情歌。

Life is a love song to mother earth
Follow nature, and all things on the earth meet together with you in happiness
Each flower, each butterfly brings with it news of spring In the season of love, the kingfisher and blue pheasant are still more beautiful Meditate silently, observe and experience the inner splendor of all earthly things They are the same as you and I, striving to develop life
This is the love song of the mother earth chorus

蝴蝶

台灣印象海報設計聯誼會
Constitution of the Taiwan Image Poster Design Association

荷花 (蓮)

裂唇盆刺魚

藍腹鷳 (台灣山鳥)

● 在五、六月或七、八月間經常可見牠們成群在空中飛翔。在臺灣已知的種類達 134 種，是迴地的黃食蟲。

● 鳥嘴幾有角棒，異長25公分，全身羽毛顯出虎斑的金屬光澤，雌蟲雙翅，但體香體型較小。全身淡紅棕色。

● 成蟲喜愛在強光下吸食花蜜，從平地到1000公尺左右的山地較多。迴環暖花之勝、南投東埔等山地及恆春半島、東海岸、蘭嶼均有採集採採。

● 生長於淡水中，高出水面約1－1.5公尺。每年二至三月栽培；三層月後開花，一般花種有粉紅、白色及黃色。

● 普海拔於海拔 1,200 公尺以下溪川、池塘、灌溉渠道的岸邊，雜強肉色，喜捕食淡水中的小魚、蝦和水生昆蟲。

● 分佈於臺灣東南部的低海域，其斑體色並明顯陰差異，高親肉魚的主要捕獲，也是潛水攝影的最佳對象。

設計／柯鴻圖 DESIGNER／HUNG TU KO

71

{ 臺灣特有種鳥類圖繪 }

身為美學工作者，從半生不熟學步到有了自有想法與風格。其中一項：想以個人專業真心為這塊土地貢獻一點棉薄之力。經常欣賞到各國的鳥類圖鑑，感覺十分精彩！本來就對「自然」深具情感，2000年便選擇以「臺灣特有種鳥類」為題，描繪了24種（根據中華民國野鳥學會更新資料：臺灣鳥類2023年名錄，共有674種，其中包括32種特有種）。每幅的尺寸均四開，為了方便未來圖形的去背景，全以白底作畫。紙材選擇法國BFK，質地細的版畫紙。它的優點是適合細膩的描繪，線條可以流暢呈現；顏料為日本透明水彩，個人喜歡它的輕盈感。

全幅圖繪以180磅雪銅印製，各類種鳥類旁標註中英學名，編排設計時注意留白空間，使整體視覺感受明麗。這件作品完成距今已多年，在這段時間，政府保育單位和民間鳥類團體不斷修正，增加了更多特有種鳥類，日後如有再版當增繪列入，以求更周延精確。

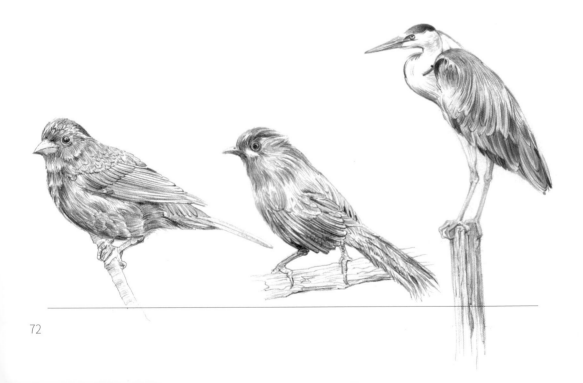

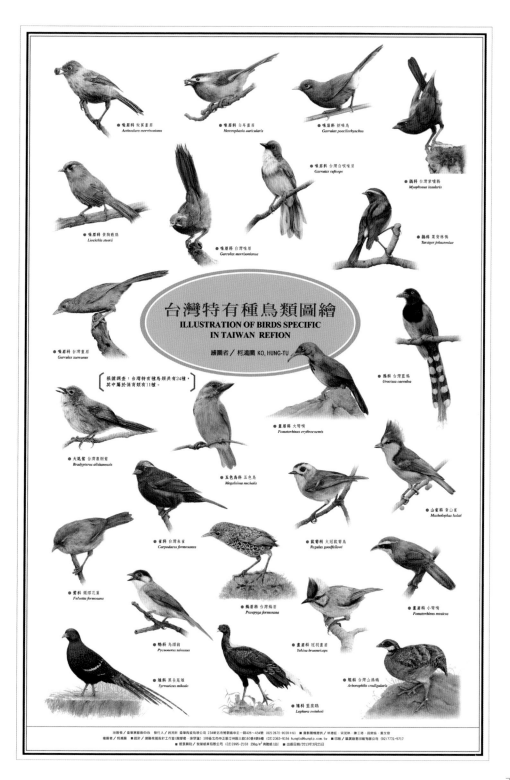

{臺灣近海鯨豚圖鑑}

每年到了夏天，就是賞鯨季節了。喜歡賞鯨的人都知道，臺灣較常見的其實是海豚，據漁保署資訊，臺灣周邊海域記錄有32種鯨豚，約佔全球三分之一，光是東部就有24種出沒，是難能可貴的海洋生態景象。鯨豚不是魚類，是海洋哺乳類動物（特徵：胎生、哺乳、肺呼吸）。至於，鯨魚和海豚差異在哪裡？基本上以體型大小為分別，通常以3公尺為基準，大於者為鯨，小於者為豚。但是也有少數特例，像小虎鯨身長2-2.5公尺，但牠歸類為鯨。

鯨豚插圖過去也有多位插畫家畫過，但都侷限於普見的數種。因此，希望能有相關的學術研究單位或生態出版，形成多樣畫風的集錦呈現。圖鑑繪製是嚴謹的，我在著手前，本案的專家顧問是中華鯨協會楊瑋誠博士，開出符合32種鯨豚，並送來一疊附貼國內外圖書，並跟我仔細比對，指出出沒在臺灣海域和日本、中國、西方不同之處。我先以鉛筆勾勒各物種的輪廓，楊博士的專業令人讚服，逐一修正身體的型態、比例，如嘴喙的彎度、背脊和尾脊的長度與弧度，尚有膚色的考究、眼睛的大小和位置……。待經一再確認後，才開始著色。由於數量多，經分批次檢視、修正，終於大功告成，完成一套完整性且風格一致的鯨豚插圖。

接著進入編排設計，鯨豚協會參酌世界各國圖鑑，取其優點，作了希望能讓彼此大小的比例關係一目瞭然。因此，編排上煞費周章作了一番調整。國外的一份圖鑑，甚至將人形像樹標註於上，使人感受自己與畫中的大小關係，這確是有趣的創意。

（右）今年（2023年9月28日），首艘國艦國造的潛艦下水，命名「海鯤號」，以彰顯在海中之神勇。據悉艦名源自《莊子》內篇〈逍遙遊〉：「北冥有魚，其名為鯤，鯤之大，不知其幾千里也。」專家解釋，古代稱「鯤」，其實即今之鯨魚。那麼，我所繪的鯨魚圖鑑就是鯤魚圖了。

臺灣鯨豚郵摺

鯨豚保育和研究，過去長期屬於冷門議題，直到民國79年，因應國際熱烈探討屠殺而成注目焦點。在此之前，「中華民國自然保育協會」將組織內的「鯨豚委員會」，於1998年10月正式改制成立了「中華鯨豚協會」，倡導有關鯨豚之研究、欣賞、保育及教育等相關事務。自此，臺灣人民與鯨豚關係，從屠鯨、護鯨，蛻變快速，直至今日全民能有正確的海洋保育觀念，確屬不易。中華鯨豚協會多年成熟穩定的運作，救援行動更時常於媒體曝光，令人印象深刻。

「中華鯨豚協會」為因應頻繁的國際交流，委託我設計這份中英文對照的「郵摺」，同時可以在公益活動中義賣，為協會募得一些營運經費。郵票發行基本上會有一份首日封、護（貼）票卡，但視主題需要，有時會另外製作郵摺，甚至出版專題畫冊。郵摺介於前述二者之間，比護票卡多一點圖文簡介，甚至附有「原圖明信片」，增加集郵商品的豐富性。它屬於正規的郵摺，但民間集郵團體也偶會依此規劃類似製作物行銷。使用的紙張至少需在250磅到300磅之間，以保有一定的硬挺度。

這份鯨豚郵摺，有10面的長形摺頁，除了舖陳協會的歷史，並介紹了臺灣東部海域常見的四種鯨豚及最佳賞鯨地點。最值得收藏的是摺頁中有一份限量，2002年印行的「小全張」郵票。封面為臺灣較常見的瓶鼻海豚，群體跳躍的攝影為主視覺；上段漸層色中以鯨豚剪影穿梭，顯示牠們類種的多樣性。

鯨豚郵票小全張
CETACEANS POSTAL STAMPS

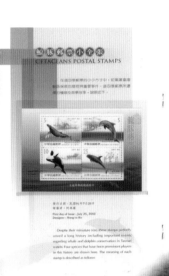

在國際動物保育的浪潮中，鯨豚著實擔起了保育的任務，並把牠們的故事訴說給世人聽。台灣郵政發行的四款鯨豚郵票，呈現了其中四種，說明如下。

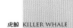

First day of issue - July 25, 2002
Designer : Hong-te Ko

Despite their miniature size, these stamps perfectly unveil a long history including important events regarding whale and dolphin conservation in Taiwan waters. Four species that have been prominent players in the history are shown here. The meaning of each stamp is described as follows:

大翅鯨
HUMPBACK WHALE

Scientific Name : *Megaptera novaeangliae*
Body Length : Adult 11.5m (female) – 15m (male)
Body Weight : Adult 25,000 - 35,000 kg
Distribution : All oceans, undertake annual migrations.

Special description :

Amongst the great whales, humpbacks are flamboyant, active, and well-known as fabulous singers and elegant dancers. Their unique songs are as sensual as the musicians at a saxophone. People are always delighted by their graceful, breath-taking breach as well as their percussive tail and flipper slaps. Each whale has his/her individual skin pattern on the flukes, which is used to identify a human "fingerprint".

Background - Industrial whaling

From 1913 to 1967, humpback whales were a major target of industrial whaling in Taiwan and made up more than 90% of the total catch. Commercial whaling ended in 1981 and for the following 20 years humpbacks were hardly seen around Taiwan. Beginning in 2001 scientists began to see humpback whales again. This hiatus of humpback sightings raised many questions. Did humpbacks migrate through other routes and avoid Taiwanese waters? There are still many mysteries yet to be unraveled.

瓶鼻海豚
BOTTLENOSE DOLPHIN

Scientific Name : *Tursiops truncatus*
Body Length : Adult 1.9m – 3.9m
Body Weight : Adult 150 – 200 kg
Distribution : Temperate to tropical waters, found around Taiwan.

Species description :

Acrobatic leaps, water ballet, and even research are some of the many talents of the bottlenose dolphin. In many aquariums and oceanariums, a bottlenose dolphin has a very face, a smart brain and a cute truncated beak. Their charismatic story always attracts people.

Background : A untold event

In the spring of 1990, a group of fishing boats caught a school of bottlenose dolphins around the Penghu Islands. Of these dolphins some were slaughtered, the others were kept by the fishermen in Shagang village to attract tourists. This event made international and local media peddled the Taiwan government to add all whales and dolphins to the protection list of the Wildlife Conservation Law which was passed the previous year. This change was a milestone for conservation and research of cetaceans in Taiwan.

虎鯨 KILLER WHALE

Scientific Name : *Orcinus orca*
Body Length : Adult 8.5m (female) – 9.8m (male)
Body Weight : Adult 7,500 - 10,000 kg
Distribution : Global distribution. Commonly found in cold waters. Rarely found around Taiwan.

Species description :

The kings of the ocean, killer whales have one of the most stable family structures among whale societies. Yes their remarkable and distinctive black and white body color and pattern on the flukes, personality.

They are also graceful with a short beak, a three rounded pectoral flipper, and a tall dorsal fin. Killer whales are the largest swimmers among cetaceans, which make them effective predators.

Background - Whale watching

The first scientific recording of killer whales around Taiwan was in 1996. At that time, the image of killer whales became widely favorite. The next summer whale watching debuted at Shihti harbor in Hualien. This historic event opened the way for a closer relationship between cetaceans and the people of Taiwan. Now every year, from April to October whale watching boats regularly sail out to view these magnificent creatures. Whale watching has become a new outdoor attraction and has produced a win-win situation of economic growth and conservation.

瑞氏海豚 RISSO'S DOLPHIN

Scientific Name : *Grampus griseus*
Body Length : Adult 2.6 – 3.8m
Body Weight : Adult 300 – 500 kg
Distribution : Tropical to temperate waters, found around Taiwan. Most frequently seen on the east coast.

Species description :

Risso's dolphins have their own style. They have a big rounded black head with a longitudinal crease along the center of the forehead, and an extensive body. Numerous white scars or different kinds are common on their skin, these marks from fighting, or hunting.

Background : The first release of a rehabilitated cetacean in Taiwan

The Taiwan Cetacean Stranding Network was established in November 1996 with the objectives to rescue and study stranded whales and dolphins. Rehabilitation of these wild animals has been a difficult and often frustrating task. With the patience and persistence of many volunteers, a stranded Risso's dolphin nicknamed "Uncle A-kun" was rehabilitated for 64 days and then successfully released back into the ocean. This was the first recorded release of a rehabilitated cetacean in East Asia.

台灣賞鯨之發展
WHALE WATCHING IN TAIWAN

Taiwan is an island rich in marine resources. Whale watching on the east coast is booming. Several villages are now enjoying the prosperity brought to them by the industry. Whale watching tours are busy in Wushih, Nanfangao, Hualien, Shihti, Chenggung, and Fukang harbors. More than 33 whale-watching boats are available along the east coast, and these boats have taken more than 270,000 tourists out for whale watching. Tourists may enjoy not only taking in the beautiful coastal geological formations. Some boats also offer educational tours in marine ecology and fishery. The depth and diversity of experience to be found in whale watching are continually being enhanced.

臺北捷運花季系列紀念車票

近似郵迷集郵的概念，中華郵政除了印製常用郵票供應一般郵寄的需求外，另會發行專題郵票滿足郵迷珍藏的期望。同此道理，臺北捷運公司為迎接「臺北花季」到來，特地發行六幅紀念票問世，回應捷運迷的收藏興味。

受託設計繪製這套專案，首先與臺北捷運企劃部門選定花季中熱門花卉與代表性景點互相烘托。素材既定，創意醞釀後，我決定以彩色的花卉，搭配單色素描的風景，使主從關係分明，增加畫面的層次感。

為此，蒐集歷年相關的花卉影像，景觀我也專程去取景，拍攝心目中理想的角度。因為，親臨現場的視覺感受，較能畫出有「感情」的作品。

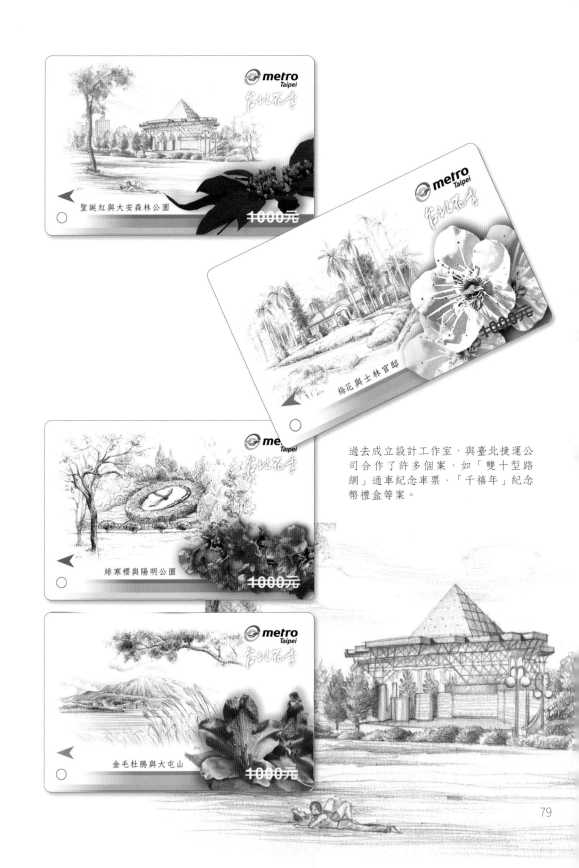

聖誕紅與大安森林公園　1000元

梅花與士林官邸　1000元

緋寒櫻與陽明公園　1000元

金毛杜鵑與大屯山　1000元

過去成立設計工作室，與臺北捷運公司合作了許多個案，如「雙十型路網」通車紀念車票、「千禧年」紀念幣禮盒等案。

攝影筆記

相機是另枝紀錄的筆

我的另一枝筆

長期以來一直把攝影當作筆記，習慣以
幻燈片紀錄古蹟的雕飾、器物及色彩、
光影的變化，作為設計上的好資源。

在拍攝中，偶會遇到目標以外的東西，
如淳樸的百姓容顏、民俗風情……等令
我內心撼動的影像，把握快門使它們
一一入鏡，也許有一天會為它們出一本
畫冊吧！販夫走卒或飽嚐風霜的人，通
常堅持他們的自尊，不肯輕易合作。這
些困難需要充分的經驗和圓熟的面對技
巧，友善態度是最佳良方。

也許是專業訓練的關係，拍攝時除了基
本構圖外，會特別留意空間感，這點與
沙龍攝影者明顯不同，設計味道會濃一
些。

捕捉光、色使我有美的歡欣；獵取人文
滄桑使我感動莫名，它們時時訓練我保
有熱情且純真的心，我想，這對創作者
是十分需要的。

（右）攝影／林水旺 提供

{ 文化瑰寶 / 板橋林家花園 }

記憶中六十年代的臺北，民風淳樸，娛樂遊憩的場所和藝廊並不多。服兵役中的我，假日最愛逛兩個地方，一是館前路的「省立臺灣博物館」，當年館內經常展出重量級名家畫作，如楊三郎、郭柏川、陳景容等；另一則是板橋的「林本源邸 / 林家花園」，喜歡它的幽靜自在和文化氣息，入園後可放鬆個半日。

我走過大陸許多名園：網師園、拙政園、豫園、留園，深受它們的寬宏、曲折、綠意、清幽，漫步其中有柳暗花明又一村的新奇感覺。板橋林家花園即是以留園為藍本規劃，同樣具有江南名園的特色，所以，是偶會流連其中。在大學授課有鑑於時下學生對新興資訊的熱衷，文化底蘊普遍淺薄，因此，每年都會帶學生去林家花園和宅邸參訪，作一場心靈洗滌的校外教學，好好認識可貴的文化資產。我對傳統吉祥寓意的建築裝飾，作重點簡要的詮釋，常得到興緻勃勃的反應，甚至衍生為「畢業專題」的創作主題。

園邸裡的「林家三落大厝」於清咸豐三年竣工，「林家花園」則完工於光緒十九年。民國三十八年遭到佔用，花園建物幾乎摧毀傾廢，景致一片荒涼，政府七十一年正式展開修復，七十五年竣工，拯救了臺灣碩果僅存的中式傳統庭園。我目睹它整修前的破落滄桑，中途拆卸歸類，而至脫胎換骨的過程。記得重新開放後，我對它煥然一新的俗豔難以接受，因為那不是過去印象中的「她」，修復前雖是美人遲暮，但依然是優雅的林家花園。也許，在七十年代的古蹟修復並無「修舊如舊」的觀念吧！直到多年後，再經歲月的一番洗禮，漆色沉澱才逐漸回到從前的風韻。

樹的容顏 { 臺大校園 }

臺灣大學前身為日治的「臺北帝國大學」，創校於1928年，1945年二次世界大戰結束，臺灣光復由政府接收改制更名為「國立臺灣大學」。

臺大的校園風格根基，自然受到殖民者的思維及文化影響。我們從校園空間配置到建築風格，都是因日本明治維新後，西化訓練和對臺灣的文化橫向移植之再現，同時留下可貴的建築文化資產。

校內彌足珍貴的有數萬棵樹，有二萬多棵懸掛樹牌，可以輕鬆查詢到樹的資訊。除了眾所熟知的椰林大道外，其中，闊葉榕，樹幹高大，可達30米，有氣根和板狀根；樹齡大的水黃皮，分枝伸展自由多姿；聞名的流蘇就在這個季節綻放，像蒙上一層白雪；棚架上攀爬的紫藤，清新襲人。還有，蕨類寄生此起彼落，真是一個和諧的共生環境。樹也給人引發許多的聯想，至少對我。

我喜歡流連在這個怡然自得的綠色環境，呼吸沁涼的氣息、觀察植物的百態，多樣的肢體語言和質感，可以去除僵硬的模型思考。四季的更迭，不同的視覺感受，不斷提供我創作的資源，豐富作品的內涵。

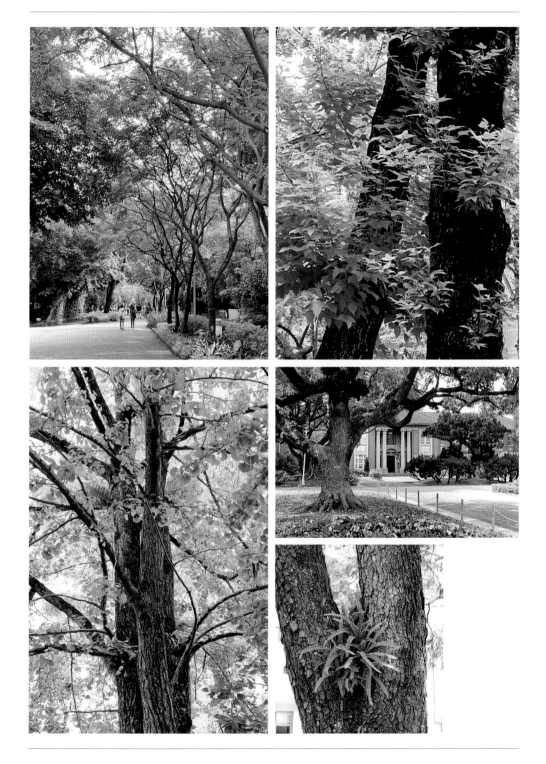

校園石頭記

過去經常從舊居公館，由舟山路進入臺大校園漫步。沿途除了豐富的植栽，也有奇石、小橋、生態水池、輪轉水車，徜徉其中心曠神怡。「地質學系」系館前有一處陳列岩石的庭園，如玄武岩、安山岩、石墨片岩、火山角礫岩等，形狀及大小不一，明顯可看出材質和紋理的差異。通常偶遇不俗的石頭，我也常駐足細賞它的外型和有趣的紋路，心想，石頭紋路大概像人類的指紋，雷同性幾無（機率是60億分之一）。經查資料，岩石有三大類：火成岩、沉積岩、變質岩。地表的岩石中有百分之75%是沉積岩，火成岩有25%，澎湖有名的玄武岩屬於火山岩的一種。根據中央地質調查出版的《臺灣之礦物》，臺灣發現的礦物有251種。

我們都認為岩石（石頭）是無生命、無意識的，但若從前人沿襲至今仍崇拜「石頭公」的習俗可見，應當是隱藏著種種奧秘在其中。還有在風水中，置放「石敢當」擋煞。石頭如同人一樣，質地、體質不同，處於潮濕度不同的地方，甚至會長滿青苔、野草依附叢生，形成另種自然風情。美就在生活周遭，

一切看你的心靈感悟……。有人形容，石頭就像紀錄地球歷史的日記，鑑賞從古到今的岩石就可以認知環境變遷和地質作用的結果。親近自然，也可以從觀賞石開始。

京都風情

作為日本最具代表性的文化櫥窗，京都是世界著名的文化古都，至今仍保有唐風的歷史建築物，典雅沉靜的氛圍常令人陶醉。特別是動植物資源十分豐富，交織著文化財和自然財。來到京都，街道、寺廟、京料理、藝伎……等等，還可徜徉於悠遠美麗的手工藝品店，品味一下職人的心血。

位於關西地區的京都四季分明，四時都能感受她的風韻之美。春天賞櫻可以造訪「醍醐寺」、「平安神宮」等，秋天賞楓則是「清水寺」、「嵐山」等。秋天是紅葉的季節，處處是秋景，嵯峨野和嵐山更是賞紅葉最美的景點。

自己尤喜漫步在寺廟的步道裡，靜謐、閒適，可以洗滌長久沉澱渾濁的心靈。有次，我驚奇地發現某寺廟不同一般的圍牆，具有濃郁的文化韻味。日本友人解說，這些鑲嵌在泥塑牆中的瓦當，是寺廟整修拆下，後來運用於裝飾和紀念。當下我感動極了，心想，這樣的文化保存真有創意而且深具意義！回想過往，如今突想起國內某位政治人物，曾不屑的說文化是三流東西，藝術則是不

入流的玩意。聽來刺耳又痛心，他的文化素養居然這麼不堪，看看鄰邦是如此珍惜文化資產，他的淺薄真令人扼腕。

從寺廟拆下作為裝飾與紀念的瓦當

路邊的野花不要採

有天散步中，突然注意起路旁不起眼的小花欣欣向榮。頓時，想起了鄧麗君那首耳熟能詳的小調《路邊的野花不要採》。

從小在鄉間長大，最常見的野花不外乎是小雛菊和馬纓丹，兩者都有堅韌的生命力。其中以馬纓丹開得最豔麗奪目，因耐瘠抗風隨遇而安，不看她都很難。由於她的狂放，鄉下人叫她「猦花」。因為她的俗麗，大家往往忽略她的存在價值，視為低賤的花種，在野花中寧可欣賞素淨的野薑花、紅得討喜的朱槿（扶桑）……

馬纓丹不是臺灣原產，每年原本有固定兩次的花期，因氣候暖化的關係，變成一年四季都綻放成為常盛花。臺大校園和自來水園區，是我創作取材的後花園，時時可見她的蹤影。孩提時輕忽她的存在，現在我卻不時駐足細觀她的不俗了。

當設計人老毛病又犯時，我便從專業角度開始分析她的形與色。馬纓丹堪稱是大自然的美學家，不僅有燦爛的色彩，

也有白、黃、桃紅等純色，構成系列花序，漸變以及主副色交錯的混搭呈現；造型部份：她由核心花蕊逐漸擴大成約3-4個重疊的圓花，亂中有序，像團小型繡球花。

觀賞了馬纓丹無拘無束、悠然自得的美，還得提醒一下她的莖部和果實有毒，切勿觸摸，記得愛人的告誡「路邊野花不要採」喔！

淡淡的三月天

國曆的三月五或六日，是廿四節氣裡的「驚蟄」，意即上天以打雷方式驚醒蟄居冬眠的動物及昆蟲，迎接春天的到來。

傳統的春天，指每年國曆從二月初的立春起，經雨水、驚蟄、春分、清明到四月下旬的穀雨這些節氣。但若從世界的公曆看，則是指三、四、五月為春季，前後兩者略有差異。傳統廿四節氣是中國大陸黃河中下游民眾所習慣使用，但臺灣因地處南方，節氣未必精準，但仍有文化的價值。

臺灣的三月，萬物甦醒，百花競豔，舉目所及一片欣欣向榮，賞心悅目。

攝影隨想

也許，對於美學工作者，他的視覺和思路是靈敏的。對人物和一草一木，在他的觀景窗下常有些驚奇的發現，我知道常人可不見得如此看或想。

大概是個人的設計歷練，常會犯下職業病，拍照時除了重視構圖，還會在按下快門的當下，會多了一層考慮，如畫面應該在何處留白，以便於文字安排。至於什麼值得拍攝呢？我認為只要是美或感人的畫面無不可拍，用心觀察常會有所觸動。就好像圖片中的群聚麻雀，牠們是我平時遛狗時順便餵飼的鳥朋友。日子久了，一發現我的身影便會呼嘯而來，且有秩序地等候，因此也才認知到麻雀是聰明的鳥類。俗話說麻雀雖小，五臟俱全，眼睛雖小卻銳利無比、認人的辨識能力高，還會「攔路」討食。

談一下拍人吧！1992年和一群設計界的朋友去西班牙的塞維亞參觀「萬國博覽會」，獵取了一個令我驚豔，其配色可以作為「色彩學」的活範本。我在展館外散心，猛然發現一位孩童的穿搭，由上到下是如此的完美！帽子、上衣、褲子到鞋子，協調中也有對比，尤其黑色的球鞋，從平面設計的角度看，更是畫面「穩定的基底」。心想，孩子的媽一定是位美學工作者，對孩子的穿著好用心啊！

美或感動，應是無所不在，只要有顆緩慢、敏銳的心，處處充滿新鮮或有趣的領略。

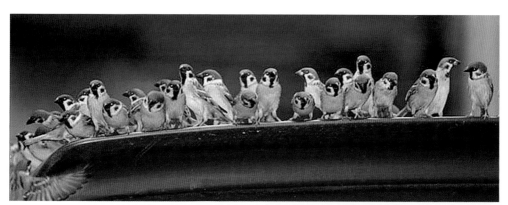

取材自然 〔問候圖〕

不知從什麼時候？開始與友人互傳早安圖。本來，像我這種獨來獨往的人（有點孤僻吧？哈哈），偏偏彼此年齡相近，又特別熱心關懷，於是我也就從善如流，開始了和朋友們這份善意的交流，畢竟友人的問候總是溫暖可貴的。

但我覺得，既然早安圖主要是要傳達心意，所以文字應該言簡意賅，圖片也盡量以單純為主，最好還是兼具創意。有一天突然靈光一閃，何不自己就日常散步裡，「自然觀察」中對美的觸動，將拍下的草木照片處理成問候圖呢？個人風格也有所區隔。

我常建議攝影界的友人，自身有大量的圖片資源，何不善用？且可與大家分享作品，但是建議僅以小字找不損及畫面的地方，標註姓名，理當看重自己的著作權。

個人非專業攝影者，隨機拍照只是紀錄當下，但也有可能成為繪畫的輔助圖檔。年過七十，生活步調已日漸輕、緩，日照三竿才起床，傳送的圖已不宜以「早安傳情」，只好改以問候、感謝語表達，心意到就好了。

紙的可能　紙的衍生應用

紙與文化

紙在中國，因是老祖先的科技發明，蘊含著濃厚的的民族情感。它在書畫上的貢獻無需贅言，常提供可貴的研究價值。例如1900年，敦煌莫高窟的石洞裡被發現晉唐以來的紙本佛教經典，在世界上掀起一股敦煌熱，並形成一門以敦煌為研究對象的「敦煌學」。

紙是我們生活中唾手可得的材料，因而也刺激人們依紙張的特性，研拓出它在藝術、民間美術上的空間。紙的可塑性極高，經由種種創見使得原本平凡無奇的紙呈現動人的生命美感。紙藝結合了文化，更易引起注目和回響。紙藝創作的項目裡有紙漿畫、摺紙、紙雕、撕畫……等。紙的加工，更是多彩多姿。在南北朝以及隋唐時期，有人將紙張染成多種顏色，繪以圖畫或印上彩色圖案，將之製成壁紙。包裝紙則是除了書畫、印刷以外又一項重要的用途。紙由於具有不透氣的性質，是理想的包裝材料。例如，茶葉的清香，如果用緊密結實的紙來包裝茶葉，便可使香味達到不外洩的作用。紙與紡織品的纖維結構不同，但同是對牢度要求不高的物品，原先以紡織品製造的都可改以紙張替代。事實上，在唐代已有人用紙做衣服。大曆年間有位苦行僧，從不著布帛之類的服裝，被稱為「紙衣禪師」。當時還會出現「諸郡多造紙襖為衣」的現象。除此之外，紙扇也是以紙代的產物，紙傘亦然。風箏又名紙鳶，講究材料的則用薄網製作，但一般人仍用紙糊製，主因在於物美價廉。

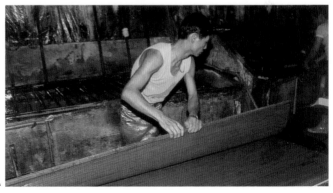

傳統手工抄紙

紙沒有防水的功能，一旦受潮，它的強度就大為降低，後來有人在紙上塗浸油蠟，紙就有了防水防潮的性能，聞名的美濃油紙傘即是以紙在桐油中浸漬，然後晾乾、彩繪而成的。配合現代工業運輸、保護的需求，不斷開發出強度更高的瓦楞紙箱，其中便有一種專為梨子冷藏用的淋蠟果箱；在國外，紙製家具已是常見的家用製品。

紙到了今日，由於全球能源危機、資源匱乏、環境品質低劣，激起了人們的環保意識，首當其衝被推出的便是再生紙。它除了對維護生態環境有積極意義以外，紙色純樸自然，有助於減輕眼睛因閱讀帶來的疲勞，設計者宜化缺點為優點善用它。再生紙其實不是外來的文化，明朝的《天工開物》一書裡即有「還魂紙」的名詞，說明古人用廢紙去浸泡後再製的過程。

由於印刷的發明，它的發展對紙張的質與量產生了新的要求，兩者是相輔相成，共同研展，對各自的品質提升有快速的催化作用。紙受外界濕度影響極大，絲向不同也會導致加工成果不同，身為設計人應多接近它，深入瞭解紙張，才能進而善用紙，使它發揮特質，尤其利用它的親和樸雅及文化特質。紙在不同的用途上，千姿百態，就看我們如何掌握它，如何表現創意了。

這件以紙為主題的海報，說明紙的可塑性極高。2002 年入選捷克「布魯諾第 20 屆國際平面設計展」。

再生紙與紙品文創

再生紙與森林砍伐的反思

國際推動再生紙多年，環保團體力倡「紙類回收」的觀念，以延長紙類的使用壽命、節約自然資源和減少樹林的砍伐，挽救地球生態環境的惡化。現在有部份學者專家提出了另類的觀點：環境保護和自然保育，每個人都有責任，但使用再生紙是否即是環保？尚值得商榷。因人類日常生活所需，直接或間接皆和木材有關，當然都會利用到木材、森林。禁止濫砍森林是正確的，但若完全不砍樹，全面禁止是簡化問題。缺乏科學數據是森林管理問題之所在。

再生紙與你我

大家對再生紙的抄造應都已耳熟能詳，除了可減少砍伐樹林，也可降低原木紙漿過程消耗的能源，減少空氣污染、水污染，以及大量的固體廢棄物，尤其無需漂白的製漿過程，抄造出自然本色的再生紙，對環境的污染程度更小。臺灣有十分之一的造紙原料來自印尼，環保團體認為印尼的熱帶雨林正因造紙業的開發而急速消失。剛果、亞馬遜和東南亞是全球僅剩的三大雨林，而且擁有全球約50%以上的物種，自然是影響氣候變遷的關鍵主因。

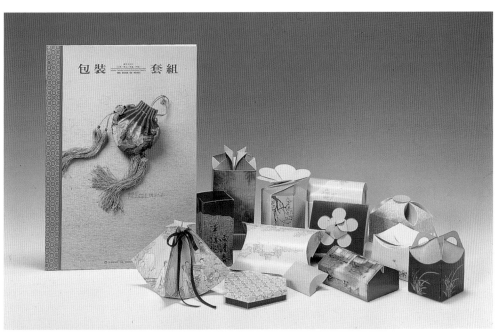

{自然之美}禮盒

在大自然保育觀念日受重視下，相關素材之設計應用自是更多樣化。最初企劃製作這套產品的目的，純為企業母體作為年度公關使用，企業家有很高的期待，自詡造紙是文化事業。

對我來說，這是每年的年度大考，主題必須有特色。工作室就在南海園區，每當創意枯竭時，植物園的荷塘和植物步道，便是我尋找靈感的去處。終於，在此獲得突破，決定以植物園裡的100種植物，以清新的鉛筆素描來表現自然素樸的風格。

規劃時希望它是生活化的、實用的、紙製品、自然元素等的結合體。內容包括一本書寫札記和萬用卡。札記扉頁有臺北植物園的各區簡介，冊內則是每個對頁的左面以暖灰色舖底，搭配植物的單色素描，右面則為記事欄位及素描圖說。整體而言，札記呈現了植物園的概略風貌。至於萬用卡係由三位插畫家共同繪製，材質選用沒有塗佈的再生紙，原本彩度高的原圖，使得色調沉穩許多，產生了另類的韻味。

套組的外盒係以松木製作，上面絹印葉片圖紋，突顯「自然」的主題，最外面再以素樸的瓦楞紙盒包裝，符合環保的基本要求。

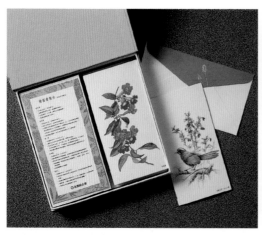

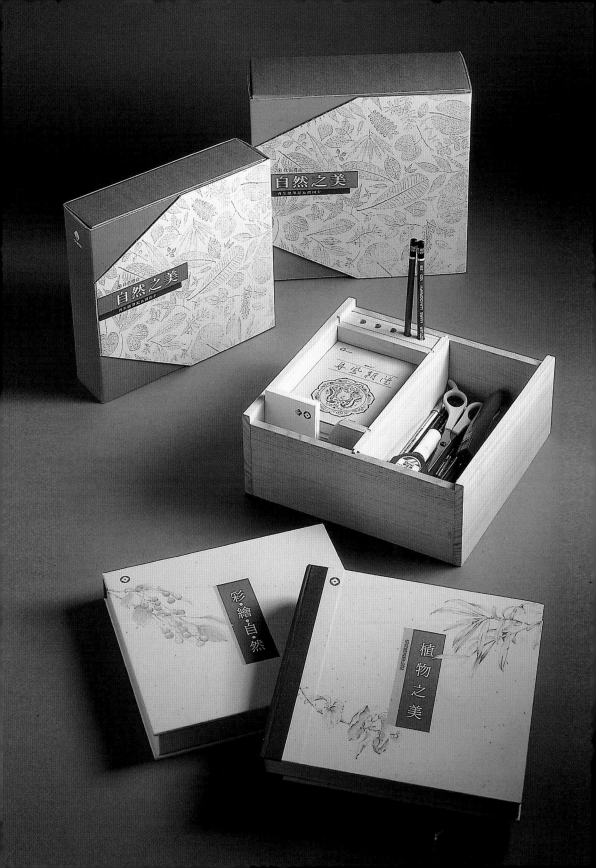

{植物之美}筆記書

原本作為企業公關贈品的［自然之美］禮盒，推出後獲得不錯的評價，大家認為應該予以商品化。但若以全套禮盒的製作成本，換算定價，因產量少造成售價脫離市場的接受度。幾經思考，最後決定將原本的札記拆成上下兩冊，設計成筆記書，售價能被市場普遍接受。封面以寒、暖二色區隔，內頁則完全和［自然之美］相同。上市後，再版過多次，值得一記。

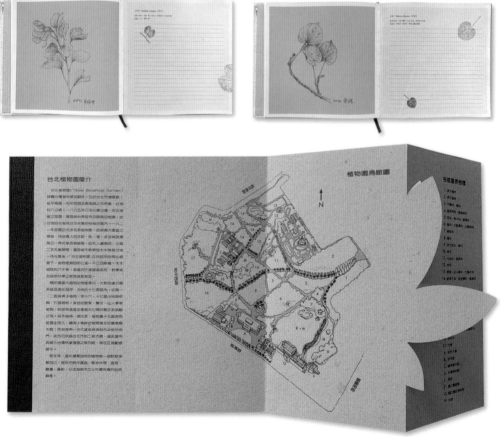

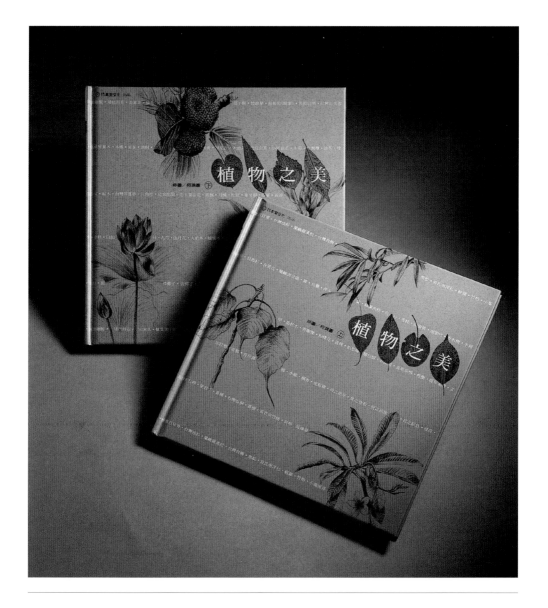

{春泥}再生紙文具

這套運用100%再生紙印製的記事冊，內有生活週曆、生活帳本、會議記事、筆記本四種，分別賦予系列色彩區隔，組合成一套實用的文具用品。

紙品之所以命名「春泥」，擷取自「化作春泥更護花」，以它的循環奉獻的精神來呼應再生紙。主視覺上的圖案，於此略作說明它的意涵：圖的基本單位是佛教的「寶相花」，她在佛教是極崇高的圖騰，係由蓮花和牡丹花結合而成，蘊含著吉祥和富貴的寓意。我將從事布花設計多年的設計心得，將之創作成延展性的圖案，並配上自己心目中理想的色彩。

外包裝盒採用E楞的瓦楞紙，作一體成型，不用貼合的包裝設計，單純俐落。整體而言，從主題、材質到包裝結構都盡力作到符合綠色概念。

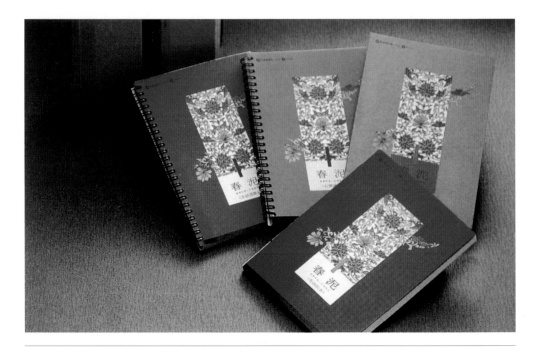

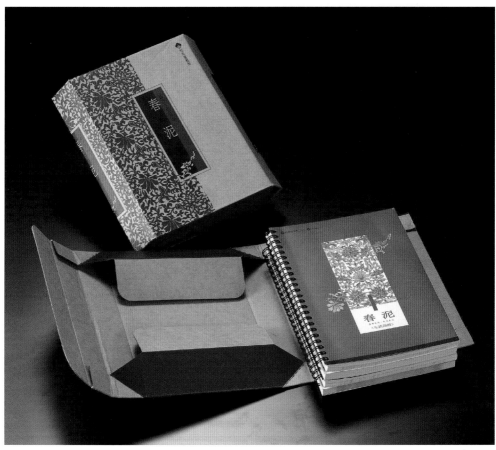

｛閃蝶紙樣｝

設計人最大的挑戰是創意，如何超越自己、如何突破傳統的既有型態，走出新意？接到這件小小的設計委託案，覺得可以揮灑的空間很多，主因它是單一紙種，主題鮮明，且和我喜歡的自然界素材有關，可以作一份小而美的製作物。

當年，隨著臺灣經濟起飛，文宣製品選用高級紙品比比皆是，應運而生有多家的美術紙代理商，各有一套製作講究的紙樣。因此，每家設計公司（工作室）必然收存了多本紙樣，隨時查閱設計個案的貼切需求。

顧名思義，紙名為「閃蝶」即紙張表面有亮晶晶的珠光，為印刷設計物增添特別的效果。我取鳳蝶曲折的輪廓作為加工軋製。希望以外觀吸引人，就像一份卡片。內容各色裁切後層次分明的紙片自是主角，但我希望它在實用外，兼具知性的設計物，穿插著臺灣蝴蝶的簡介及棲息分佈圖，成為一份值得收藏的製作物。

附註：臺灣蝴蝶數量達400餘種，其中特有種就達50多種。隨著保育觀念的興起，專業學者和保育團體合作，進行生態變遷調查，不僅守護蝴蝶也關注環境變化。蝴蝶閃耀的珠光非常吸引人，牠不只美麗，和蜜蜂的消失之謎，也是生態環境的重要指標。

攝影／林文集

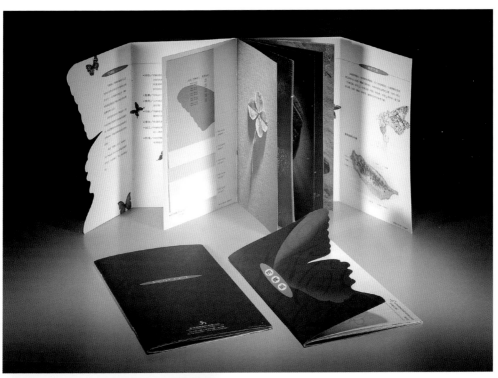

封面以圖像點出主題內容，適度的軋型加工，可增添
製作物的可看性，尤其是使用特殊的進口紙紙樣。

綠色設計與綠色企業

1973年，德國經濟學者舒馬克提出「小即是美」，到經由英國戴維斯引申出了「綠色企業」的宏觀，為世人激起了廣泛的討論。近年來由於企業的加入，使得環保的推動有莫大的助益。事實證明，環保意識是企業永續經營的要素之一。當然，他們所指的綠色企業與行銷並不侷限於綠色產品的開發，或再生能源的鑽研，而是據以延伸出更寬廣的人本精神的尊崇，就整體而言，是價值觀極大的轉變與經濟發展導向的調整。

綠色企業應具有前瞻性及經營智慧，除了理念在技術、品質等的落實外，若能妥善運用視覺設計成為綠色行銷的手段，也是企業的另種自覺。葛羅畢斯曾說「設計是所有領域的共同公分母」，它意味著幾乎沒有任何東西或事務與設計無關，設計乃是結合物質和精神，再以「美」為規範，使之更理想的策略和方法。

日本的和歌山縣有家「駿河屋」菓子公司，把綠色理念形諸實務：他們在果盒外包裝上附了一張卡片說明如何將製用的紅豆皮，碾碎摻在抄造的包裝紙上，使紙漿的消耗量減少約百分之三十。「駿河屋」的舉措很有意義，既節省資源，又把積極參與環保的企業文化訊息，傳達給了消費者。再者，紅豆皮使包裝更富自然的拙趣，真是一舉數得。

以自己而言，經手企劃不少商業包裝與文具組合產品，常以自然保育為素材並以再生紙印製，這些「綠色行動」是設計人為維護本土環境略盡棉薄之力。有些企業甚至將環保理念放在企業經營使命的層次，把它內化為企業精神、企業文化的一環，並據以制定行銷策略，堪稱為「綠色思想」。如果企業與設計人都存有綠色意識，那麼，臺灣的生活環境將不再快速惡化。

{臺灣近海魚類圖鑑月曆}

一家以立體上光為業的公司,考慮以大自然保育為主題,製作一份與本業相結合的特色月曆作為公關贈品。

以臺灣近海的深海魚作為主題,原因有二:第一,牠們有熱帶魚瑰麗的色彩和特殊的型體。第二,讓更多人認識自己土地的海洋生物。立體上光通常在深色底上。我放棄深色以白為底,說明對海洋生態環境無污染的期盼,僅以插畫的魚和海中植物互相搭配。立體上光的部份分成兩種:①插圖局部上光,②加繪無彩背景用立體上光。如此連同插畫本身,形成了三個層次。整體表現一種含蓄之美,圖畫與曆表之間保留相當的空間,力使畫面乾淨俐落。

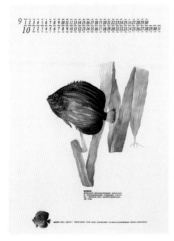

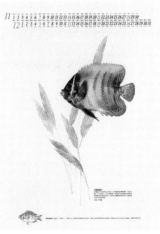

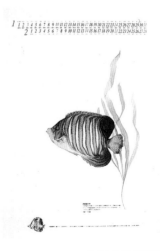

文化與自然的融合（一）{大囍禮冊}

市面上結婚的應用物品繁多，但都屬市零散製品，缺乏有系統的整合成為一套可供永久保存紀念的禮盒。

長遠以來，結婚禮儀深受國人重視，且偏愛傳統歡樂氣氛，因此設計定位在傳統風格。整套產品的內容涵蓋了結婚證書【錦堂雙璧合】、禮金簿【喜酒宴嘉賓】、簽名簿【彩筆題鸚鵡】、家譜【尋根修譜】、禮俗手冊【婚俗錦囊】及謝卡、佩條等。盒內的製品都經周詳規劃，結構嚴謹，紙張也符合經濟開數，絲毫不浪費。由於外盒製作結實，以書型呈現，所以極適宜永久珍藏。

主色調為較朱紅彩度略低的酒紅色，再與紅口金搭配。由於滿版底色面積極大，不易印刷均勻，因而紅色連印兩次，這個特別色還委託油墨公司調製，不假手人工，力求色調的穩定。每個單元的底紋分別以比翼鳥、鳳凰、鴛鴦、金魚等雙雙對對圖案，表現和諧相隨的吉祥寓意，甚為討喜。盒面的主圖係由一個如意紋連翻拼成的正菱形圖案，綴上細小的圖紋；中間空出的地方則以刻章方式，安排本套產品品名──大囍二字，並填入最富民間喜慶紅、藍、黃、綠等色彩在圖案裡，顯得莊嚴華麗。

這套設計還有一個特色：摒除絲綢或塑膠材質，完全以紙張印製加工，成為一套溫馨又有意義的結婚禮品。

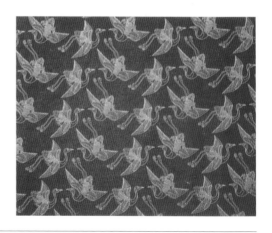

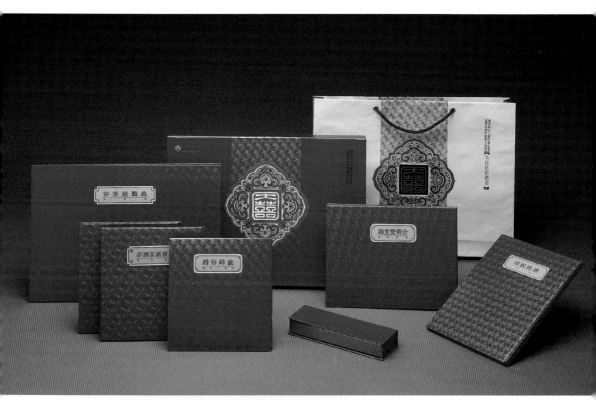

基礎底紋是由單一的鶴鳥互動組合，
成為古祥寓意成雙成對的比翼鳥。

文化與自然的融合（二）{民俗拾穗}

得過「國家設計月」最佳產品設計獎及文化風格的「民俗拾穗」札記系列，自馬年推出以來屢獲肯定，主因在與市面上的工商日誌有明顯的區隔。它擷取傳統文化之美及生肖動物，除了兼具知性實用外最具風格特色。

民俗拾穗是以十二生肖為主，結合與該年生肖有關的風俗典故，並且濃縮了民間喜愛的農民曆精華，每年並特別企劃一項主題，如書的歷史、中華服飾之美、吉祥圖案或臺灣原住民等等，主要在於豐富這本札記的實用性和可讀性，為工商日誌與手札作了革命性的改變。

它的製作方式上也與一般書冊有極大的差異。製本上的共同問題是攤開書冊時中間容易鼓起，書寫不平，為此我們採用古籍的手工裝幀方式，將內頁和封面分離裱褙，如此一來變得平順易寫。由於這是一本定位在高品味的製品，所以書背裡外的材料選用我國的傳統織品—宋錦，增添了典雅的氣息。

書邊上加印綠、黃、橙、紫四色分別四季的移轉，除了方便使用外，也綴點些許趣味。封面風格三年一換，保持新鮮感；而菊十二開的方型特殊開本則是統一這本札記設計的關鍵性作法。

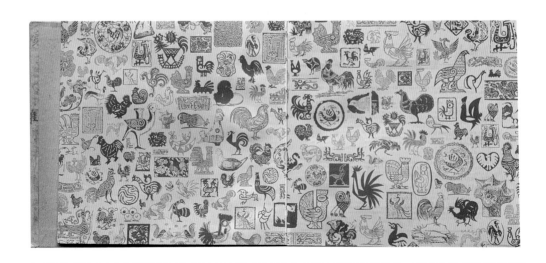

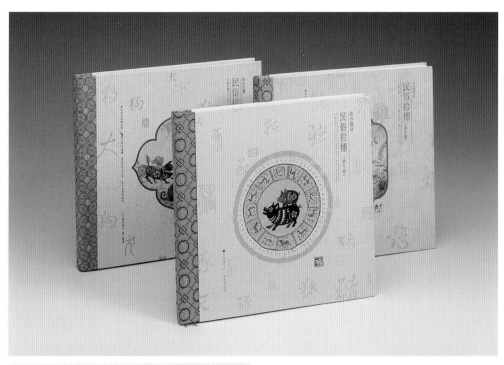

左頁為札記本的扉頁，集
滿了各形各狀的雞圖，顯
得有趣。

{ 新荷田田 } 筆記書

荷花在國人心目中有其超凡的地位，因為清逸脫俗，古往今來不知多少人為她痴迷，吟詩作畫，更有甚者將每年的六月廿四日訂為「荷花節」，以為隆重紀念。

自己也是個荷花迷，每逢夏日百拍不厭。仔細觀察她婀娜多姿，變化萬千，獵取不盡的嬌顏。在世人多愛荷的心態下，決定出版一本有關荷的生態筆記書，把累積的作品，濃縮過濾成冊，依其生長過程編排，從荒蕪、萌芽、含苞、綻放以迄凋零，讓讀者對荷的一生有個概略的認識。基本上，這是一本知性與感性交織的筆記書，我們還穿插了古今的詩人作品，使內容更為充實。

封面用米色的棉蕊紙分色襯底，書名在全書三分之一的位置，以此為視覺中心，另將荷的各個階段生態圖放在適當的位置上，配合相關的敘述文字，架構了簡要的「荷的一生」。讀者從封面看起，對於本書的精神即可一目瞭然。將圖文結合是我一再嘗試的手法，希望創造出另種形式風格。

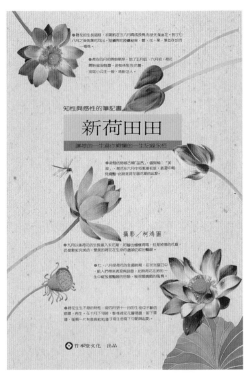

{ 愛荷小語 } 筆記書

這本作品以唯美出發，身為美學工作者，畫面的表現總不經意流露設計味道，並且重視它的空間感，追求呈現空靈之境。它不只是生態的紀錄，希望給予觀者不同於一般荷攝影的感受。個人試圖從擬人化的角度使荷從容入鏡，因此認真觀察，以心對話。

荷的一生像人的生命自初生、成長、老成，以至凋零，兼具女性柔美的特質，所以內容規劃成幾個篇幅：青澀碧玉、懷春綻放、美人遲暮等各個生命期，以此來反映其百變千姿。

荷的姿態風情萬千，為使讀者更了解荷花的種種面貌，特別收錄了三篇與荷有關的插花、攝影、摺紙的文章，使荷更貼進日常生活。本冊的荷花拍攝以素有「蓮子之鄉」的白河為主。進出白河多次，每一來到即感受到「紅花豔，白花嬌，撲面香氣暑氣消」的醉人景致，沉浸於鄉村的素樸，也因而每逢入夏即怦然心動，荷花似乎在召喚著我。

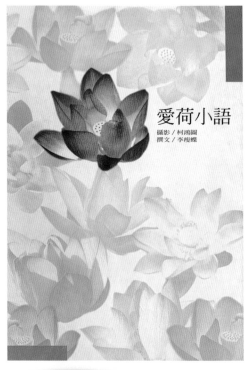

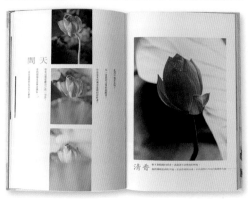

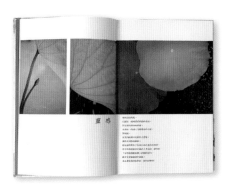

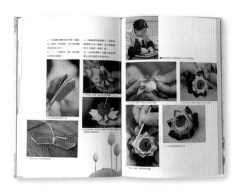

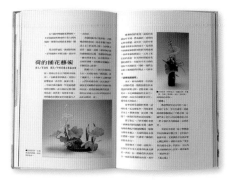

新聞局案曆／日知錄

連續三年承接新聞局案曆，每年都選擇不同的主題表現來貫穿全冊，但以「文化」為基調是不變的原則。提案時，通常會提供數個企劃方案，待遴選出主題之後，再進行專案顧問聘請、撰文、圖片蒐集、美編設計等細目工作。往往，專業設計與客戶所熱衷的主題不同，而無法獲得客戶的青睞。偶被特定主題所侷限，是專業設計不得不面對的妥協。

取材臺灣本土素材，貼近民眾生活。日知錄的封面以鉛筆素描或淡彩、攝影等手法製作，增加幾分典雅呈現這本札記的內容，裝幀則採取傳統風格。

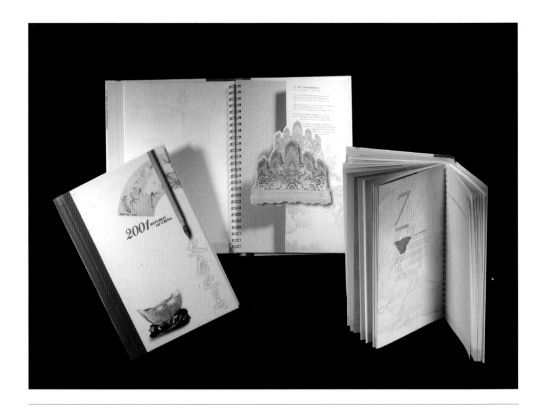

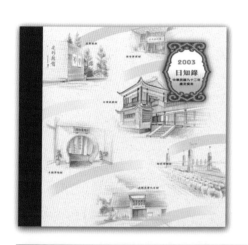

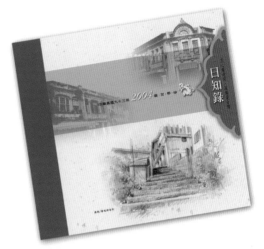

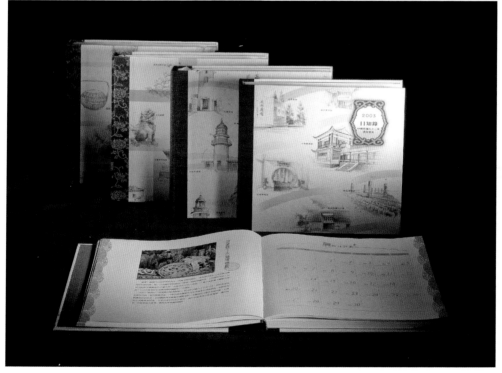

無框的創意

實驗性的海報創作

平面形式的傳媒

假如郵票是「方寸之美」，那麼，海報「大即是美」?! 其實，大小之間無關創意，自然沒有定論。

在個人長達三十多年的設計生涯裡，從投入以「枚」計的郵票到和以「幅」計的海報創作，在創意空間裡是無法以單位大小衡量輕重的，其共通的設計要素：主題、形、色、文字等都是相同的，至於手法和風格的呈現則端視個人的實力了。想想：裡面有我的「青春歲月」，雖已過中年，對海報的熱情依然不減，只能說：衣帶漸寬終不悔。設計生命就在不知不覺中流逝掉，但，這是我無悔的人生，以日本人的用語就是「一生懸命」啊！

涉入海報創作從1992年加入草創的「臺灣印象海報設計聯誼會」開始。時至今日，海報在國際已是普及的競賽項目，甚至是平面設計的代名詞。海報深受創作者喜愛，因版面大、視覺張力強，是表現創意的極佳媒體，有較寬廣的揮灑空間。若摒除商業性海報的主客觀囿限，創作性海報除了自由度高外，實驗性亦高。國際競賽中常以指定主題由參賽者發揮，其中大部分的主題為公益走向和世界關心的議題，諸如和平、環保、反皮草、AIDS、文化、關懷……等。海報在視覺傳達設計裡佔有舉足輕重的地位，傳達功能佳。製作規格從四開到全開，歐洲甚至做到雙拼全開的超大規格。環視國際上目不暇接的各項海報競賽，即可見海報廣受重視的程度。

海報的發展，可溯源到十五世紀步入木版印刷開始。海報本身是圖像和文字藝術的構成，可以無限複製。從大體的分類可分成兩大項：一為商業性海報，另一為創作性海報。商業性海報含括產品、展演、選舉、運動賽事等；創作性傾向以版面視作畫面，較富創意實驗性，特別表現在公益、保育、兩性、和平、環保等主題上，感染力強。我所參與的海報設計即多屬後者。

「文化」與「自然」向來是我創作的主軸，未來將仍是個人堅持的路線。

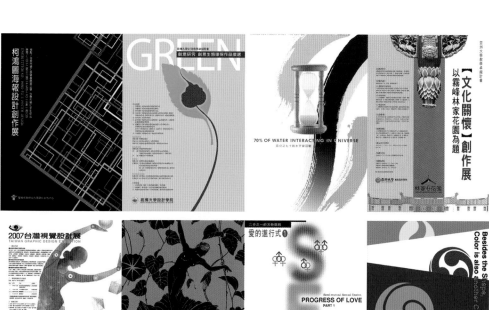

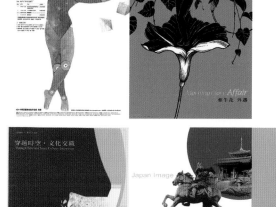

師法自然 1 & 2（2010）

在大學教授「視覺傳達」，經常會運用到產品設計的「仿生學」，無論動植物等自然界萬物，常會啟發設計者一些靈感。從自然裡可以印證「基本設計」裡的理論基礎，如對比、律動、繁複、幅射……等，尤其在植物花卉裡，更是不勝枚舉。

自己是個腦中充滿綠色思維的人，一向信仰自然是我師，在觀察中獲益不淺。此系列作品一為葉片，一為花卉，它們都有大有小，也各具特色。葉子較為含蓄內斂，不似花的型與色爭妍鬥豔，若以它來形容兩性也恰如其分。我沒有去蒔花弄草，只從電腦中把平素在臺大校園拍攝的圖檔擷取應用。

海報全幅的白底，符合個人對自然純淨的理想，再以延伸的枝梗，匯集了各種不同葉型、花型串連而成，成為集錦式的樣態。葉子恰似男人的爭鋒，花卉則似女人的爭豔，其實目的在提示觀者自然是學習的對象，非僅是美學上，包含精神意義上。

（右頁）獲邀參加 2010 年 KU Exhibition of International Professors
（下）這件海報的設計草圖

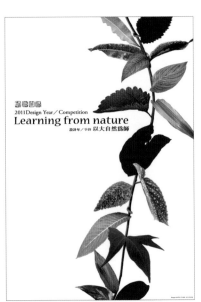

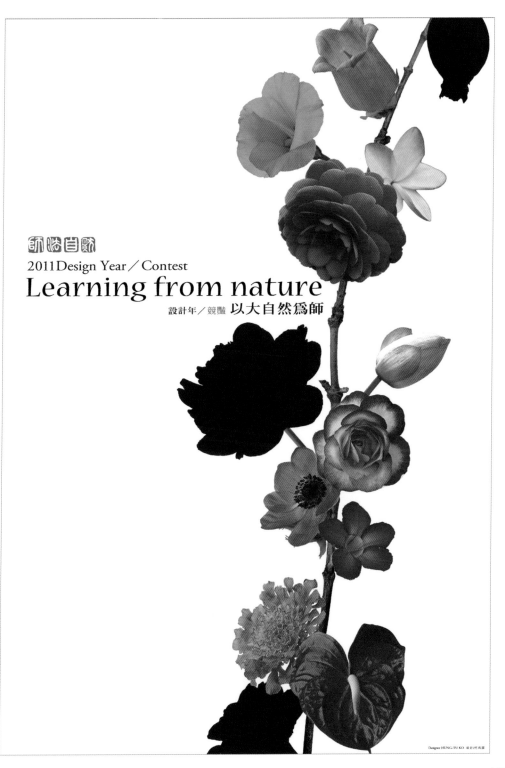

師法自然
2011Design Year／Contest
Learning from nature
設計年／競賽 **以大自然爲師**

Designer HUNG-TU KO 設計/柯鴻圖

{ TIDEX '99 } 國家設計月

1999年，我承接了外貿協會主辦的「國家設計月」文宣製作，此案從平面到立體，設計項目琳瑯滿目。主視覺在百思之後，終於決定以有海洋活化石之稱的鸚鵡螺作為象徵圖案。原因在於它內部氣室的螺旋造型符合黃金比例的比值為1：1.618。內部氣室空間像物品的包裝、螺旋紋則符基本設計原理、整個螺型等同一件產品。採用它除了表達尊重自然、師法自然外，正可對應到「國家設計月」競賽內容的平面、包裝、產品設計，以鸚鵡螺來演繹此項設計活動再合適不過了。

從鸚鵡螺的譜系資料可知已存在地球近500億年，哺乳類動物有225億年，而人類才只有200,000萬年。但從化石看來，500億年來鸚鵡螺型態幾無變化，而且在歷次的生物滅絕中倖存下來，確實不易。可悲的是，如今在人類濫捕及環境破壞之下，逃不過危機重重的命運，被國際列為「瀕臨絕種保育類動物」。另外，值得一提的是，「菊石」常被與「鸚鵡螺」混淆，其實它們是近親。

（右頁）作品獲 1999 年「國家平面設計獎」

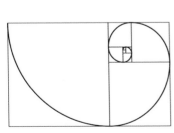

鸚鵡螺的黃金比 1.618

鸚鵡螺的外觀（左）剖面（右）

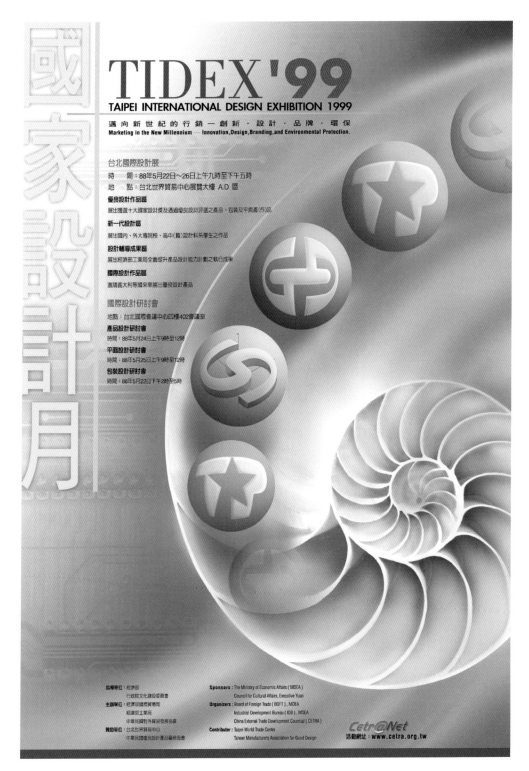

TIDEX '99

TAIPEI INTERNATIONAL DESIGN EXHIBITION 1999

邁向新世紀的行銷—創新・設計・品牌・環保
Marketing in the New Millennium — Innovation,Design,Branding,and Environmental Protection.

台北國際設計展
時　間：88年5月22日～26日上午九時至下午五時
地　點：台北世界貿易中心展覽大樓 A.D 區

優良設計作品區
展出獲選十大國家設計獎及通過優良設計評選之產品、包裝及平面產(作)品

新一代設計區
展出國內、外大專院校、高中(職)設計科系學生之作品

設計輔導成果區
展出經濟部工業局全面提升產品設計能力計劃之執行成果

國際設計作品區
邀請義大利等國來華展出優良設計產品

國際設計研討會
地點：台北國際會議中心四樓402會議室

產品設計研討會
時間：88年5月24日上午9時至12時

平面設計研討會
時間：88年5月26日上午9時至12時

包裝設計研討會
時間：88年5月22日下午2時至5時

指導單位：經濟部
　　　　　行政院文化建設委員會
主辦單位：經濟部國際貿易局
　　　　　經濟部工業局
　　　　　中華民國對外貿易發展協會
贊助單位：台北世界貿易中心
　　　　　中華民國優良設計產品廠商協會

Sponsors : The Ministry of Economic Affairs (MOEA)
　　　　　　Council for Cultural Affairs, Executive Yuan
Organizers : Board of Foreign Trade (BOFT) , MOEA
　　　　　　Industrial Development Bureau (IDB) , MOEA
　　　　　　China External Trade Development Council (CETRA)
Contributer : Taipei World Trade Center
　　　　　　Taiwan Manufacturers Association for Good Design

Cetr@Net
活動網址：www.cetra.org.tw

蕃薯文化（1994）

這是一張「環保」海報，但我以蕃薯作為代言。起因，蕃薯是昔日臺灣經濟貧瘠年代，民眾生活的主食之一。它和人們的緊密關係非僅止於食，其外觀和臺灣島型近似，加上生命力堅韌和島民堅毅耐勞的民族性吻合，有句諺語「蕃薯不驚落土爛，只求枝葉代代傳」，其精神成為臺灣的象徵。

有些創作靈感並不全然坐在設計桌上產生，當一件工作交付下來，設計師將它放在心上即為「著想」，散步、搭車可能都會思考。我就在逛市場時，蕃薯讓我產生聯想。設計方案成熟了，我以臺灣古地圖襯底，和一個生意盎然的蕃薯相呼應。問題來了，如何覓到型態相近臺灣又有綠葉的蕃薯？鄰居小學生的自然課作業給了我答案。

我找了一個淺碟型的盤子，將一些棉花適度泡水，上面再置放挑來的蕃薯。然後，把它置放在陽台任由風吹和陽光照拂，不消兩個星期即長出欣欣向榮的綠葉，真是喜出望外。一幅富有文化風貌，兼具關切自然生態的作品就此誕生。

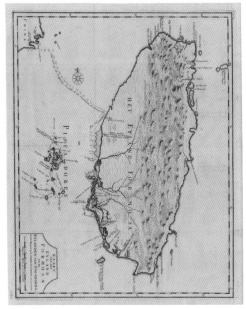

歐洲博物館裡的臺灣古地圖

只要有陽光和水，蕃薯生命力強，即可欣欣向榮。
（右頁）1998 年參加「紐約文化中心 / 臺灣印象海報設計展」。

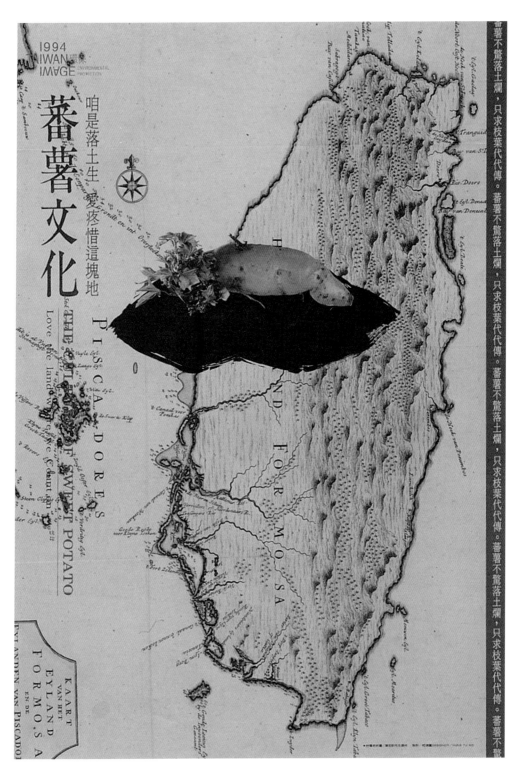

蕃薯文化

咱是落土生　愛疼惜這塊地

THE OLD OF SWEET POTATO

Love the land where we were Chopt tin

蕃薯不驚落土爛，只求枝葉代代傳。蕃薯不驚落土爛，只求枝葉代代傳。蕃薯不驚落土爛，只求枝葉代代傳。蕃薯不驚落土爛，只求枝葉代代傳。蕃薯不驚落土爛，只求枝葉代代傳。蕃薯不驚

{ OCEAN TRAP } 海洋陷阱 (2012)

鯨豚是國際保育指標性的海洋生物，臺灣也有相關的NPO的組織，如中華鯨豚協會等。牠們經常發生擱淺或集體死亡，許多是原因不明。此外，有少數國家假研究之名而獵殺鯨豚食用，惡行令人不齒。漁民為捕漁而不擇手段，有的以定置型流刺網設陷，導致許多鯨豚誤觸漁網而死。流刺網雖為國際普遍使用，但其後座力也飽受公議。

漁刺網英文名直譯「鰓網」，大小型不同，視使用的海域和捕撈漁種而定。過去是國際公海上常由大型漁船共同築起「死亡之牆」，其危害令人深惡痛絕。名字聽來可怕，它其實沒有刺，由纖細的網線織成，投放海中隨波構成一道無

形的網牆，體型大的目標魚種難逃困住的命運，小型魚種則可自網目中穿游而過。一般國家大都在自身鄰近海域使用家計型（小型）流刺網，臺灣以它來捕獲我們常吃的午仔魚、鯧魚、烏魚等。小型流刺刺網常因不同原因廢棄，對海洋形成危害，不只鯨豚，常聞海龜身陷其中。所以，漁業署也有了對策，施行流刺網實名制以作控管。

此件作品旨在呼籲漁業界撤除流刺網，為牠們留住生機。由於這是件令人感到沉重的事情，所以以深藍漸層為底，鯨豚則用剪影表現，上舖刺網以示危機重重。

此作品獲選參加
「The 2012 Busan International Design Festival」

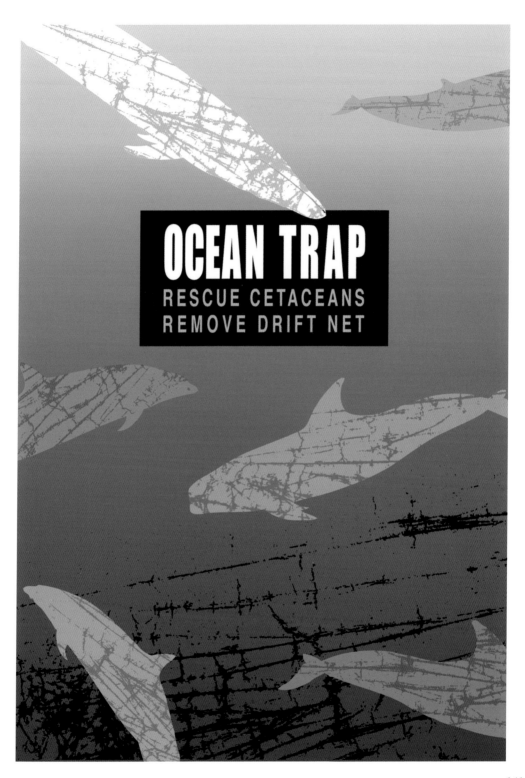

OCEAN TRAP
RESCUE CETACEANS
REMOVE DRIFT NET

綠色國難 (1994)

乍看是四個鮮明具煽動性的標題文字，在紅與綠的對比關係下更帶震撼性，吸引觀者細看的欲望。紅與綠基本上是較難配色的，掌握的訣竅是：如果兩色比重懸殊，不是均衡關係，效果必然理想，絕不會落入「紅配綠，狗臭屁」的窘境。

這張海報的主題是在呼籲國人警醒自然保育的重要，尤其過度的森林砍伐和蟲害，將為人類帶來嚴重禍害。透過傳統的祭文形式傳達對森林維護不力的憤怒及傷痛。為了達成這個目標，整幅作品的基調是綠與黑的寒色調，用不同綠色來表現森林的層次，黑色則是哀傷的象徵，上下兩段中間以晦鋸械齒狀作為漸層銜接的技巧。再者，祭樹文的晦祭械與晦鋸械諧音，有呼應的趣味。而山林緊密的層疊中。一處留白和黑底下方的一塊林木，象徵濫砍濫伐的劣行與失落感。

選用雪花紙印刷的原因，顧名思義，紙有雪花般的花紋，飽和的油墨印在紙面便營造出深秋的蕭條感，添加設計以外的輔助效果。

攝影／吳玉麟

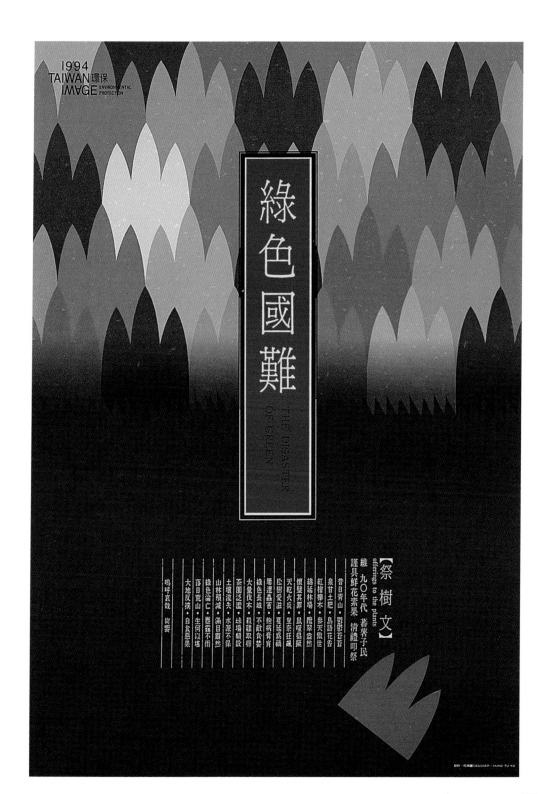

加冠錦上花 (1993)

題目為「新春臺灣」，顧名思義即擬題表現出一幅洋溢民間賀年氣息的作品，或許還可供作張貼增添瑞氣。

生肖與民間的感情源遠流長，用它來製作最能表達時效性及意義。1993年適值雞年，雞的表現形式很多樣化，取材容易，但要有藝術性才具欣賞價值，成為另種應景「年畫」。思索的結果，選用了潭子「摘星山莊」的一幅交趾陶作品。這幅「加冠錦上花」在臺灣民間宅第極富盛名，除了寓意很好，設色華麗且流露著祥和的合家歡景象，令人珍愛。其他，也挑了兩件紙雕和刺繡小品的雞圖作為搭配。

在佈局上，刻意保有較大的留白使之有充分的呼吸空間；同時也避免有太多的元素以免干擾主圖，但為了使畫面鮮明靈動，所以從交趾陶中抽離出代表本土濃郁的四個色彩——紅、黃、藍、綠。把副圖嵌入關係色彩中，作框內框外相互呼應，顯現趣味，以粉蠟筆色塊作大小不一的點，即是希望藉由粗獷的現代感筆觸來調和傳統工藝美術，讓新舊間有了均衡的新貌。

雞的日常

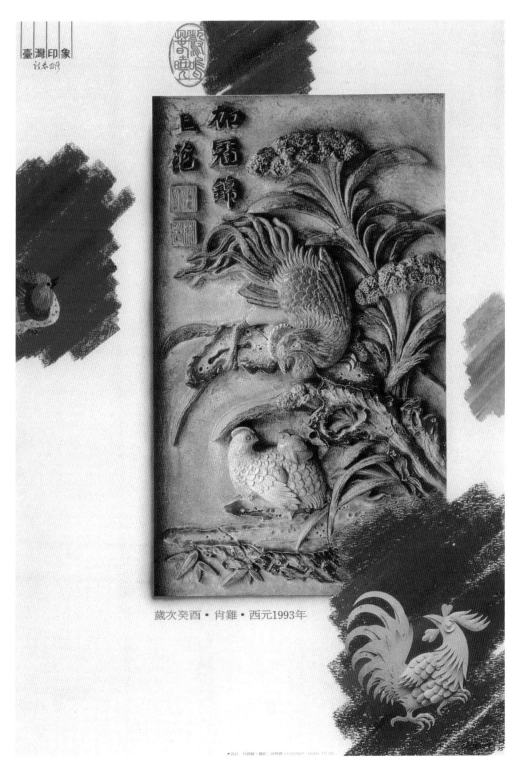

歲次癸酉・肖雞・西元1993年

{水色} 水的元素創作（2002）

看到「水」字，很容易聯想到老子的經典名句：「上善若水，水善利萬物而不爭，處眾人之所惡，故幾於道。」水沒有固定的形態，裝入不同容器中即成為其狀態，表示可以順應任何環境。水善於滋潤萬物，往下流走眾人所不願去的地方，這就是奉獻無私、寬厚、包容和謙卑。向上若水即是最上乘的善，道也。反之，往上行雖是人追求的本性，但應該學習「水德」。

受邀參加「蘇州印象」海報創作展，思維立即聯結到「水」的概念。因為曾經多次到蘇州旅遊，除了水鄉澤國，江南庭園亦是我令我流連的地方。

向來以細膩風格表現自己的作品，這次，不希望個人風格特色成為創意的瓶頸，改以簡約粗放的手法呈現。我利用毛筆的書法筆觸，以倒影方式，表現水波粼粼。畫中兩道重黑寫意拱橋；色彩則賦予古都的歷史感，選舉低彩度的中國傳統色。其間保留了部份的留白，帶入水墨畫中的禪境。

它就是我的蘇州印象視覺演繹。

個人以江南水鄉為題，所創作的系列畫作。

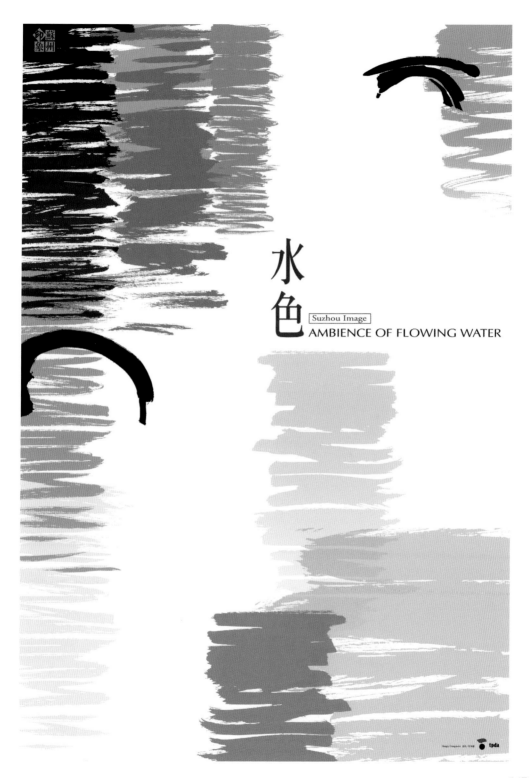

水
色

Suzhou Image
AMBIENCE OF FLOWING WATER

水資源海報（2000）

［沙漏］這組作品結合了寫意的書法筆觸和攝影，是不曾有的嘗試。第一件以循環的沙漏，強調水份在人體佔有70%，有的器官甚至高達99%。背後以「水」的小篆襯底，運用書法筆觸，營造一瀉千里的氣勢。沙漏中以水易沙，突顯珍惜水資源循環再利用的重要性。

［泵浦］這件作品則係以寫意的水形為背景，透過乾筆的書法筆觸的韻味，強化水的意象，加上懷舊的老泵浦，給人水資源取得不易的警示，點出水循環再生的必要性。我在不覺中習慣以白為底色，隱約流露出創作者對潔淨地球環境的殷切追求吧。

攝影／洪明政

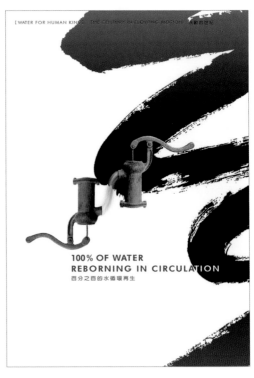

[WATER FOR HUMAN KIND] THE 21 CENTURY BY FLOWING EMOTION 流動的新世紀

100% OF WATER REBORNING IN CIRCULATION
百分之百的水循環再生

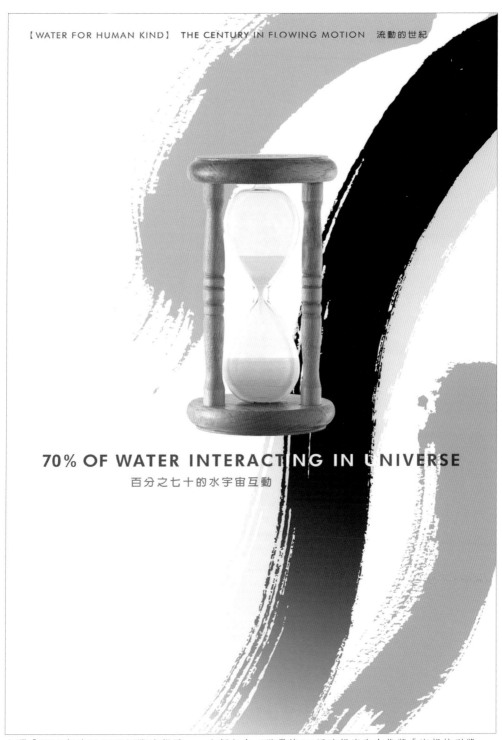

70% OF WATER INTERACTING IN UNIVERSE
百分之七十的水宇宙互動

入選「2000 年法國 SNG 國際海報展」—人類之水／獲選第 23 屆時報廣告金像獎「海報特別獎」。

{關懷}系列 (2005)

UP & DOWN

上下的地球用彩色與灰階呈現，透過中間銜接的
隨興筆觸，表達提升和沉淪，喚醒人們警惕思
考。

暮年之暖

為「關懷」系列的作品之一，以孤獨、蒼老的夜
鷺象徵孤苦老人。背後低垂的埃及莎萱草則烘托
滄桑情境。

早凋的蓓蕾

以盛放的荷花，襯托一朵即將夭折，來不及綻放
的荷苞做鮮明對照，希望喚醒人們關心未成年少
女，勿受誘騙導致沉淪。

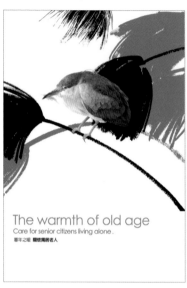

The warmth of old age
Care for senior citizens living alone.
暮年之暖 關懷獨居老人

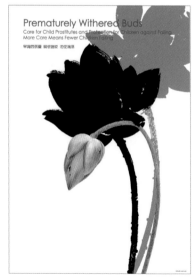

Prematurely Withered Buds
Care for Child Prostitutes and Protection for Children against Falling
More Care Means Fewer Children Falling
早凋的蓓蕾 關懷雛妓 勿使淪喪

（下）作品入選 2008 年「墨西哥國際海報雙年展」
（右頁）參加 2005 年日本萬國博覽會 / 愛知縣〔環境與
生活〕海報邀請展。

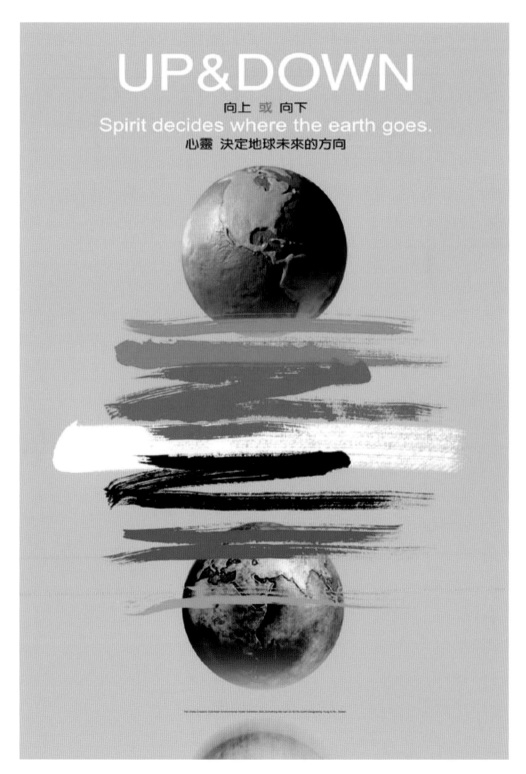

自然之愛 (2011)

平等爭輝—珍惜生物多樣性

臺灣面積雖小，但因地理位置、地形與森林覆蓋廣，而使自然資源相當豐富。從自然裡得到啟示，設計表現上以藤蔓讓生物攀附其中，運用黑色線條，結合數個低彩度的各類昆蟲，除呈現版刻風格外，也隱喻共生並存的理念。

共生和平—尊重生命 族群融合

自然界裡萬物並存，像花、鳥彼此爭奇鬥豔，同中有異，異中有同，各以形、色、聲等等引人注目。無論它們是瀕臨絕種的生物或特有種，甚或平凡普及的類種，生命是平等的，無分高下，都值得珍愛。

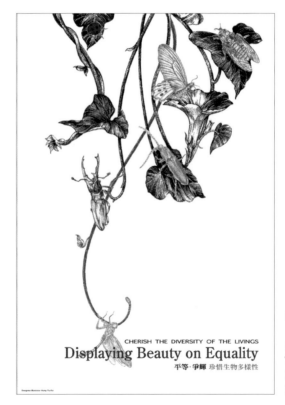

CHERISH THE DIVERSITY OF THE LIVINGS
Displaying Beauty on Equality
平等·爭輝 珍惜生物多樣性

本系列作品獲邀參加「2011 臺北世界設計大展」
The 2011 Busan International Design Festival

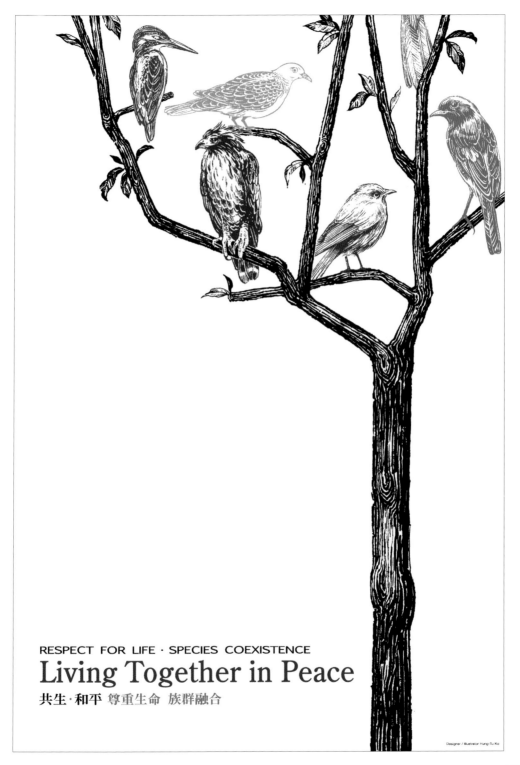

RESPECT FOR LIFE · SPECIES COEXISTENCE

Living Together in Peace

共生·和平 尊重生命 族群融合

Designer / Illustrator Hung-Tu Ko

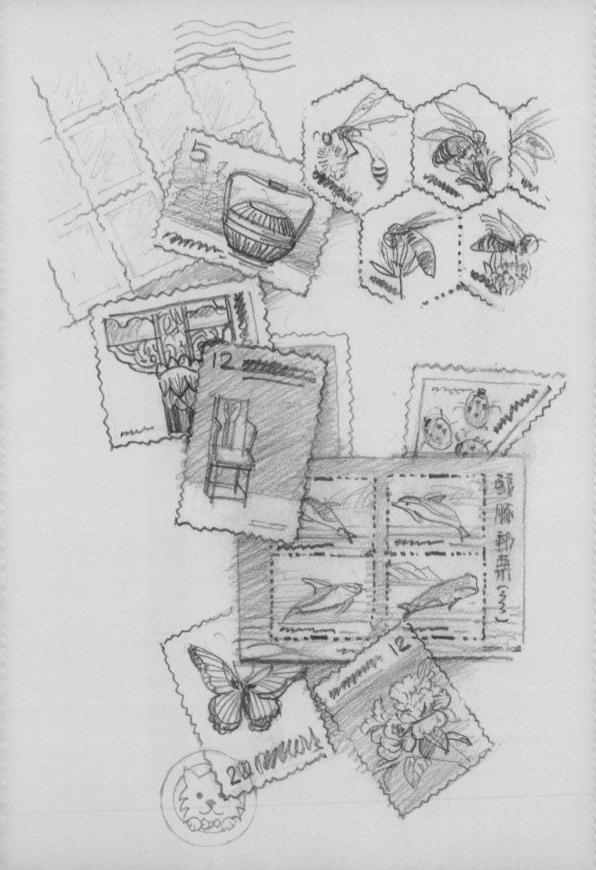

方寸之美

麻雀雖小　五臟俱全

開啟郵票設計之路

在四十年的設計生涯裡，其中有廿年是與郵票設計相伴隨的。我之所以未曾離開喜愛的繪畫，郵票設計扮演著關鍵因素。

1993年，我由學界的林磐聳教授，推薦給當時的郵政總局，成為郵票設計的新成員。之後，即一頭栽進這個領域。初始面對陌生的設計實務，心情只能以「如臨深淵，如履薄冰」形容，因為從小集郵，對國內外郵票均以崇高的藝術品視之，沒想到有朝一日郵票竟在我手中誕生。

參與了幾年，逐漸體會到郵票企劃的箇中三昧，作品累積多了，也愈能營造出個人風格與取材的脈絡：

一、對本土文化與綠色主題的堅持：

臺灣的歷史雖然不長，因是移民社會，卻有多元的文化，加上地理上的特殊性，擁有豐富多樣的生物資源，應盡力擷取運用。

二、郵票設計非商業設計的堅持：

因為，郵票的正面取向，富含教育意義和集郵感染力。再者，郵票既攸關國家形象，不能以一般商業設計視之。當然，它也需要反映時代，包括發行流行、娛樂、政治等主題，但設計者應將它提升到藝術層次。

三、以水彩彩繪的堅持：

寫實、細膩固是我的風格，慣以透明水彩描繪，取其明亮的優點，希望呈現圖幅輕柔的調性，予人清麗的感覺，郵迷賞玩才能感受得到。

郵票設計在有些人心目中，份量或許不如一幅創作海報，但我不以為然，創意不在於表現的載體大小，各自有它的難度。郵票則在方寸之間，形、色與內容，如何在微小版面完成良好的效果，俱是挑戰。

柯鴻圖郵票設計作品集《自然篇》

Stamp Design Portfolio of Ko, Hung-to

郵票設計初探 ｛天工開物｝造紙術

當年的郵票主題，幾乎是由設計師找尋不曾發行過的題材，和專業人士或相關學者討論過提案送審。而我的處女作係以古代科技發明《天工開物》一書，選擇多個子題成為系列表現。通過提案後，第一套郵票是「造紙術」。若以今日科技的發達，書中的手抄紙、紡紗、煉鐵、鑿井、養蠶、舟車……等明代的科技，實在差之千里。這些版刻圖面雖都欠缺西方的透視觀念，但仍讓我們油然昇起思古之幽情，感懷創新之不易。我對「自然」素材情有獨鍾，當然是環繞著它思考規劃。

郵票也是平面設計，設計要素和海報、書的封面、卡片等皆然，通常它必須在3至4公分見方的紙幅去呈現上列大到數十倍的印刷載體，特殊抄造的用紙、小開數精準的印刷機……，甚至齒孔軋製俱是講究的技術。所以，它是一門專門的設計課題。第一次接觸到郵票的設計與繪圖，我是抱著如履薄冰的心情，因為它畢竟是有價證券，又是國家名片，攸關國家形象。在與國際魚雁往返之間，郵票的印製和圖面表現，可顯現出該國的文化、藝術和印刷加工水平，作了先入為主的價值判斷。

每套郵票因主題內容不同，郵政集郵單位一定會延聘一位專業人士，審核圖面是否精確，再加上審議委員會通過，主管官才可核准印行，否則上市後，集郵人士臥虎藏龍，拿著放大鏡檢視，發現謬誤將會貽笑大方，後果難以設想。

作為一位郵票設計師，除了平面設計職能外，蒐集、鑽研相關圖書資料是必要的。

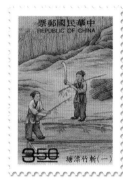

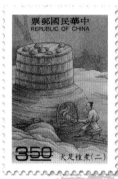

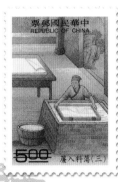

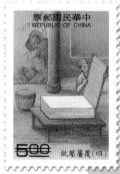

造紙術

造紙術源自東漢,是中國古代的科技發明。傳統的造紙原料主要取自植物的纖維,特別是長纖維素高、產量來源足、價格低廉、易於處理膠質分離者,就是優質的原料。像麻、苧麻、亞麻及桑、楮樹的樹皮和竹、蘆葦、稻草等都是可供抄造之材。

時至今日,造紙已進入機器量產,除了少數特殊需求外(如手抄水彩紙)。為配合彩色印刷的理想效果,紙張表面都有塗佈(Coating)或輕塗佈。

手抄紙處理原料其中一道浸漚後除青工序,或為竹簡表面刮除青皮,以利書寫稱為「殺青」。現代電影拍攝或文學著作也都藉用「殺青」代表大功告成。

郵展簽名會的體驗

2005年中華郵政主辦了「第18屆郵展」，在世貿中心舉辦了簽名會，是年我有5張小全張入選，並辦了一場簽名會。會場排了長長的人龍，有些郵迷買了許多郵品卻不敢一次簽完，怕耽誤了後面期待的同好，體恤地重新排隊。

特別的是看到多位爺爺輩帶著孫子來簽名，祖孫情深，令人動容，但也感慨因資訊時代，E-mail取代了郵寄，寄信的人少了，集郵人口跟著也少了，形成了斷層。喜見第一代的爺爺不捨郵趣，而引領第三代的孫子進入集郵領域。

作者在郵展會場簽名，並展示全版張郵票。

環視中西
共創美的世界

Viewing East to West ;
Creating World of Best

【'98 Topic Posters Exhibition of Anniversary Celebration China Arts Institution】

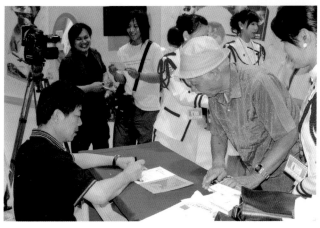

永不會忘記2005年的亞洲國際郵
展簽名會，足足簽了三個小時沒
有離開坐位。中華郵政說，這創
下了歷年的紀錄，長長的人龍，
老少態度誠懇殷切，令人感動。

大貓熊 & 小貓熊

當年兩岸關係和緩，大陸有意送給臺灣貓熊，民眾翹首盼望，掀起了一片貓熊熱。但在雙方政治因素操作下，情況一直撲朔迷離。期待時間愈久愈感失望。原本已準備配合發行的郵票被擱置，但又不忍郵迷們失望，最後決定先發行有小貓熊之稱的浣熊郵票，我便承接這個設計案。

臺北市立動物園的小貓熊，係由日本上野公園所贈送，模樣可愛。為了充分掌握牠的生動樣態。我去了兩趟動物園，在烈陽下揮汗捕捉其一舉一動，最後篩選出四個畫面，成為一套郵票，也算是望梅止渴，稍微紓解了郵迷的殷切期盼。

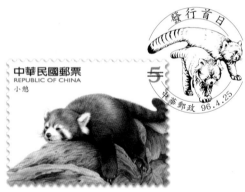

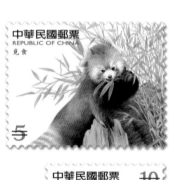

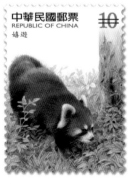

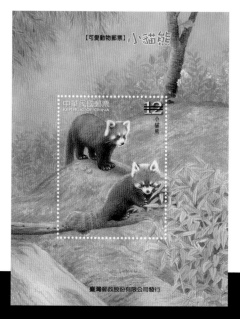

終於，大貓熊團團和圓圓在千呼萬喚下來到寶島。中華郵政在政策上或自然保育角度上，當然要為牠們印行一套象徵兩岸和平的郵票，以為紀念。

我接續執行了大貓熊的設計案，但是四川貓熊園區傳送來的圖檔，只是一般紀錄照，並非為郵票設計所拍攝，無論照片的解析度或取景角度均不理想，運用有其困難。我只能依據其型態和輪廓再加以立體化。至於生態環境則付之闕如。瞭解箭竹是其主食，想以它作為背景襯托，幾經查詢終於得知在陽明山的小油坑栽種了大片的箭竹，真是喜出望外。我就包車在冬天冷冽寒風吹襲下找到了小油坑，當我穿梭在竹林間取景，只見地面脫蛻的蛇皮，以及對你虎視眈眈的野狗，心中不覺寒顫起來。

這套郵票反倒只有2枚，出乎我的意料之外，因為小貓熊都規劃了4枚，話題性很高的大貓熊卻反而縮水，內心不免遺憾。唯一補足缺憾的是，另外還繪製了一幅小型張，提昇郵迷的集郵興味。

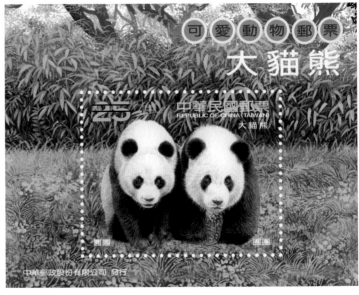

小型張

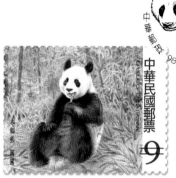

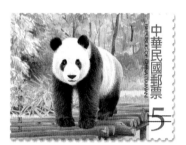

可愛動物郵票 大貓熊

放條碼

{ 臺灣常見花卉郵票 } 系列

有些朋友會問我，你怎麼不畫點國外題材的郵票？我的回答是：臺灣有許多本土的自然生物，不管是特有種或普見的，都已做不完了，當然不會想去表現國外的物種。

在過去舉世在開始推動生態保育的議題時，相關單位一定優先選擇瀕危或特有種來企劃製作文宣，直到交相重疊、缺乏新鮮感才冷卻下來。常想，生活周邊觸目所及的鳥類或植物，雖然頻見卻認知不多，何不雙線進行，讓大家有更多的認識，進而珍惜自然萬物呢？

這系列的［臺灣常見的花卉］郵票規劃的起心動念於此，認為不宜偏頗，而發展了四輯，蔚然可觀。通常郵票會在四周圍留白邊，主要在預防連刷套印後，軋製齒孔如果不夠精準，便成為瑕疵票。隨著印刷加工技術更精進，廠商已不再視為挑戰。為了突顯花卉主題，我將之去背景，讓它單純、顯眼，16枚郵票的底各賦予一個中明度的顏色，希望創造豐富的色感，但配色時須注意各枚的區隔性，不宜近似。中華郵政待四輯全發行到齊時，特別彙整印製了一份正方形的郵摺（含封套），藉以增加郵迷的集郵興趣。

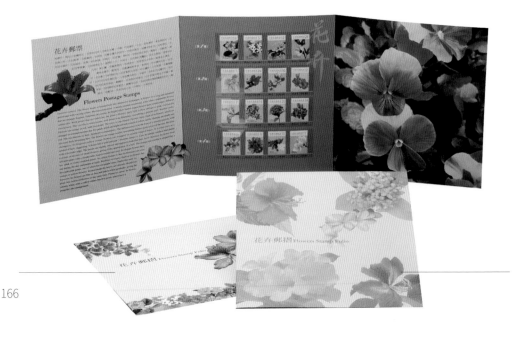

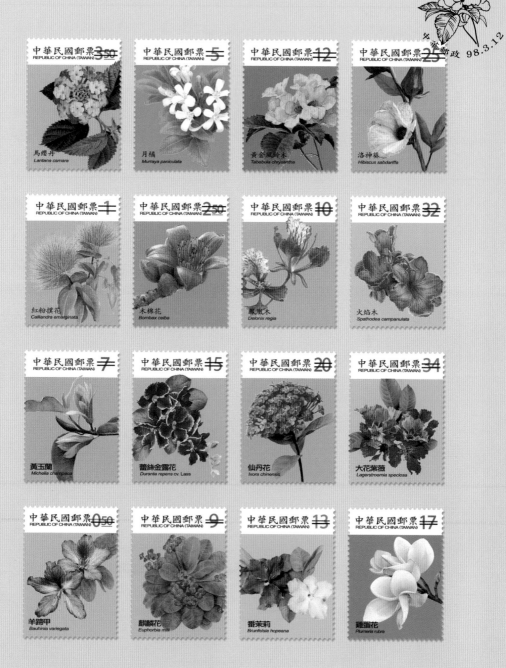

漿果郵票

果實在分類上有以以下多種：
毬果 / 如松、杉、柏、肖楠、紅檜
仁果 / 如蘋果、梨、山楂、枇杷
核果 / 如櫻桃、杏、棗、桃
堅果 / 如核桃、開心果、花生、杏仁
蒴果 / 如月桃、馬拉巴栗
聚合果 / 如草莓、毛茛、番荔枝
多花果 / 如鳳梨、桑椹

其中，漿果又稱作液果，外果皮薄，中果皮和內果皮則多汁。果實色澤繽紛，它的種類繁多，除了可以觀賞外，也有的可供作為藥用或者食用。俗說「春江水暖鴨先知」，鳥類是美食鑑賞家，對於漂亮、可愛的漿果因為易於取食，自然成為牠們的最愛。這些果實的每粒種籽，都孕育著一個生機，當落地之後便

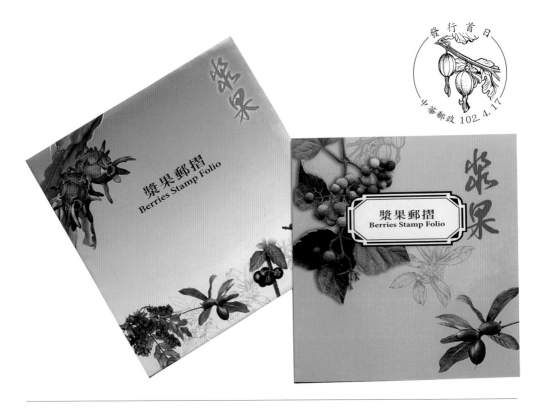

展開了新的生命旅程，肩負生生不息的繁衍使命。這系列漿果主題，匯集了101、102年間陸續發行的四輯郵票共16枚。其中有些名稱十分有趣，如「春不老」、「桃金孃」、「十大功勞」、「神秘果」等。個人設計/繪圖過同類型的作品，尚有［臺灣常見花卉］主題郵票均為16枚，希望二者風格有所區隔，

此套採取白底加框線，紙幅與圖幅保留適當留白，圖面只表現重點果實，使視覺呈現單純的清新感。

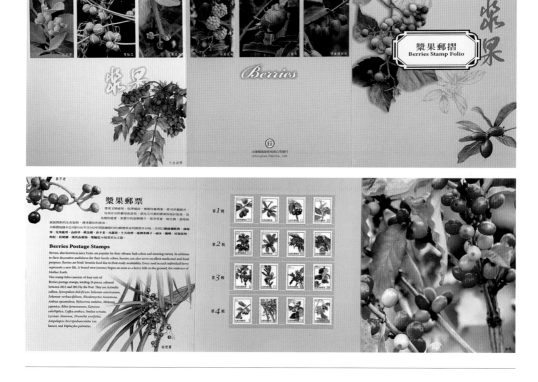

鯨豚郵票（2002年版）

在世界各國海洋保育觀念抬頭的年代，臺灣也呼應了這個當紅的議題。政府相關保育單位如各縣市農業局、海巡署、漁業署等，結合了民間社團的中華鯨豚協會、臺北市立動物園、甚至臺南的成功大學，構築了救援通報體系，開始重視屢在本島東部海域擱淺或死亡的鯨豚。

中華郵政亦在2002年配合推動海洋生態保育，推出了第一套的鯨豚小全張

郵票。四枚圖幅分別以大翅鯨、瓶鼻海豚、虎鯨、瑞氏海豚搭配四項救援行動。為了讓畫面的主客關係分明，背後我以單色素描，作了說明性的插畫，也顯得更有層次感。

上市的同時，亦編印了一本鯨豚郵票專冊，圖文並茂，可以說是一本知性和感性的出版物。冊中除附了郵票並加上四張明信片原圖卡，提供了精要的親子海洋生態教育資料。

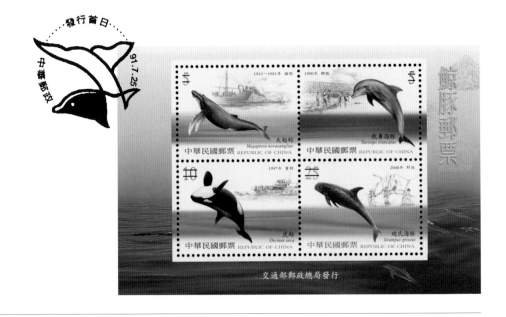

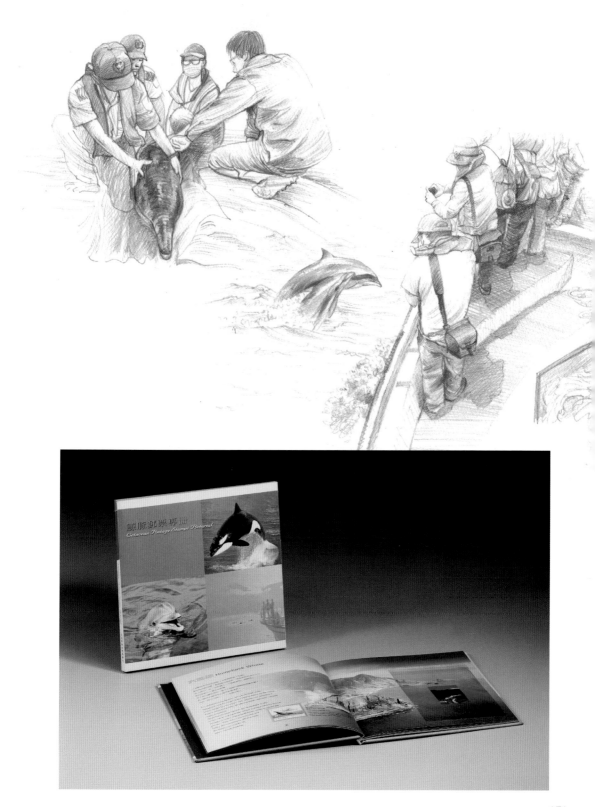

鯨豚郵票（2006年版）

間隔了四年，中華郵政再度發行鯨豚郵票4枚，同樣是小全張的形式。此次主角是熱帶斑海豚、長吻飛旋海豚、小虎鯨、抹香鯨四種。構圖延續了上一套的風格，但背後的鉛筆素描內容，改以東部景點烘襯，如龜山島……等，融合了觀光資源。

每年到了夏天，正是東部海域的鯨豚觀光旺季。宜蘭的烏石港、花蓮的花蓮港、台東的成功漁港都是賞鯨的熱點。為了繪製這兩套郵票，我上了全臺各地

的賞鯨船不下十次，出海觀察牠們的生態，並以長鏡頭捕捉生動的畫面，作為將來執行設計的輔助資料，內心感受盈滿，繪圖時更得心應手。

鯨豚郵票（二）上市時，同樣出刊專題畫冊，內容不同於（一）以救援教育為訴求，此輯則以觀光為導向，告訴遊客賞鯨何處去？攜帶什麼裝備？如防水性的鯨豚圖鑑等，是一份很好的鯨豚觀光導覽手冊。

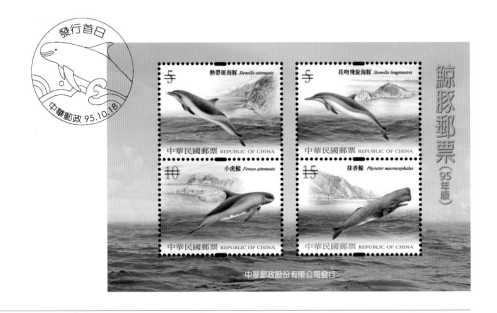

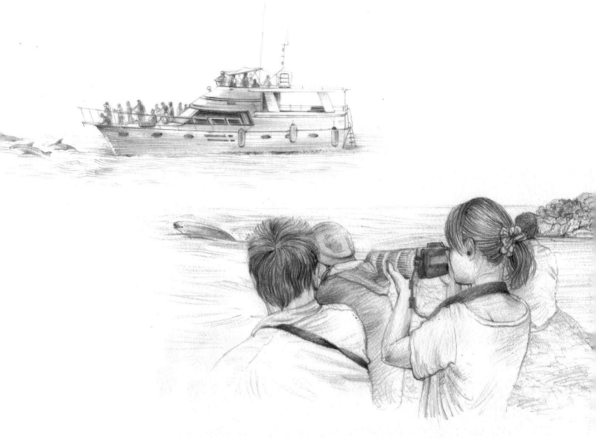

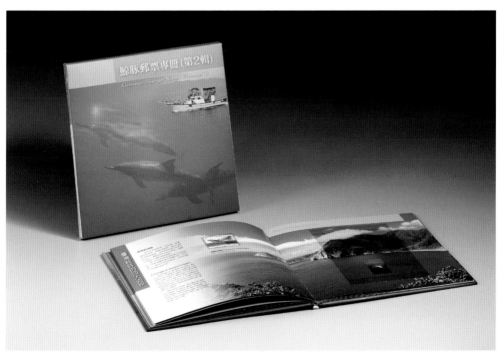

石虎郵票

本套郵票主要在保育推廣，由於我描繪的線條較細緻，中華郵政便委由法國卡特安全印刷公司承印（前身為歷史悠久的哥瓦錫印刷廠）。一般平版印刷網線（每一英吋內的線數）在175-200線，但卡特公司以500線印製，有了出色的畫質。不過，高網線也需要高塗佈的銅版紙配合，才能呈現理想的印刷效果。郵票雖小，設計的需求卻五臟俱全，被喻為國家的名片，所以我向來重視它。

郵票裡的石虎原始照片，係由臺灣特生中心提供，經去蕪存菁及強化立體層次彩繪，背景我則以淡化的鉛筆素描，單純表現牠們的棲息環境，讓主從關係清晰表現。

近年我先後完成五幅以石虎為題的畫作，如今又有其郵票作品問世，能夠為臺灣石虎的保育盡點心力，內心感到相當愉快。

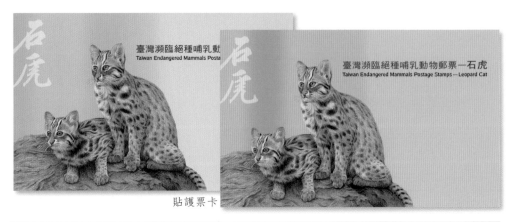

貼護票卡

構想中的石虎郵票小全
張草圖。

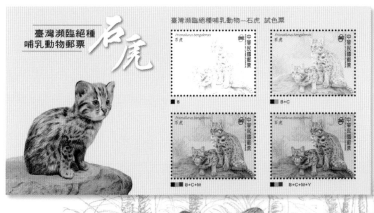

試色票（郵票的套印過
程），專供郵迷收藏。

郵票印製須有高度精密
的技術。據經驗，精繪
原圖在A4尺寸左右最
為理想。因為若過大，
經分色掃描縮小後，反
而會流失許多細節，造
成清晰度不足。此為原
圖70%供參考。

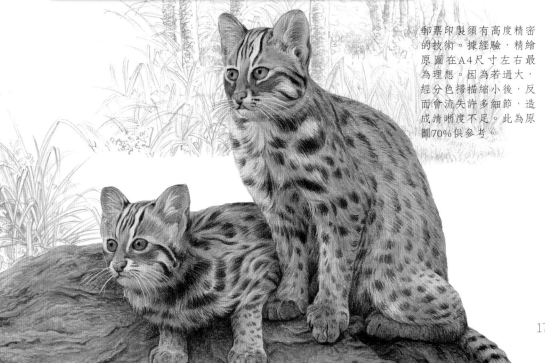

台北2005亞洲國際郵展

今年（2023）中華郵政再成功地舉辦了一次盛大的亞洲國際郵展。回想上一屆1999年的郵展，我有幸參與了活動的系列郵票設計，至今仍值得回味。這次的郵票採比稿方式，由個人工作室或設計公司企劃投稿。很幸運的，我規劃了8個小子題，竟然有7個雀屏中選，掌握到訴求臺灣的重點。特點是：這八幅郵票全是小全張，即票幅內另含郵票；其次，全以攝影圖片表現。向來，我設計的郵票絕大多數以插畫表現，希望提高手繪的藝術性。但是，我認為有些東西的氛圍不是插畫可以適切呈現的，此系列藉由攝影應是較佳選擇。在處理上，如「美食臺灣」此幅，我即以蒸籠結合抽屜的概念，舖陳道道美味，而非「辦桌」形式，畫面也會較集中。「山水臺灣」此幅，除了島嶼周遭的海洋特色外，北中南東的美景，以標示位置點拉出置入所屬風景，使觀者一目瞭然。

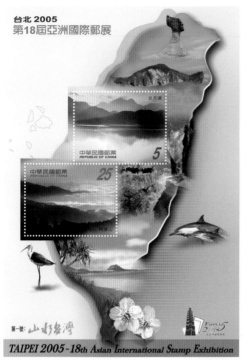

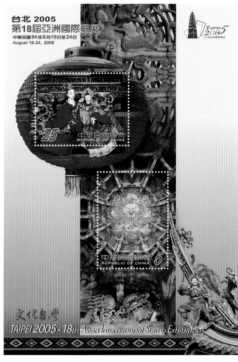

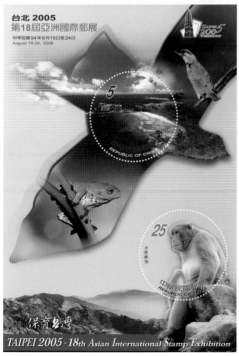

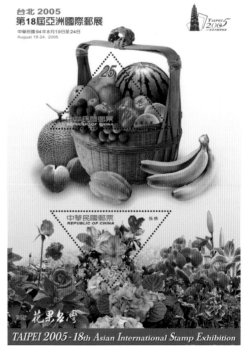

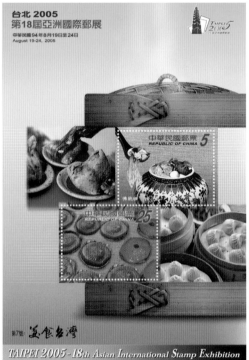

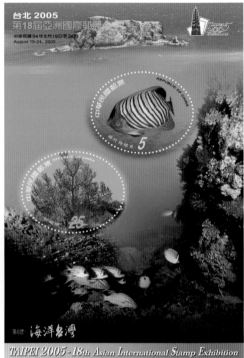

臺灣蜂類郵票

根據資料，全世界蜂類約有12萬種，可以釀蜂蜜的蜜蜂僅有11種，令人聞風喪膽的虎頭蜂則有23種。而臺灣的蜂農養的蜜蜂有兩種：臺灣蜂（俗稱野蜂、中蜂）和義大利蜂（俗稱西洋蜂）。

蜂類和人類關係密不可分，在生態系中扮演授粉、寄生、捕食等功能角色。近年出現了蜜蜂消失的危機，令人憂慮。愛因斯坦曾說過，若蜜蜂消失了，全世界將活不過四年，但願不是危言聳聽。

一般每套郵票的執行，都聘有學者或專家顧問，本套蜂類專家為此主題，挑選了六種具有代表性的野蜂。我的創意是將之設定為六角形，靈感源自於蜂巢幾何圖形的概念，易於讓人產生聯想。另外，也異於一般常用的正方或長方形郵票，對集郵迷會有新鮮感。六角形可無限地上下左右連結，依此編排構成連續性圖案的小全張。它至少創造了趣味性，可提高集郵的熱度。

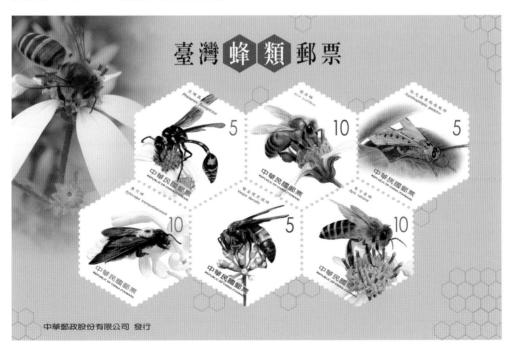

中華郵政股份有限公司 發行

仙人掌花郵票

自己和周邊朋友也都會種些花，美其名「蒔花葄草」，但獨鍾仙人掌花者少。某次在友人庭園棚下發現栽種了上百株的仙人掌（實際品種約60種），各個樣貌不同、花色絢麗，令我大開眼界！

仙人掌花是獨特的花卉，可在沙漠中生存，生長在極端環境裡，從高山到低海拔、沙漠甚至到岩石地區。花型多樣、大小不一，花從小的精緻至豐盛之美都有。它殊異之處在於花瓣厚實而為肉質，可以蓄儲水份有助於耐旱，開花期大約在春末到初

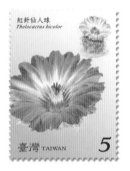

紅針仙人球
Theiocactus bicolor

臺灣 TAIWAN 5

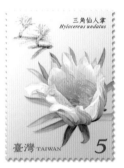

三角仙人掌
Hylocereus undatus

臺灣 TAIWAN 5

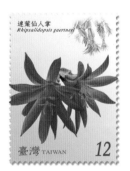

連葉仙人掌
Rhipsalidopsis gaertneri

臺灣 TAIWAN 12

秋的這段季節。德國的學者巴克伯在《仙人掌詞典》中記載了3600種仙人掌，可以印證它種類繁多。

仙人掌花的花語是：永恆不變的愛、孤獨的堅強、溫暖和熱情。它堅韌的生命力給了人們許多啟示。

此套郵票僅有3枚，設計表現上特別強調仙人掌花的花型，使觀者易於記憶；背景底色也僅分別以不同顏色作漸層效果舖陳，是一套圖面極為簡潔的郵票。

發行首日
臺灣郵政 96.4.4

高山花卉郵票

臺灣位處於太平洋邊陲，高山地形加上封閉的地理環境和氣候多變，孕育出許多特有物種，是生物多樣性安逸的方舟。這裡有268座超過3000公尺以上的山峰，是世上高山密度高的島嶼之一。

何謂「高山植物」？係指分佈在海拔高度在3500至3600公尺間的「森林界線」的植物。一般人會以為3000公尺以上的植物稀少，其實不然，尤其花色繽紛、爭奇鬥豔。當深入山林，就會發現低海拔的花朵較大，高海拔的花朵則較小。

作為資深的郵票設計師，總希望每套郵票都有不同的面貌呈現，當作品集合在一起時，就可以看出設計的創意心思。我不同以往地將這套郵票略作誇張的長形，花朵保留了枝梗的完整性，使人能看出生態樣貌。四週鑲以色塊作出寫的邊框，希望提高郵票的裝飾性。

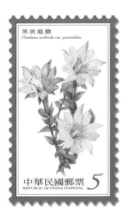

黑斑龍膽
Gentiana scabrida var. punctulata
中華民國郵票
REPUBLIC OF CHINA (TAIWAN)
5

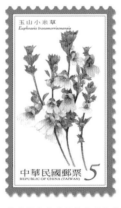

玉山小米草
Euphrasia transmorrisonensis
中華民國郵票
REPUBLIC OF CHINA (TAIWAN)
5

發行首日100.5.16
中華郵政

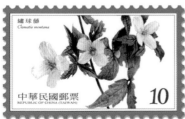

繡球藤
Clematis montana
中華民國郵票
REPUBLIC OF CHINA (TAIWAN)
10

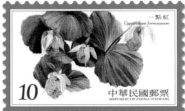

一點紅
Cypripedium formosanum
10
中華民國郵票
REPUBLIC OF CHINA (TAIWAN)

天牛郵票

天牛物種已知有兩萬六千種以上，分佈在全世界，其中約略一半在熱帶地區，只要有木本植物的地方就有牠。牠以「食草動物」為主，其中有多種屬於嚴重的害蟲，易遭受危害的有：桑、苦楝、梧桐、柳、槐等樹木。

天牛因頭頂上有一對細長，形似牛角的觸角，且常在空中舒緩地展開，名字由此而來。天牛會發出咔嚓的聲音，像極了鋸木，所以又被稱為「鋸樹郎」。

天牛因種類不同，體型大小差異很大，大的體長達11公分，小的則僅約0.5公分。牠的身體顏色大多為黑色，隱有金屬的光澤。天牛生存於果園或林區裡，飛行時會發出嗄嗄嗄的聲音是其特色。

本套郵票以「滿版」出寫表現（正規稱出血bleed）。西方郵票常以此方式設計，在視覺上畫面有不受限制、擴大的感覺。另外，每枚郵票均以其棲息的植物葉片襯托，三輯系列連成一氣。

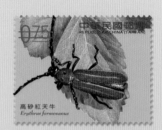

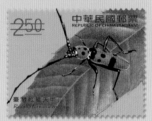

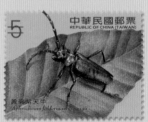

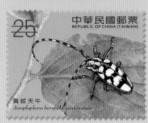

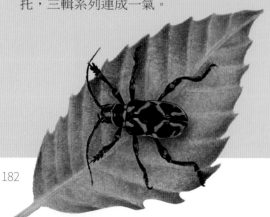

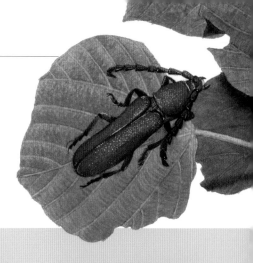

1 中華民國郵票 REPUBLIC OF CHINA (TAIWAN)	**2** 中華民國郵票 REPUBLIC OF CHINA (TAIWAN)

| **5** 中華民國郵票 REPUBLIC OF CHINA (TAIWAN) | |

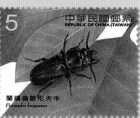

霧社血斑天牛
Acalolepta osukorus

阿里山花天牛
Leptura formosana etana formosanomontana

蘭嶼偽鍬形天牛
Prosudra kyusuana

350 中華民國郵票 REPUBLIC OF CHINA (TAIWAN)

12 中華民國郵票 REPUBLIC OF CHINA (TAIWAN)

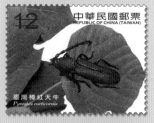

5 中華民國郵票 REPUBLIC OF CHINA (TAIWAN)

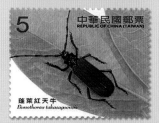

堅硬墨天牛
Dialops similis

臺灣樟紅天牛
Purestes curticornis

鏽葉紅天牛
Bunothorax takasagoensis

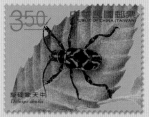

10 中華民國郵票 THE REPUBLIC OF CHINA (TAIWAN)

15 中華民國郵票 REPUBLIC OF CHINA (TAIWAN)

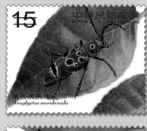

10 中華民國郵票 REPUBLIC OF CHINA (TAIWAN)

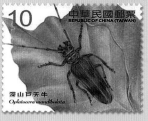

臺灣黃帶天牛
Thermistis taiwanensis

Anaglyptus meridionalis

深山戶天牛
Oplatocera mandibulata

32 中華民國郵票 REPUBLIC OF CHINA (TAIWAN)

20 中華民國郵票 REPUBLIC OF CHINA (TAIWAN)

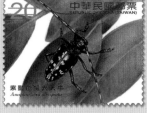

25 中華民國郵票 REPUBLIC OF CHINA (TAIWAN)

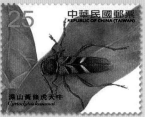

紫艷白條天牛
Anoplophora slipschei

深山黃條虎天牛
Cyrtoclytus kusamai

寵物郵票

中華郵政專責郵票設計業務的集郵處，因應郵迷的反應，現今飼養毛小孩的個人或家庭與日俱增，希望能發行此項主題，以滿足他們的願望。

根據2022年農業部的統計，全國的寵物狗140萬隻、寵物貓82萬隻，合計222萬隻，這難道是少子化衍生的問題嗎？寵物的類種繁多，從普見的貓狗，以至兔子、倉鼠、烏龜、貂、刺蝟、金魚甚至蛇……等。主辦單位先行規劃了最大眾化的貓和狗為主題的郵票貓狗各四套，共八套。因為和我長期的合作，知道我是貓狗控，除了家中飼養牠們，另外每天也在居家附近一帶，飼養了數十隻流浪貓狗，應該最瞭解牠們，描繪起來也較駕輕就熟。

我和另位插畫家各擔負四套（貓2&狗2），這項任務我是懷抱著愉快的心情去進行的。我並未將自家的貓狗畫入，因為專案顧問老師指定的都是知名品種，而我家的卻是撿拾的「米克斯」浪浪，不合要求，倒是把平常常光顧的寵物飼料店可愛的店狗LuLu（拉不拉多）畫進去了。只可惜，牠在去年因年邁離世，活潑的模樣只能成為追憶。

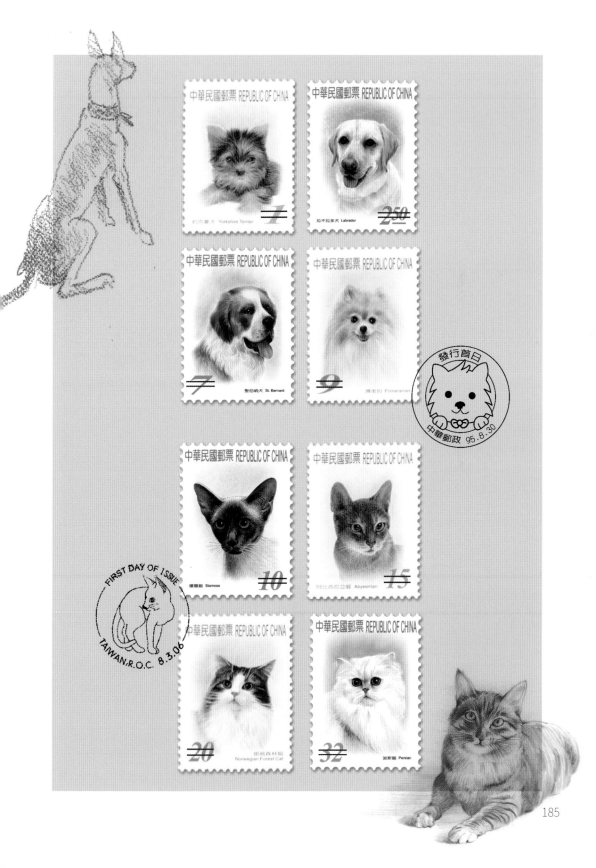

185

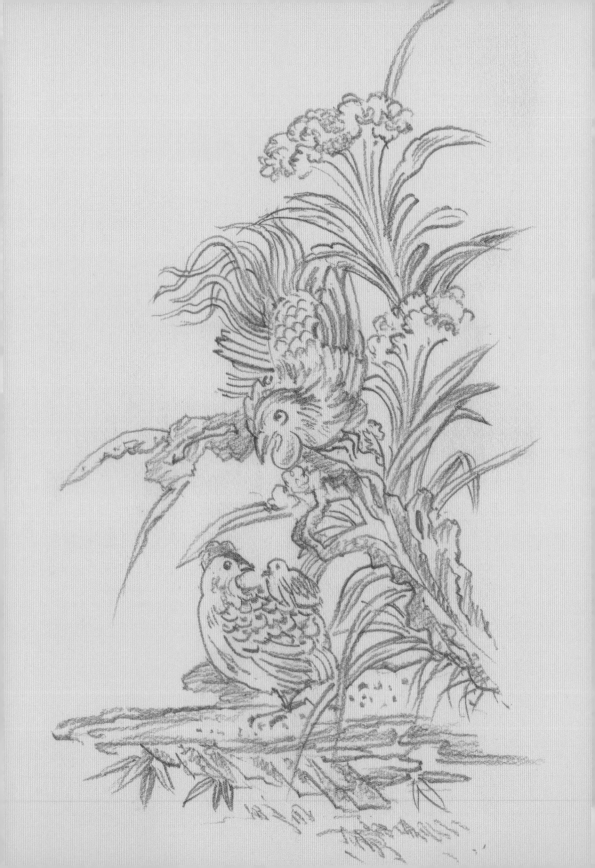

文化與自然

擷取自然元素的創作應用

自然與文化﹛廿四節氣﹜

當我結束布花設計的工作後，專注於平面設計這個領域，對「文化和自然」這兩個主題特別有興趣。文化方面，偏愛「天工開物」和「廿四節氣」等題材。

廿四節氣起源於北方的黃河流域，是古老中國曆法在長期農耕中將天文、物候、農業氣象累積的經驗所創下的農業寶典。最早只有春分、秋分、夏至、冬至四個節氣，到了春秋時代又增加立春、立夏、立秋、立冬，直到了秦漢更確立完整的廿四節氣。先民依此順應天時、地利，以期獲得良好的農作收成。

在學校指導學生的「畢業專題設計」，歷年常有同學以此為題，他校亦然。可見廿四節氣的生活文化早已深植人心。或許，這就是傳統文化迷人之處。

我想以向量化的單色圖案，呈現出容易意會的象徵圖形，所以以仿木雕版刻的形式，展露樸拙親切的感覺，生活化的圖形，反應季節更迭就在自然、在農村，並呼應道家「天人合一」的理念，子民順應天地，尊重自然的法則。

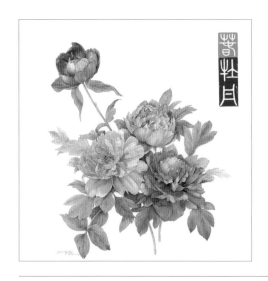
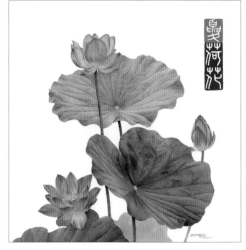

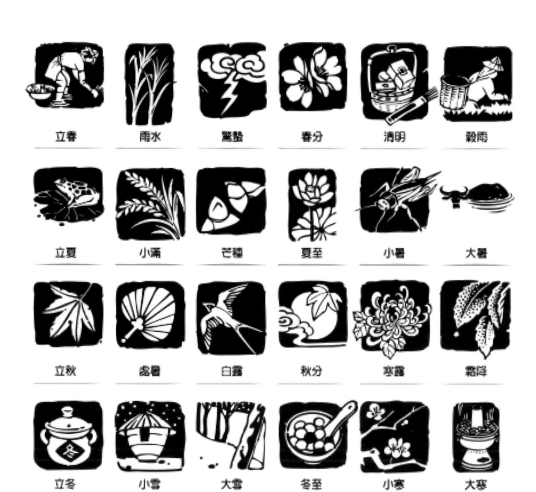

立春	雨水	驚蟄	春分	清明	穀雨
立夏	小滿	芒種	夏至	小暑	大暑
立秋	處暑	白露	秋分	寒露	霜降
立冬	小雪	大雪	冬至	小寒	大寒

自然與文化的連結（一）

[鑿花 / 木雕] 自然的取材

遊走在本島寺廟、宅第之外，對開臺第一座寺廟澎湖天后宮印象最深，尤其是廟內木雕佳作連連，堪稱工藝典範。

傳統建築是以木結構為主，土石為輔，結構體施作由「大木作」師傅執行，其餘才由泥水（土水）師、打石（石雕）師、鑿花（木雕）師、剪黏師、彩繪師各司其職完成。內容都是忠孝節義的人物故事，其中不乏花鳥、獸類、水族等自然素材作為裝飾，同時達到正向的潛移默化之功。

1923年澎湖天后宮重修時，特地延聘唐山師傅（福建）跨海施作。昔時，木雕稱鑿花，師傅們均拿出看家本領，相互拼比，尤以正殿和三川殿雕作特別精彩。每件作品都富含深遠寓意，如以螃蟹（右中圖）為元素的作品，試解說如下：澎湖人以捕魚為生，水族自然是最親切熟悉的生物，匠師藉此發揮創意。螃蟹的甲殼，代表科舉中甲的功名。另者，刻著銅錢表徵財富；螃蟹走路是「橫行」，將二者和澎湖漁民出海捕漁，意味著祈願能滿載而歸，發一筆「橫財」，溢趣橫生。

除了澎湖天后宮的木雕外，另舉一例以自然為題材，富吉祥意涵的雕件：1990年許，我在北京勁松商場舊貨地攤覓得一精工小物，如獲至寶。據說它是由舊宅第拆下來的裝飾物，材料是黃楊木。多串垂落的花生，豆莢內的多顆花生仁，代表子孫繁衍昌盛的吉祥寓意。

除了寺廟是民眾信仰寄託的地方，古代的人，無論食衣住行，總是言必吉祥。除了宅第的建築裝飾外，筵席上的菜單用字、衣著的織錦繡紋、喜慶的賀詞、春聯、剪紙、年畫……等無不充滿吉祥意涵。人們在日常生活上所見、所言，乃至精神上，一直有平安圓滿的期望，日積月累下來，自然就有了豐富的「吉祥文化」這項產物，並且以多元方式傳達出來。

寓意多子多孫的花
生豆莢，可見工藝
之美。

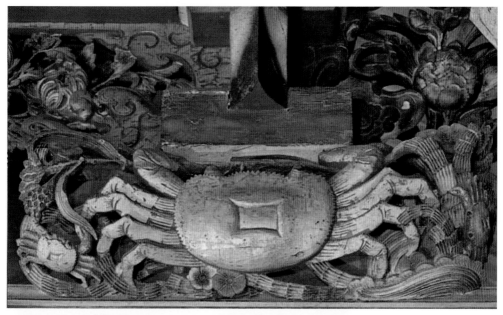

從寺廟和名園、宅第中的
工藝雕飾，可見先民重視
自然的精神。

自然與文化的連結（二）

從寺廟和名園、宅第中的工藝雕飾，可見先民重視自然的精神。

盛香堂茗茶禮盒

過往茶葉包裝慣以國畫山水或古人品茗為素材作設計表現，構思此案便想打破既有窠臼。將傳統文化賦予時代新貌，富有新意，一直是個人追求的理想。

多年前在日商布花設計公司任職五年，學到的紋樣設計，對於日後的平面創作增添了一項利器，適當的時機就會應用它。這件個案我初始便考慮以花的元素來呈現，在靈感醞釀時，浮現了明代婦女服飾上的唐草圖案。我取其概念創作新的圖案，僅保留原貌的精神，並重新賦予新的色彩主張。

除了盒子的平面表現外，結構設計更是創意的重點。我與工作伙伴討論，它必須有展示功能的盒型，並讓受禮者感到有趣而收藏。同事在我給的壓力之下，寢食難安，但最終其在「總統牌」煙盒，掀蓋式的包裝得到靈感，而演化出抽屜式的結構。本案在1999「國家設計月」的選拔中，脫穎而出獲得「最佳包裝設計獎」。

附註：唐草紋起源於古埃及，原型是象徵復活和重生的蓮花，加上彎曲纏繞的莖蔓延伸。後來，唐草紋流傳到各地，輸入地區會隨著需要更換如常見花卉，或者具有特殊意義例如原生植物替換。它在唐代多選忍冬、蓮花、牡丹、蘭花等花草，因廣為流傳所以稱為「唐草」，也因為卷曲的紋路，故又稱卷草紋。

禮盒包裝的平面和結構設計，相輔相成
同等重要，若富有趣味性又兼具展示效
果，自然會有加分。
結構造型設計／林茂益

{柯鴻圖作品集}封面設計

1995年雄獅圖書公司出版了個人的平面設計作品集，這對向來以藝術出版為主軸的雄獅，決定推出設計師精裝本作品，真的需要有足夠的勇氣，尤其在國內，已有大量的歐美日進口工具圖書。我對此深感榮幸，但可能不如預期的理想反應，內心也感到歉意。

這個階段我的設計方向以「文化」和「自然」雙軌並行，所以在封面設計上，即想以此為表現元素。那究竟由攝影、插畫或圖案來呈現呢？攝影固然可以直接瞭然，但缺乏設計感；插畫則似有點繁複；圖案可以符號化，容易意會。最終決定採用後者。

個人希望能將「文化」與「自然」雙主題融合為一，封面以S造型對切各半，上為傳統窗櫺的紋飾代表文化，下為葉型表徵自然。二者經簡化後連結成流暢的圖案，另在旁邊加註了裝飾性英文。

色彩計劃方面，金與黑各半襯底，以冷暖（橙紫/青綠）對比的色彩讓封面鮮活。封底使用了白，和封面滿版色恰是對比，一重一輕也力求平衡。白色其實隱含著我對純潔世界的期望。中軸線上，分別將精簡化的二者分解的圖案，主要在調合版面的單調。

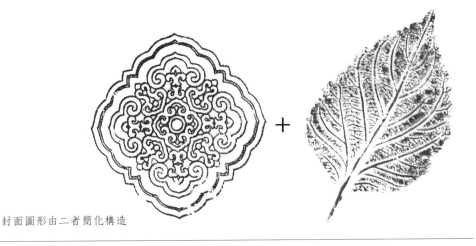

封面圖形由二者簡化構造

{ 故宮鳥譜古畫 } 小版張郵票

1997年由故宮博物院授權中華郵政公司發行的 ［ 故宮鳥譜古畫 ］ 小版張郵票，朗世寧創造了中西合璧、獨樹一幟的畫風 ，花鳥和動物皆是其代表作，普遍受到人們的喜愛，更是集郵人士熱愛的收藏品。有鑑於此，故宮博物院另外印行一款貼滿小版張郵票的襯卡。

這件20枚連刷鳥譜古畫小版張郵票，本身就是最好的藝術插畫，設計已佔有賞心悅目的有利條件，只要周邊的版面處理盡量單純化，不宜太干擾郵票主角即可。所以，只選擇三幅鳥繪去掉背景，讓它與郵票中的鳥，使上下、大小之間似有互動，配合文字編排即可。下端以橫式色塊（上舖連續卷草紋）襯底，目的在使全圖獲得穩定感。為增加紀念圖卡的硬挺度，背後以約300磅的卡紙襯底作包裝。

附註：郎世寧（1688-1766）是義大利天主教耶穌會的修士，精學繪畫和建築。27歲時（1715）在清宮內專任繪事，歷經康熙、雍正、乾隆三朝，留下大量的畫作。寫實的風格紀錄了清朝初期至中期的宮廷人物與景色。由於他有嚴謹的西方美學訓練，透視和光影表現逼真、設色穠豔，加上融入中國傳統文化，形成特殊的中西合璧畫風。

2019年故宮博物院，因應生態保育，舉辦「來禽圖—翎毛與花果的和諧奏鳴」特展，歷代畫家習慣將禽鳥稱為「翎毛」。其中，朗世寧作品對花鳥觀察尤其縝密，描寫細膩，令人激賞。

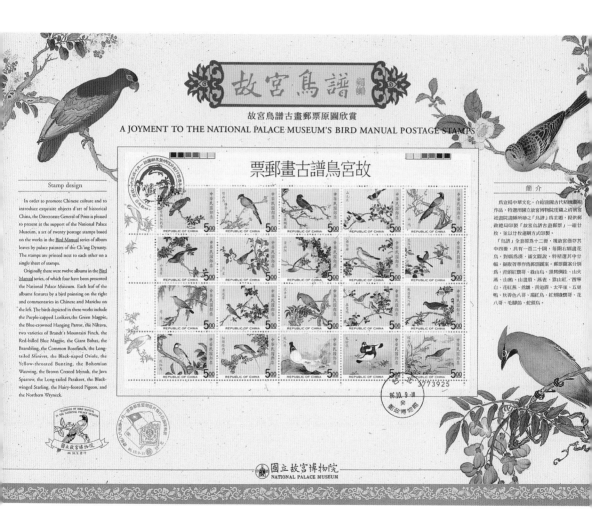

{中華民國紙雕藝術巡迴展}文宣

2000年新聞局為臺灣紙雕藝術界，安排創作的作品在中南美洲的巡迴展出，規劃了系列的文宣：作品專輯、海報、請柬、創作者簡介。

紙有無限可能，可以是平面印刷品、包裝盒、書籍等文化載體，當然亦可成為畫紙，甚至成為立體造型的商業或藝術創作。此次的創作集合國內的紙雕藝術家，如才女吳靜芳、洪新富等奇幻巧手。

除了海報因戶外廣告吸引效果的考量外，其他的製作物，則回歸到紙的本質──純淨。封面幾乎沒有圖案與色彩，目的在保留紙的原味。我以紙的古字局部打凸、放大、流暢的書法線條，使極簡風格的畫冊有了精緻的質感。

請柬和簡介亦循此調性，請柬夾頁特地設計了如羽翼開展的紙雕，使打開者有了小小驚喜。海報設計則以四位展出者之作品，呈現出不同特色。創作作品中，個人最喜歡荷塘春色這件作品，特以跨頁呈現，讓版面更有張力。

喜愛自然，作為美編設計不免有點小小私心吧！

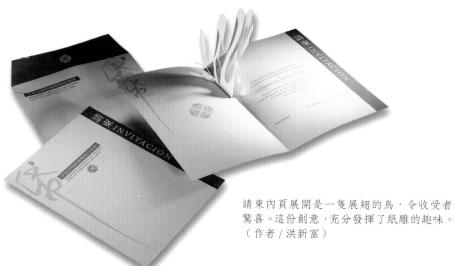

請柬內頁展開是一隻展翅的鳥，令收受者
驚喜。這份創意，充分發揮了紙雕的趣味。
（作者／洪新富）

{ 個人繪畫作品集 } 封面系列

隨著繪畫創作的累積，遂起心動念想將它編輯出版。主要的目的有二：1.整理作品資料／珍惜自己的創作歷程，有系統的圖片加上每幅作品的創作心得記錄。2.創作里程碑／隨時可回首查閱資料，同時可以省察是否可以更好，這是無形的鞭策力量。3.創作分享／配合不斷的個展或聯展需要，或以畫會友交流。俗話說秀才人情紙一張，藝術家亦然，以畫冊分享或請指正，總是件快樂的事。

個人以「自然」為主的創作方向，立意鮮明。作品集的編印既然有計劃會陸續推出，如同系列海報的創作，需考慮設計的延續，例如封面和內頁的版型規劃，要有一致性和延展性。眼前呈現的三冊作品集，封面以畫框搭配畫作；而框內的作品具有代表性，閱讀者一目瞭然這是一本有關「自然」的畫冊，而且標題上以「師法自然」、「崇尚自然」、「烏托邦」的藝想家為名，點出創作者的理念。

大計文化

Inspired by Nature

師法自然的藝想家

柯鴻圖繪畫作品集（四）

An Artist Who Learns from Nature

Painting Album of Ko, Hungto (4)

五月花面紙包裝

同類商品在市場競爭，除了因品質、信譽等因素，長期累積的品牌知名度與形象，左右銷售成果外，包裝的優劣也有影響，可以從許多商品在重新更換包裝後，營業額明顯起落得到印證。

包裝除了求新求美外，與眾不同的創意未必直接在平面視覺上表現，也許是概念的帶入，使得消費者產生認同。「五月花」面紙體察保育觀念的興起，首先改變傳統一般的幾何、碎花圖案，提出一系列具有本土意識和自然概念的系列包裝五件。

設計創意能將綠色意識融入包裝固然很好，但不能忽略產品本身的特質和優勢，必須在理念之下仍要傳達出它是潔白、柔適、安全的面紙。這五個包裝分別以臺灣的花、鳥、蝴蝶、蔬果、深海魚等，以彩色鉛筆繪製插圖。圖繪旁另加註相關生態文字，構成感性與知性結合的包裝。

新款的包裝風格，在賣場的陳列架上獨樹一幟，因賞心悅目獲得喜愛，竟然造成消費者蒐集「五月花」不同題材面紙盒的趣事。

〔設計提案／草稿〕
面紙的購買者都是女性為主，承接「五月花」包裝設計，當然希望能迎合她們的喜好。
其中有一個方向往文學家、音樂家、藝術家的浪漫愛情故事發展，藉由插畫表現出來。這件草案係以雕塑家羅丹與卡蜜兒的師生情愛為題，期盼有話題性，促成購買行為。

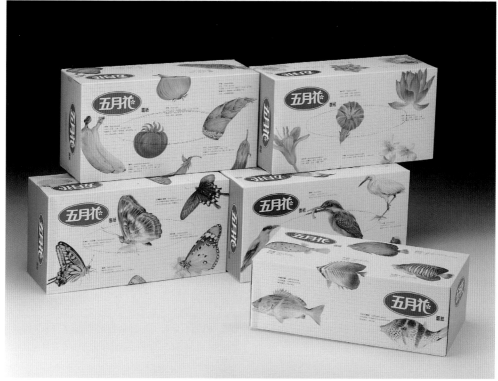

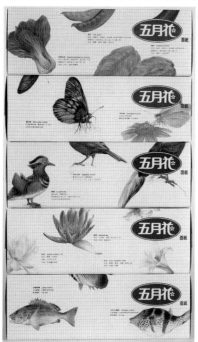

以本土的自然元素，表現在面紙包裝上，這是突破性的嘗試，考驗市場的接受度。

臺灣菸酒 Whisky 包裝

臺酒OMAR原桶強度單一「麥芽威士忌」——柳丁桶，限量上市了！熟識我的朋友一定會納悶：你的酒量很小又無酒膽，怎麼關心起酒來？哈哈！主因是盒面上的柳丁畫作，是我特地為此項產品量身打造。它的四個面陳列時，可以構成連續圖面。（包裝上的字型及編排設計等，是延續前設計者的規劃）

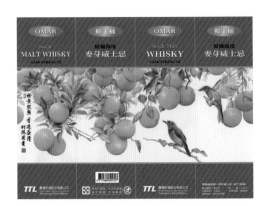

這瓶酒售價不低，印象中是4200元。但風味獨特，之前已有系列商品並外銷香港等地。喜歡品酒的人不妨一試哦～

瓶貼上的應用

未用之提案

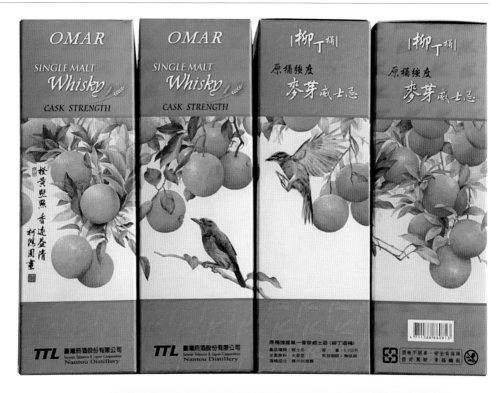

下方兩款為待用的
系列畫作

｛文化薪傳｝文具組合

這套於1989年製作的紙類製品，是個人產品設計的處女作。當初它只是一套企業年度公關禮品，重點在表現企業的文化理念，製作群的成員清一色是平面設計者，無一有市場觀念、成本及加工概念，甚至連銷售通路都不清楚，更遑論是龐大體積的套組規劃，一切都從零開始摸索，個中艱辛實難以向外人言道。

推出後，因它是臺灣首套內容壯觀，感覺精緻的典雅紙品，很快贏得報章媒體的青睞而大肆報導，繼之又獲得文建會的「文化風格獎」、外貿協會的「最佳產品設計獎」，所以搏得很高的聲名。於是，滿懷信心地試著商品化，慎選了幾個賣點，結果因缺乏妥善的產品開發經驗鎩羽而歸，畢竟，產品設計不是閉門造車的作業，以致淪到叫好不叫座的窘境。

產品圖案的取材源自澎湖天后宮的雕刻，將它們去背處理，希望形成風格清新的系列設計。各項單元的紙品分別以金石篆刻的形式表現，添加了些許古意。要求較高的印刷品質，一律以四開小型機印製，果然較為精緻。

由於未曾經歷繁雜的裱製作業，過程中時遇困難，這套產品使我們體驗到紙的濕度變化、糊劑、絲向的差異及其他須留意的加工實務，這些都是設計者需要的基本認知，才有利於整體作業。

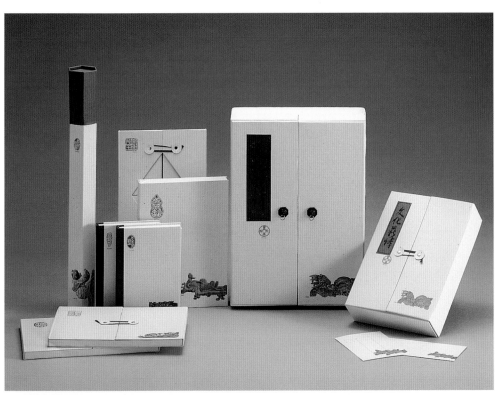

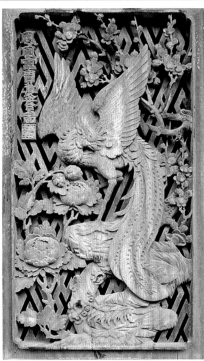

{天人合一}海報

表現一件借古省今的自然保育主題是設計的動機。

中國人的人生哲學至高境界是──天人合一。道家尤其標舉崇尚自然、尊重萬物生命的天地關懷，這樣的生命觀深深的影響到後代子孫。除了各方闡揚的農業輪作外，廟裡的雕作亦喜以蟲魚鳥獸為素材，構思創作出美不勝收的工藝美術，在注入了天人合一的特有意義下，這些民間工藝確實收到了奧妙的教化效果。

民間的色彩是本件作品想呈現的設計面貌，因而以朱紅代表，成為作品的主色。中心的鯉魚木雕「太極生兩儀，兩儀生八卦，陰陽相生」，頗具匠心。四周的外框特意打破方形，各凹陷一段，造成了錯開的移動感，一圓一方，內外相互對應，構成生生不息的寓意。為了強化這件作品的說明性，在四個色塊安排了人與天地並生，與萬物合一的相關文字。

邊框的自然雕飾都已超過百年，可見先人對自然萬物的珍愛，反觀現代人卻恣意濫捕濫殺，豈不汗顏？盼以此能喚醒人們尊重萬物，明白宇宙所有的生命都息息相關，身為萬物之靈的我們，應該珍愛包容，和萬物共生共融，和諧相處，才能造就絢麗多彩，永續生存的美好世界。

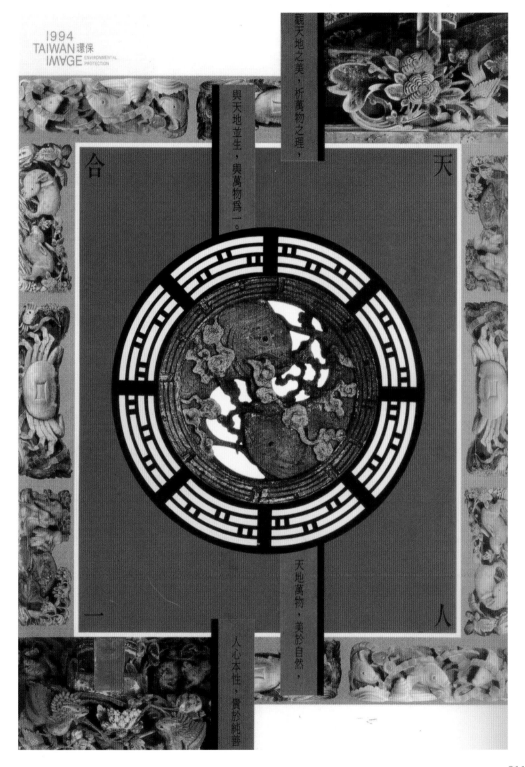

觀天地之美，析萬物之理，

與天地並生，與萬物爲一。

合 天

一 人

天地萬物，美於自然，

人心本性，貴於純眞。

夢迴彩繪　重回少年學畫的初衷

回到年少的初衷

年少時習畫的最初願望是成為畫家，成年後卻與繪畫漸行漸遠，但又在年歲不小時，因緣際會重返這塊夢田，兌現了當藝術家的初衷，真是人生如戲啊！

設計與繪畫對我而言，就像魚與熊掌，難以取捨，我一直自在悠遊其中，雖然一路偏向於設計創意上，但它是專業、興趣，我也自其中獲得工作的成就感，感受到幸福。但在卅餘年的設計生涯中，我也一直延續著對繪畫的熱情，未曾停歇，就像油燈上的小火苗賡續地燃燒著。

而真正導引我回到原來藝術出發的路上，有兩個機緣：一個是放下繁瑣的設計公司經營事務，進入學校執起教鞭，騰出寒暑假可以重拾畫筆；另一個因素是因緣際會與鶯歌臺華窯合作，開發雙品牌陶瓷商品，激發了我一系列不同主題的創作。

無論在平面設計或繪作上，我所關注的一直是本土文化與自然生態，將理念躍然於紙。這本作品集匯集了我多年的綜合性畫作，但主軸以自然保育呈現。我獨鍾水彩與素描，主因是它的明快、直接與純粹，符合我的個性。2012年春，我開始起心動念勤於畫事。

遛狗寫生，也是一種休閒。
由於係工筆寫實風格，描繪細膩些，所以
作品大都在桌面上完成。

臺灣十二月令圖

某日，在臺北故宮博物院欣賞到館藏「清院畫十二月令圖」，畫中描繪了大陸北方節氣分明，也呈現了民俗活動、民眾服飾、建築形式等，非常精彩。因此，我也想以此概念傳達出臺灣的季節變化。地處南方的島國四季如春，很難表現出明顯的氣候推移。百思之後決定以寶島具有代表性的水果為素材，依時序排成十二個月。計劃執行三個系列子題：1.果鳥篇，2.花卉篇，3.莊園篇。果鳥篇完成後大受好評，加上近年的構圖與技法愈漸成熟，於是又增加了4.新果鳥篇。

由於以精細工筆風格描繪，頗為耗時。花了幾年的時間終於完成了前三個系列，尚有「新果鳥篇」待繼續努力。眾所皆知，蔬菜與瓜果，均有不同時令，因此我隨時把握拍攝紀錄的機會，蒐集參考圖像，儲存作為接續創作的材料。「果鳥篇」、「花卉篇」及「莊園篇」三個序列差別在於：前兩者畫面構成以中、近景描繪，後者則呈現較寬闊的景致和景深，以切合莊園主題的呈現需要。「莊園篇」的田野景象即是自己從小長大，熟悉的視野、赤足踏過的田間、觸摸過的草木。因而，幅幅畫面可以說是過往鄉下生活的印象。但，畫中我另賦予內在意涵，如人與動物的和諧、不同物種的共處……等，藉物喻事，都在構築我烏托邦美好的理想世界。

相信許多藝術家都想以己身的專業角色，為孕育成長的這塊土地，擷取合適的素材創作，這是一種感情的流露與釋放。今天，謹以這個主題繪作獻給孕育我的大地母親——臺灣。

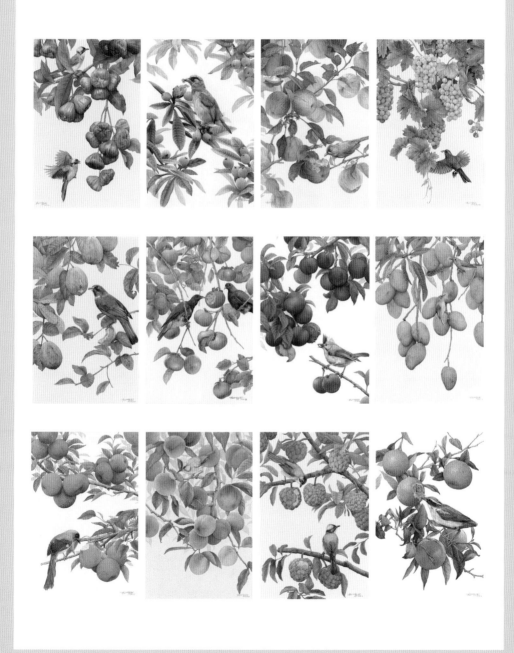

【臺灣十二月令圖】花卉篇

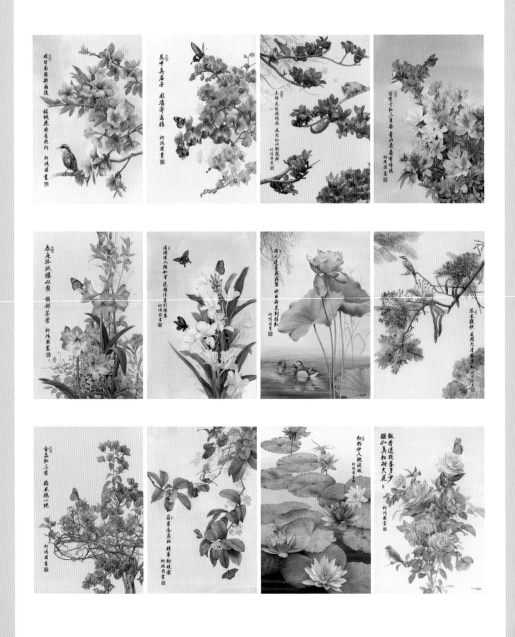

【臺灣十二月令圖】莊園篇

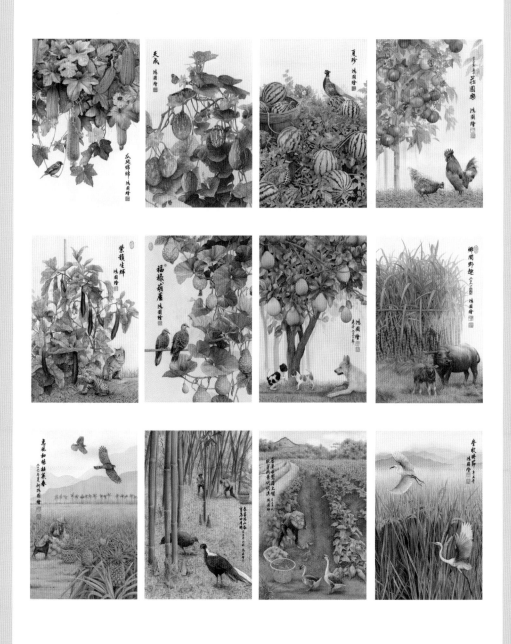

{山林間的嬌客} 黃喉貂

近年屢在新聞媒體上，報導平地難得一見的山林動物，如石虎、山羌、黃喉貂、黑熊、長鬃山羊等，因而起心動念要將平素畫的花鳥題材延伸至這些動物上，描繪牠們靈動的生命。

黃喉貂是臺灣特有亞種，屬第二級保育動物。因其前胸有明顯的黃橙色喉斑而得名，棲息於不同海拔高度的山林，巢穴築在樹洞或石洞中。牠的形體瘦長約3公斤，卻能像閃電般快速在山林中移動。從海拔300公尺到3900公尺的原始森林都有牠們的蹤跡，但以中海拔較為常見。最高紀錄是一群6隻出現在玉山北峰（3850公尺）的氣象站，其他如宜蘭太平山（2000公尺）等地亦曾發現。

保育單位2020年野放了14隻，後來透過頸圈定位追蹤，發現其中1隻活動範圍竟達118.7平方公里，概念是嘉義市的2倍，或十分之一的玉山國家公園範圍。黃喉貂毛色搶眼，體態輕盈，行動敏捷，模樣呆萌可愛，其實性情凶狠，擅長成群結隊，獵捕體型較為龐大的山羌，所以俗稱「羌仔虎」。

黃喉貂原本是難得一見的稀有動物，但近年有逐漸增加曝光的趨勢，真是可喜的現象。但更重要的是：相關單位一再呼籲遊客到各地山林旅遊時，務必將使用過的塑膠袋帶下山，免得被各種飢餓的動物誤食而影響生機。

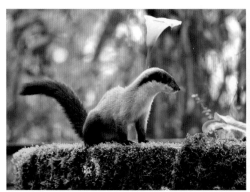
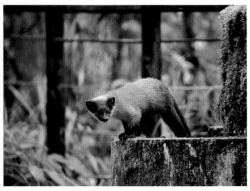

林進銘 / 攝影

100x70cm 2023 透明水彩

幸福

被譽為臺灣國寶鳥的「臺灣藍鵲」，是
臺灣特有種，閩南語叫「長尾山娘」。
牠的特徵：紅嘴，全身耀眼的寶藍羽色、
白色的尾羽。身長 63-68cm，尾部即佔
三分之二，所以當牠掠過時只能仰望牠
拖曳的英姿。若有幸目睹牠騰空而降，
感覺就像仙子下凡一般。

原本生活在低海拔林區的臺灣藍鵲，現
在連在平地都可輕易看得見，我在臺大
校園和公館的自來水園區巧遇多次，雖
只是驚鴻一瞥，但牠美麗的身影卻令人
印象深刻難以忘懷。

臺大最美的風景是日治時代以來栽植的
林木，綠樹成蔭。此畫面即我逛臺大校
園時兩隻臺灣藍鵲停歇在老樹上，留存
同棲親暱的景象。這棵老樹被寄生的蕨
類攀滿樹幹，親密共生，更顯生機盎然。

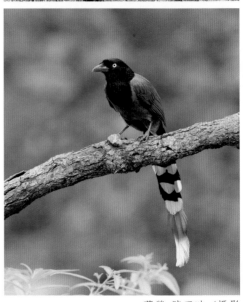

藍鵲 陳王時／攝影

106x75.5cm 2019 透明水彩

山林中的小精靈

石虎和雲豹是臺灣僅存（雲豹尚在追蹤中）的野生貓科動物，虎、獅、豹也同是大型貓科動物。石虎另名山貓、錢貓、豹貓等，牠的額頭有亮麗的條紋，身上有圓點斑紋，不同於一般的貓，與臺灣狐蝠、黑熊、水獺列為「四大神獸」。根據文獻，1930-1940年時期，臺灣全島還普遍存在，後來由於人類的土地開發，分佈的範圍只在苗栗到嘉義的淺山間。時至今日，實際出現的僅有苗栗、臺中、南投等地。記得國小時住在雲林鄉下，偶而聽見母親和鄰居太太談論，昨晚山貓又在後院出沒。可見在60年前，石虎還是易見的。如今，全島僅剩300-500隻，屬於一級保育動物，卻因棲地與人類偶有重疊，活動區域遭到限縮，成為犧牲品。況且屢見媒體報導石虎穿越公路遭遇車禍，令人十分不捨。幸好，大家已逐漸關切石虎生存危機，2019年苗栗縣議會從反對到贊同，幾經波折終於通過了「石虎保育自治條例」，成為臺灣第一個珍愛石虎的地方法案，十分值得肯定。我向來喜歡自然保育主題，有機會為中華郵政繪製設計一套（兩枚）的石虎郵票，已在2022年4月發行。

臺灣特生中心／提供

（右）56x76cm 2022 透明水彩

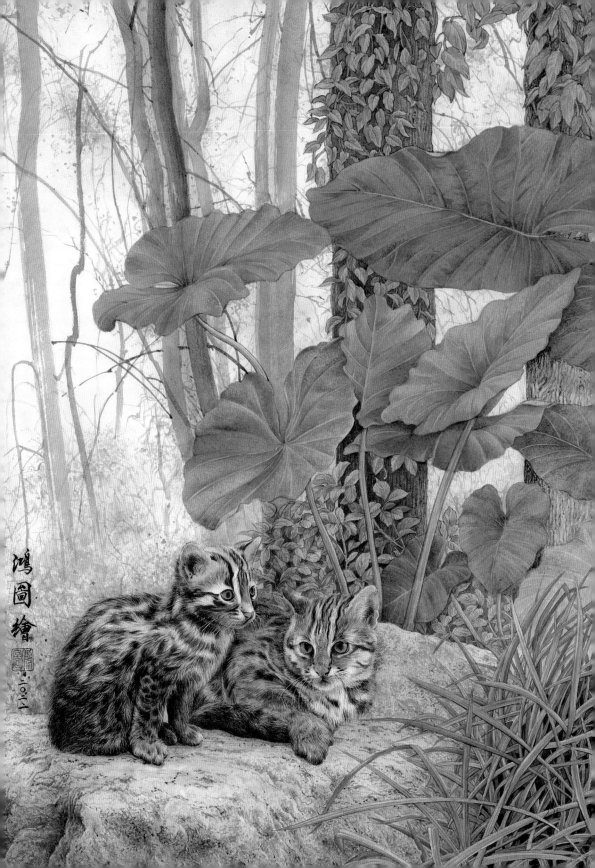

[悠哉]

牠們棲息在接壤平地的山坡帶，個人以
自然生態的態度創作，所以描繪力求趨
近實際生活狀態，不會將牠們置於太富
想像的空靈環境，畫中的柑橘園是參酌
保育機構，依石虎田野調查拍攝的背景
資料，稍稍調和了畫面的單一色調感。

[各有所思]

石虎在 2008 年被政府列為第一級瀕危
的保育動物，牠平常的獵物包含小型哺
乳類、爬蟲類、昆蟲、兩棲類及鳥類等。
畫中三隻石虎家族的視覺焦點互異，小
的純真、大的若有所思，另隻則警敏，
趣味十足的表情，請觀者各自解讀吧。

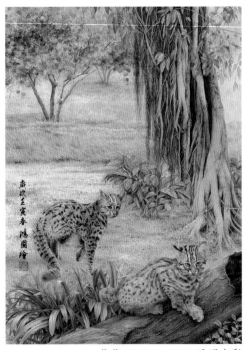

悠哉 52x75cm 2022 透明水彩

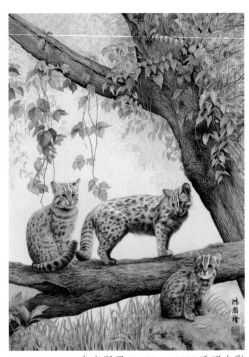

各有所思 56x76cm 2022 透明水彩

[可愛家族]

自 2014 年起，臺灣特生中心和林務局，有鑑於農地也是石虎的主要棲地，即推動兼顧生產和生態兩個面向的「石虎友善」農作獎勵計劃。經石虎認證的有機芭樂、鳳梨、山蕉、柚子等，貼有「石虎好物」識別標章的農產品，已陸續在家樂福上架行銷，並且受到好評。

[石虎樂園]

除了為中華郵政設計繪圖，已發行的兩枚一套石虎郵票外，這幅繪畫創作已到第五幅了，可見我有多愛石虎啊！也許，我本就是愛貓族，以畫作來傳達希望大眾多關心石虎的生態保育。作為烏托邦的藝術家，自然為牠們編織了安逸美好的生活世界。

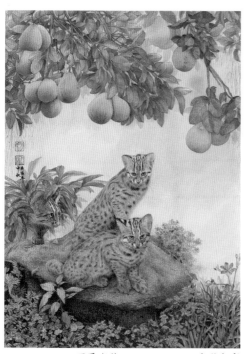

可愛家族 56x76cm 2022 透明水彩

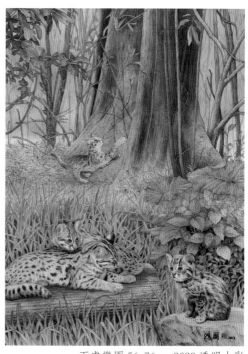

石虎樂園 56x76cm 2023 透明水彩

耄耋富貴

牡丹花朵碩大，顏色豐富，有紅、白、黃、黑、粉、紫、藍、綠和複色九大色系，於每年春末競相綻放。牡丹雍容華貴，白居易的詩句「牡丹真國色，花開動京城」，描寫得最為生動傳神。無怪乎歷代騷人墨客、文人雅士、王公貴族均與牡丹結下不解之緣。

約在2000年，第一次在北京頤和園看到牡丹花，花團錦簇，豔氣逼人，真所謂「國色天香」也，這是在臺灣不曾有過的視覺經驗；第二次在2010年「台北國際花卉博覽會」，場內有從西安空運來台的各種牡丹，其中洛陽紅是記憶最深刻的，昔時曾有「洛陽牡丹甲天下」之美譽，真是當之無愧。

第三次則是2018年獲悉南投杉林溪有座牡丹園，於花季時專程上山賞花。每次都拍下不少照片，作為日後創作的素材。牡丹在臺灣不易栽培，必須在2000公尺以上高處才會開花。過去，日本松江市即曾派專家到南投輔導栽培技術。

牡丹既是富貴的象徵，古人即以她結合貓和蝴蝶，構成了幅幅的吉祥畫，傳達出民間的祝福和祈願。貓與耄、蝶與耋音相近，和牡丹三者結合，我透過西方繪畫技巧和構圖，結合文化精神內涵，希望創作出有別於傳統的繪畫風貌。印象中，國畫花鳥名家喻仲林先生，牡丹常是他主要表現的主題，分別搭配著白頭翁、蝴蝶、貓，即可明白畫中賦予「富貴耄耋」或「白頭富貴」等寓意。

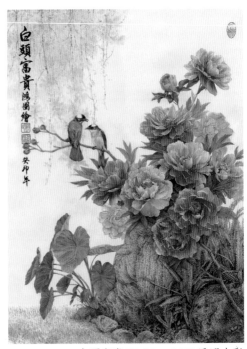

白頭富貴 56x76cm 2023 透明水彩

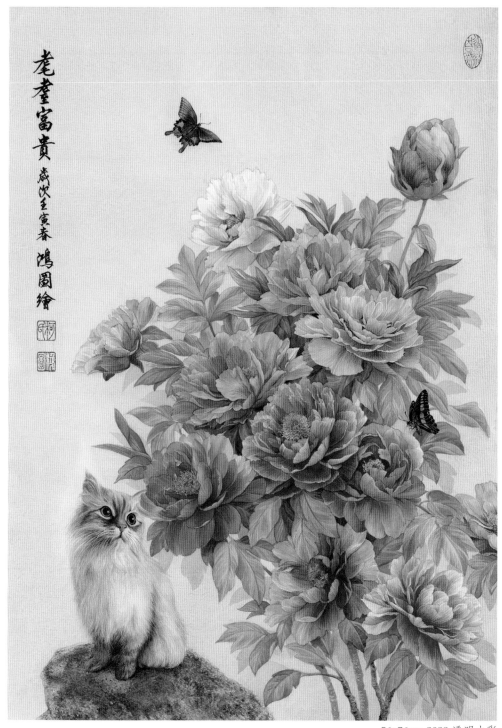

老臺富貴
歲次壬寅春
鴻圖繪

56x76cm 2022 透明水彩

花中睡美人

荷花即蓮花，但與睡蓮不同，二者同科
不同屬。荷花是印度的國花，亦是佛教
的象徵，睡蓮則是埃及國花。她的葉片
較多見貼著水面，花略突出；而荷花的
葉片則直立於水面，迎風搖曳生姿。

荷花主要集中於夏季的七、八月綻放，
睡蓮則全年都可能開花，依品種不同，
分晝開或夜開，出水或浮水。睡蓮花色
有紅、粉紅、白、紫、藍、黃等色，顏
色彩度高，花姿楚楚動人，人們美譽為
「水中女神」。她在一池碧水中，宛如
脫俗的少女，所以也被稱為「花中睡美
人」。

睡蓮和蓮花雖然不同，但她同樣傳承了
蓮花出淤泥而不染的清新氣質。所以，
她的花語為：潔淨、純真、神聖。

（右）52.5x75cm 2019 透明水彩

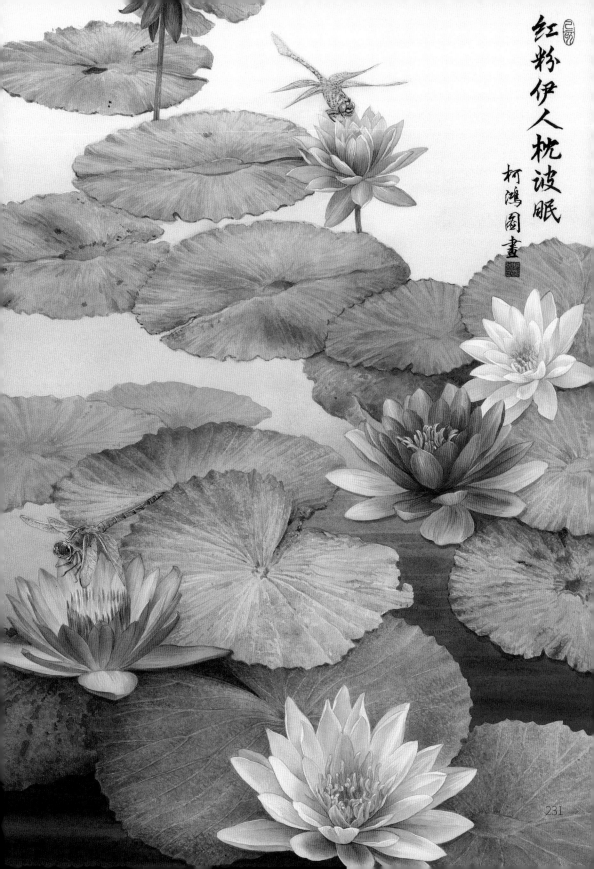

红粉伊人枕波眠

柯鴻圖畫

231

桃李爭妍 有鳥來朝

「春花豔豔,看紅白桃李爭妍」。這是明代無名氏,形容桃花李花競放,春天明媚美麗,也有人以「桃李爭輝」來比喻二者之美。

它們不只花兒令人讚賞,熟成的果實粉桃和紫紅,同樣秀色可餐引人垂涎。所以,雖然本是讚美花朵的「桃李爭妍」,仍被我借用作為題名。圖面構成時,我刻意將兩種相近時令的桃李鋪陳在一起,使藍紫與粉紅的果子,產生了色彩豐富的交錯輝映的效果。

花香蝶自來,果實成熟的香氣誘使鳥兒紛紛前來朝聖。畫面上,兩隻共享水蜜桃的是黃山雀。重視本土自然生態、注入東方元素、工筆寫實和清麗的色彩呈現,期望作品能帶給觀者愉悅的感受,這便是我的理念。

陳王時 / 攝影

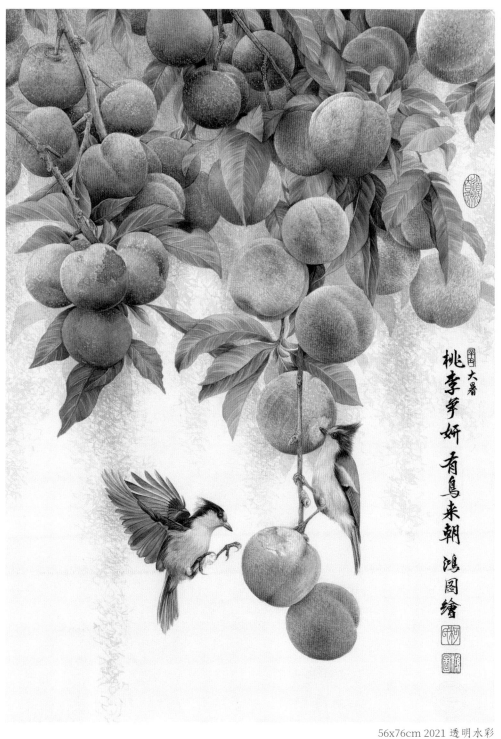

桃李爭妍 有鳥來朝 鴻圖繪

大暑

56x76cm 2021 透明水彩

荷的風情

荷可說是我一生的「最愛」，拍她、畫她，為她南征北討。不過，再怎麼鍾情，都遠不及歷代騷人墨客，如唐代的李白、白居易、王維，宋代的蘇東坡、周敦頤、歐陽修等人歌頌吟詠她，寫荷花的嫵媚婀娜、荷葉的青翠欲滴或花葉的清香芬芳，眾人皆為伊痴迷、陶醉。我則從素描到彩繪，完成了不算少的作品。下圖是一幅描繪荷一生百態的初稿，由含苞、初綻、盛放以至凋零。而右頁上方二圖拋開現實，營造夢幻的意境，如一簾幽夢；右頁下方兩幅以普通翠鳥和赤翡翠分別停歇在高聳的蓮蓬和荷苞上，似乎翹首遠眺著未來的希望。展覽時，我刻意將二圖相向並陳，相映成趣。

工作室畫荷

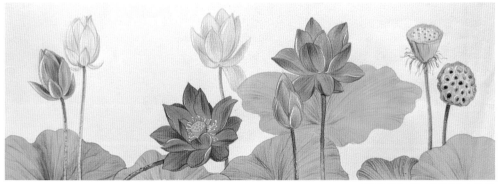

荷畫的初稿（草圖）／攝影

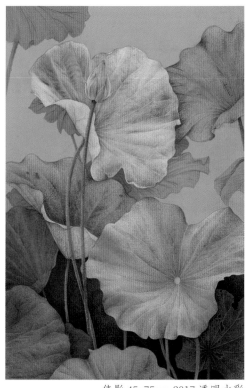

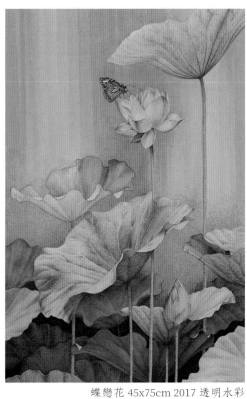

倩影 45x75cm 2017 透明水彩　　　　　蝶戀花 45x75cm 2017 透明水彩

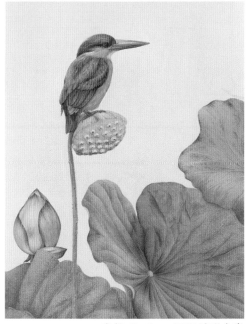

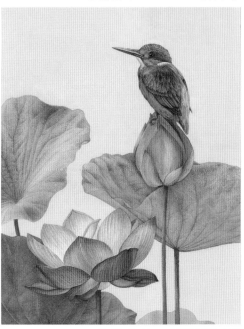

春望 40x60cm 2017 透明水彩　　　　　眺望 40x60cm 2017 透明水彩

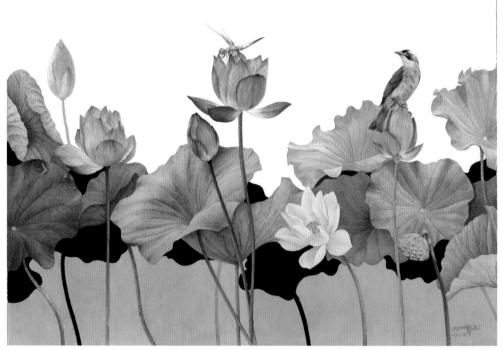

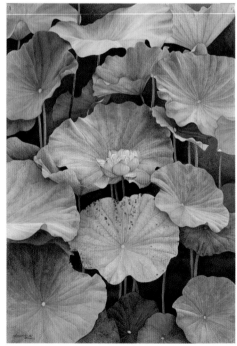

（上）荷的風情（上）84x59cm 2012 透明水彩
（下）獨秀 100x70cm 2017 透明水彩

（右上）荷的風情（下）73x53cm 2012 透明水彩
（右下左）知心 40x60cm 2017 透明水彩
（右下右）盛放 100x70cm 2017 透明水彩

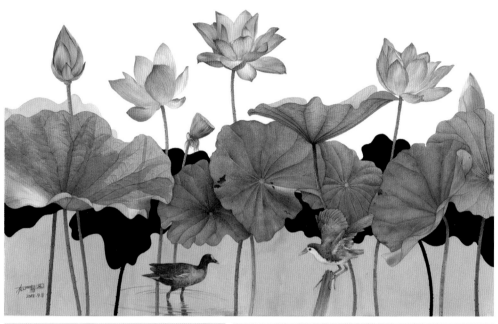

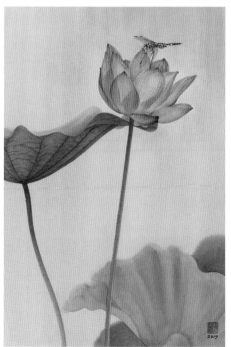

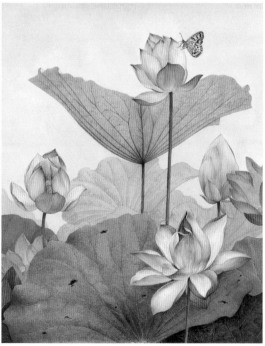

殘荷六帖

世人皆愛荷，尤其她從含苞到綻放，千嬌百媚，藝文人士無不為其傾倒。攝影者常將她擬人化，在作品上題名。

每年荷季，植物園荷塘一大清晨，就已經人聲鼎沸。懂得拍荷者，約莫六點即抵達「陣地」，人人配備一副高倍率望遠鏡頭。此時晨曦微露，光線30度斜照，色調柔和、色溫適中，荷花和荷葉上珠圓玉潤，美極。

每當五至九月荷季一過，荷塘春色不再，荷花寥落，逐漸取而代之的是荷葉在秋風中奮力搖曳。當時序進入了十月、十一月，荷葉全面枯黃，滿園滄桑。

十一月八日立冬，蘇軾藉荷寫了〈冬景〉一首：
荷盡已無擎雨蓋，菊殘猶有傲霜枝。
一年好景君須記，最是橙黃橘綠時。

詩中對荷的秋天境況，令我心有戚戚。眾人在春夏匯聚賞荷，我亦然，但我更愛在一片荒涼中觀賞荷葉和枝梗，看她傾斜的最終意象，從那份茶褐色中，細賞單調的淒美，除了心靈觸動還可以得到生命的啟示。因之，我以殘荷百態創作了六幅系列作品。

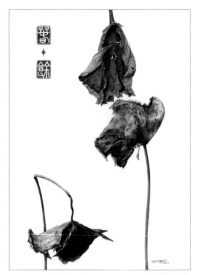

春餘 40x60cm 2014 透明水彩

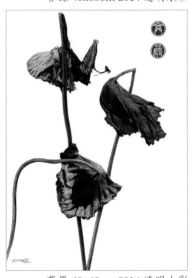

尊嚴 40x60cm 2014 透明水彩

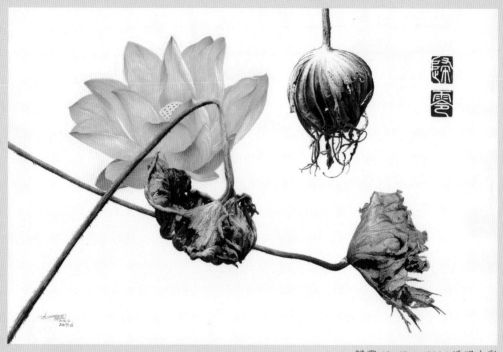

歸零 40x60cm 2014 透明水彩

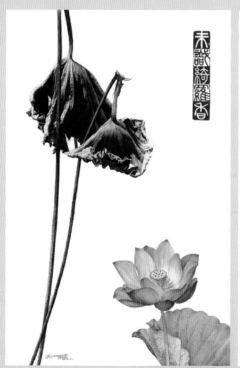

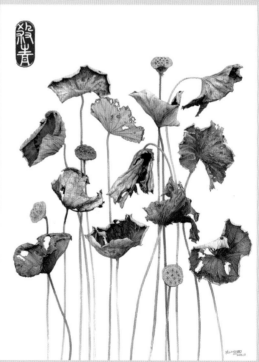

未識綺羅香 40x60cm 2014 透明水彩

殺青 40x60cm 2014 透明水彩

夏末荷花

我常到臺大水源校區遛狗散步，那天偶
然發現某處角落有座栽植荷花的大盆
景，不同品種的紅白花點綴其間。盛開
的、含苞的、殘凋的……看來並未獲得
照顧，但卻生機盎然。荷的生命特色是
生生不息，年復一年地循環再生。野生
的荷卻怡然自得，接力表現出各自的生
命色彩，活得真愜意啊！

這個景象使我回想起，過去我在校教授
「視覺傳達設計」，每年都帶學生到板
橋林家花園作一場文化洗禮。園內有幾
處養荷的大小盆景。不同的是，它們在
名園宅第的烘襯下，顯得風雅大方，不
似眼前這座佈滿苔蘚的陶盆，充滿野
趣。

當下決定以此作為創作素材，想賦予另
個面貌。如揉和一點文化元素，借用林
家花園的八角窗和青花陶瓷。另外，為
了使畫面更靈動有趣，添了一隻被蝴蝶
所吸引定神的虎斑貓。

日常觀察，看夏荷的起落。

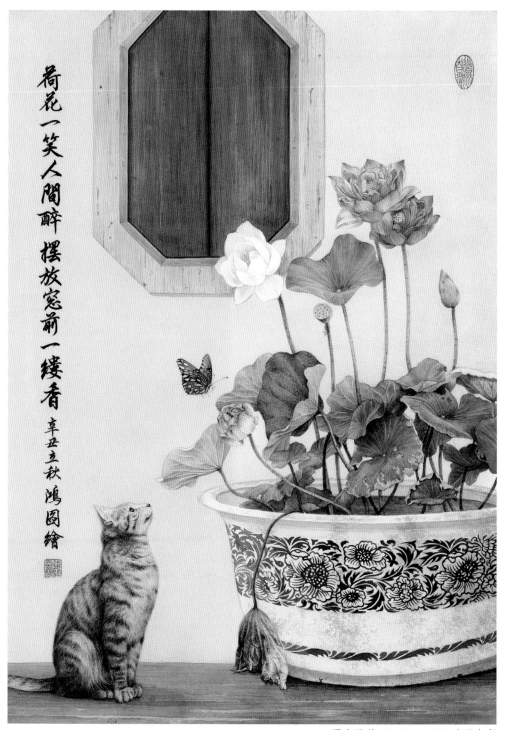

荷花一笑人間醉 擺放窗前一縷香 辛丑立秋 鴻圖繪

夏末荷花 50x70cm 2011 透明水彩

茶花三帖

夏天，荷花的婀娜多姿使人傾倒；冬天，茶花的百媚則令人迷醉。

每年1到3月，是茶花盛開時節，資料顯示，世界園藝茶花多達3000種以上。臺北市花卉試驗中心，循例每年都會舉辦茶花特展。觀賞過後，感覺大開眼界，收穫滿滿。

茶花氣質雍容，大致可分三大系統：華麗碩大的西洋茶花、單瓣雅緻的日本茶花及重瓣略小的中國茶花。茶花文學在歷代詩人筆下均有可觀的吟誦佳作，例如「似有濃妝出絳紗，行光一道映朝霞；飄香送豔春多少，猶如真紅耐久花」來讚美她。而西洋以法國名作家小仲馬所寫的《茶花女》最為膾炙人口。

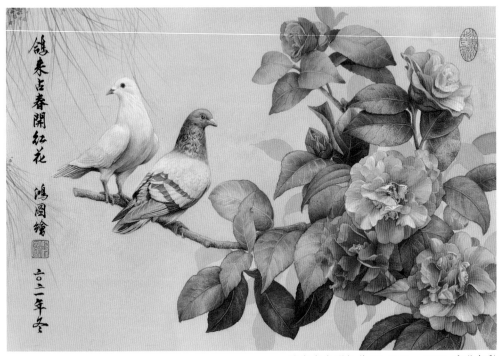

鴿來占春開紅花 55x37.5cm 2021 透明水彩

茶花別名晚山茶、耐冬、玉茗花、海石榴等，它性喜溫暖和濕潤的生長環境。花期長，從每年10月到隔年的5月，盛開期則在1到3月。它的原產地為日本、韓國、臺灣、印度、中國等地。茶花可供觀賞、插花、盆栽，山茶花的種子還可以煉榨茶油，花、葉、根皆可藥用。

在國畫裡的茶花蘊含茶壽之意，而茶壽指超過108歲的長壽。明清兩代的青花瓷，常見「花卉綬帶鳥紋圖」，綬（壽）帶鳥寓意長壽，與茶花結合富有吉祥意涵。

茶花的花色以白色、粉紅、桃紅為主，各有象徵意義。此圖的粉紅色茶花，寓意可愛、謙讓、理想的愛。枝頭上一大一小的綠鳩，除了點綴亦在隱喻美好的親子關係。

茶花和山茶花其實是相同的，差別是山茶花指生長在山上的茶樹，花型優雅被形容「隱在山林逸自芳」，但嫩芽和嫩葉並不適採集製茶；而一般茶花則係經

校園裡滿地落紅的茶花

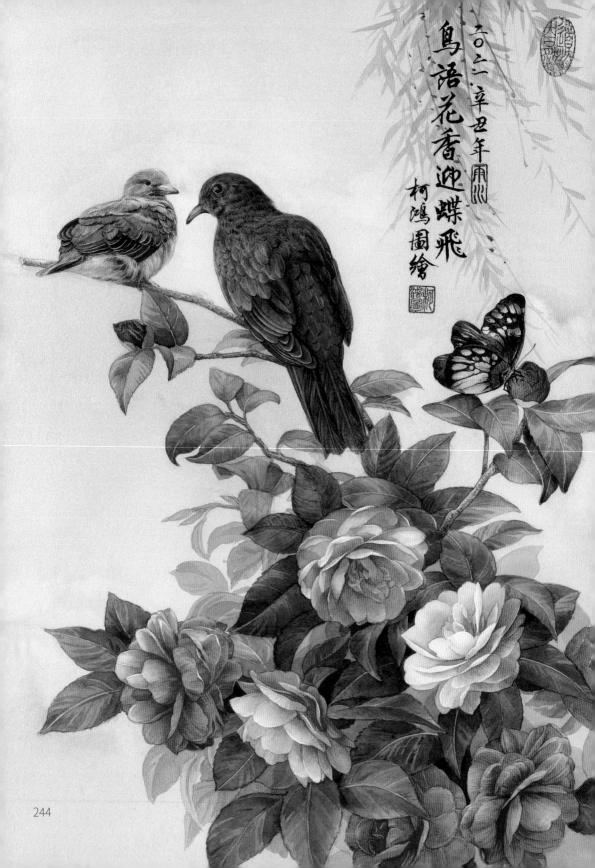

鳥語花香迎蝶飛

二〇二一・辛丑年

柯鴻圖繪

人工栽種的茶樹，雖不如山茶花具有觀賞性，卻有商業價值，適合焙製茶葉。

茶花分單瓣和重瓣，重瓣的花瓣最多達60片。季節將近尾聲，在花期中我分別以橘紅、桃紅及白三色，繪成「茶花三帖」，為她留下美麗的容顏。三幅作品中分別呈現古典、豔彩、淡雅，賦予不同風情是我繪作的本意。茶花中，我偏愛白色的日本山茶花。臺大校園裡的茶花花開時，我即頻頻造訪。日本的山茶花，像羊脂白玉般純潔無瑕，加上略微厚實的花瓣，顯得氣質不俗。欣賞一朵花，就像維娜斯的石膏像，每個角度都有不同美的感受。（枝頭上綠繡眼，寓意伴侶的甜蜜關係）

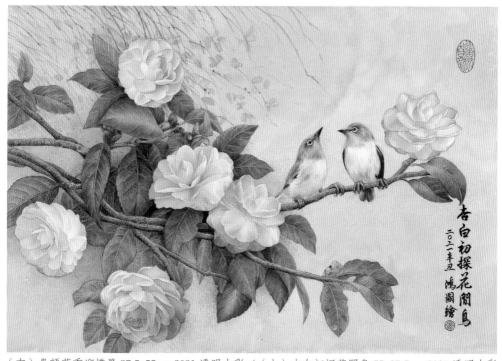

（左）鳥語花香迎蝶飛 37.5x55cm 2021 透明水彩／（上）杏白初探花間鳥 55x37.5cm 2021 透明水彩

百鳥聯合國

幾乎每天都會帶我家小白到臺大水源校區遛狗，順便餵點野鳥。這裡有片大草地，存留著兩道殘破的紅磚矮牆，不同的鳥兒常會飛來停歇。

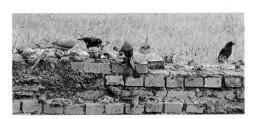

我喜歡牠們雖然類種不同，但覓食時並不會弱肉強食，不像人類向以地球村公民自居，卻不斷有種族歧視出現。從COVID-19 疫情看，強勢國家大量囤積疫苗，打三劑都綽綽有餘。而非洲國家卻只有一半達到 2% 完整接種率。身為黑人的 WHO 秘書長譚德塞，曾道德勸說先進國家，慷慨捐助弱勢的非洲，莫輕忽失控的疫情，病毒變異株會反撲回世界各地。言猶在耳，Omicron 已開始蔓延了，令各國手足無措。

也許，從野鳥的共食現象，看到疫情失控的國際現實，此作呈現美好和諧的一面，或可稍稍平衡一下負面心靈。

珠頸斑鳩、麻雀、樹鵲、八哥等齊聚共食。

103x50cm 2021 透明水彩

早春

木棉花有鉻黃、橙煌、橙紅三個些微差
異的花色。因氣候關係,南部自三月初
即陸續開花,北部則在三月底至四月。
台北市知名的木棉道有光復南路和羅斯
福路,尤以後者三段至四段是最美的一
段,居家適巧越過馬路即可觀賞到木棉
之美。它像林立的路燈照亮道路,使得
行人心情不覺愉悅起來。

木棉花是待整樹綠葉春盡,只剩光禿的
樹枝和花苞,才開始展露它的燦爛生命,
有違一般花卉自然生態的順序,饒是有
趣。此外,印象最深刻的是,有一年在
花季季末,木棉花連環爆開時,陣陣小
團的棉花花絮像薄雲徐徐飄過大樓的窗
戶,充滿浪漫的風情。但若突如其來的
一陣強風,卻像捲起千堆雪般,令人嘆
為觀止。只是,待落下後卻是件污染空
氣和地面的環保問題。

我除了欣賞它花開時的熱情奔放,其實
覺得它粗獷、自由伸展的枝椏更具特色。
當然,在《新十二月令》的畫題中自有
其一席之地。

日本筑波教育大學前副校長西川潔教授欣賞此畫。

(右)52.5x75cm 2019 透明水彩

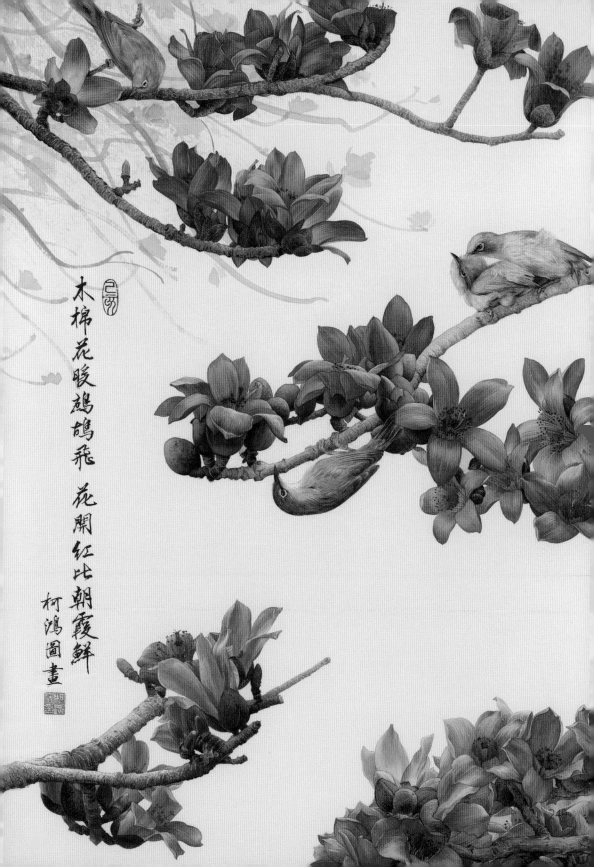

木棉花暖鷓鴣飛　花開紅比朝霞鮮

柯鴻圖畫

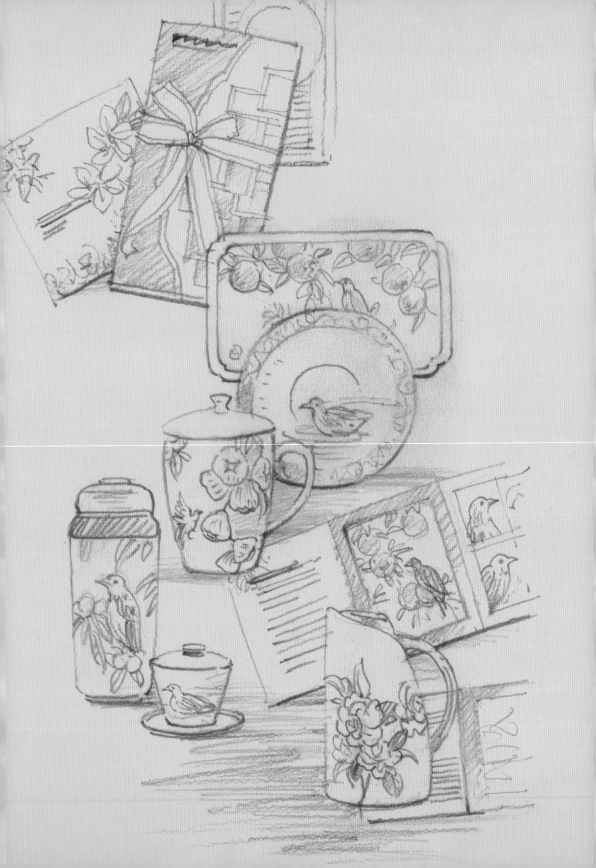

設計的衍生應用 走入生活 品味美學

{ 國家設計月 TIDEX' 99 } 文宣系列

當整個設計活動定下以「大自然的美學工程師」——鸚鵡螺為主視覺，後續的製作跟著迎刃而解，貫穿各個項目。

接續思考的是：1.以何種手法呈現鸚鵡螺？直接的圖像、複色、高反差、幾何圖案抑或工程素描……等諸多討論。2.各個品項的形式、規格、材質及印製加工方式。形式和規格希望有新穎感，但須符合經濟開數。印刷原則以四色套印，如無必要不使用特別色、不燙金（含其他特殊色）、打凸。設計師雖然認真追求成就感之餘，但仍需有完成時間及成本概念，為客戶多作經濟考量，以創意取勝。從事多年的平面設計工作，經手的個案不可勝數，作品如果乏善可陳，很快成為「明日黃花蝶也愁」，被棄如敝屣；優秀作品則難得被保存下來，甚至被稱為經典之作。對有理想性的設計師而言，接案非僅是商業行為，創意時時挑戰著我們，也不斷承擔著工作壓力。

這套活動文宣系列設計，內容尚有獎狀、證書、得獎封函等項目。執行這件專案甚有成就感，並以此案參與選拔賽，贏得了該屆「國家平面設計獎」。

中華郵政 2023 年月曆 & 札記

中華郵政公司繼 2023 年選用拙作［果鳥］主題印製月曆，2024 年續以［花卉］題材獲選，月曆和週曆記事本一併推出上市。同年也獲薦成為中國信託銀行之月曆用圖（設計由其委託的廣告公司執行）；另一案為上市公司新光鋼鐵公司的桌曆，已經合作第三年了，董事長一直是我的收藏家。

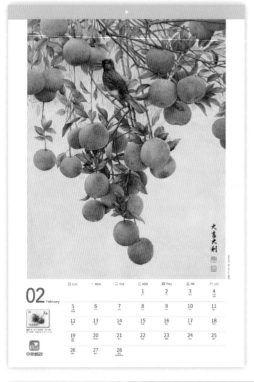

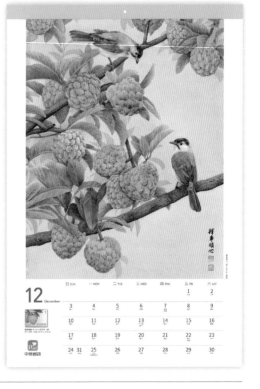

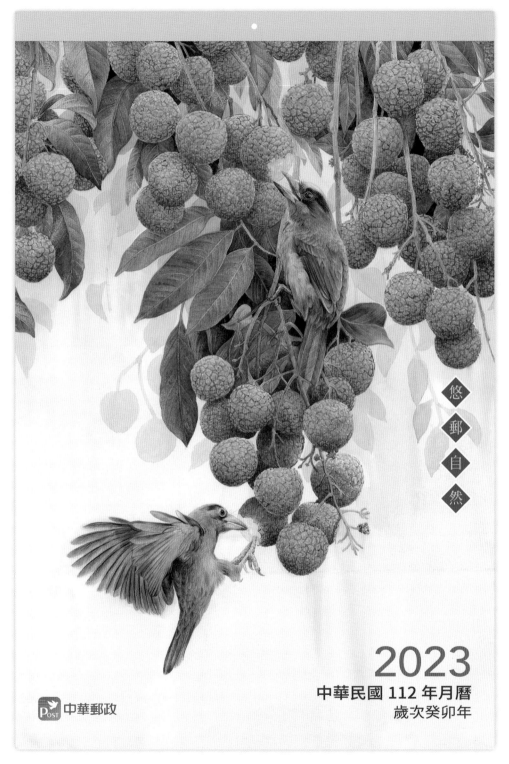

悠 郵 自 然

2023

中華民國 112 年月曆

歲次癸卯年

中華郵政

中華郵政 2024 年月曆 & 札記

從月曆版面規劃、曆表空間大小，可以
看出印行單位的客群，首要需求是審美
性或記事功能。近年深感慶幸，辛苦創
作的畫作能除了展覽之外，尚可衍生至
其他製作物，可讓更多人認識拙作，並
認同「珍重自然」的理念。我認為無論
以任何媒介形式展現，被大眾欣賞即是
一種「創作分享」。感謝肯定我的創作
理念，及支持我的公民營企業機構。

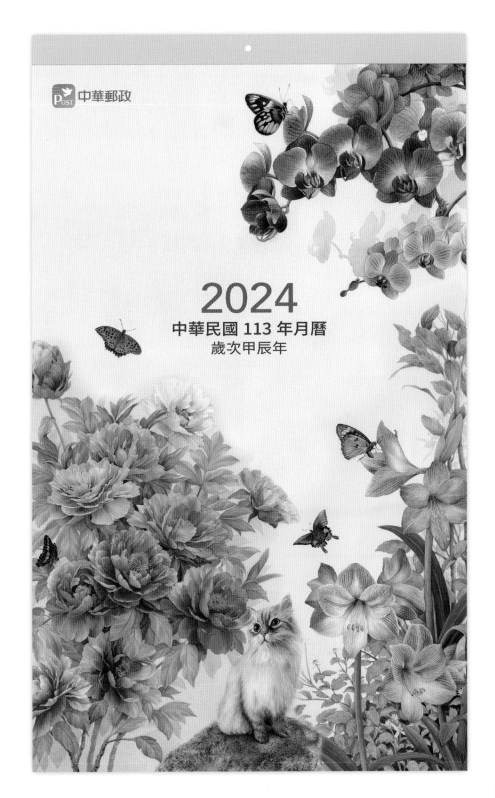

郵政博物館｛十二月令手札｝

這份小而美，製作精緻的札記，係由郵政博物館所委託設計的館內銷售商品。全冊採用我所繪「臺灣十二月令」果鳥篇畫作，由既有的作品授權使用。

規劃時即設定方便隨身攜帶，所以規格僅有 13.5x17.8 公分，另附軋型書匣，除了實用性外，更顯得講究。雖然是札記，在扉頁裡特別設計了一枚類藏書票的「紀念票」，以增加雅趣。

既稱十二月令，全冊分成 12 等份，每單位以相對應時令水果畫作作區隔，彩圖的背後則作「水果與鳥類簡介」，其餘為記事頁，搭配鳥的單色素描點綴。加工方面，除精裝的封面，內頁為線圈活頁，方便翻頁使用。

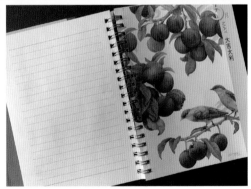

札記開本不大，方便隨身攜帶。印製採精裝方式，內頁使用活線圈，翻閱書寫較平順。

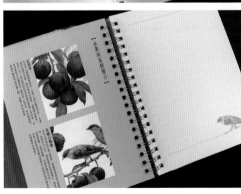

{台北市野鳥學會} 2021 掛曆

我非常樂於與 NPO 或 NGO 組織合作。過去曾與「中華鯨豚協會」進行個案合作，如鯨豚圖鑑、鯨豚專題郵票、協會簡介等。2020 年林務局保育組與台北市野鳥學會，選擇我所繪之本土鳥類作品為 2021 年掛曆，並由我一併執行設計。曾是資深平面設計師，跨領域成專業畫家，自然樂於規劃一份得到充分尊重，不輕易裁切或移花接木的製作物。

台北市野鳥學會是非營利組織，常需提案爭取經費以完成計劃。學會帶有學術研究性質，圖片和撰文都有審查機制。

這是一份 A3 大小的掛曆，版面材積小，適合懸掛於 OA 隔板，方便查閱、記事，較桌曆不佔空間。表現主題為本土自然保育的鳥類，加上採用輕塗紙、磅數輕量化，是一份具有綠色概念的製作物。

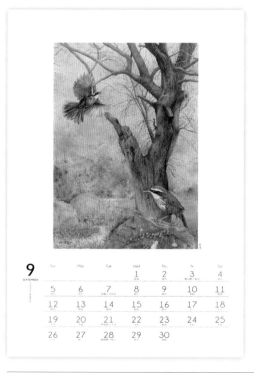

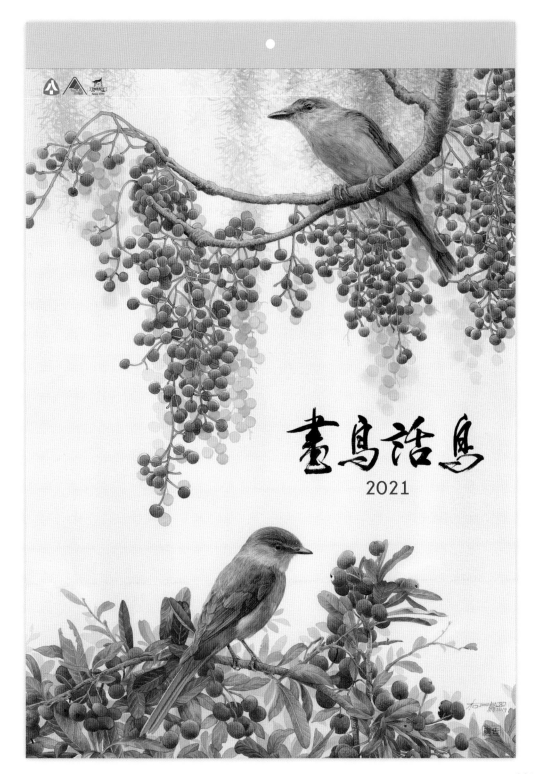

畫鳥話鳥

2021

以自然為題 { 新光鋼鐵公司桌曆 }

將拙作圖檔授權予「新光鋼鐵」印製年度公關贈品桌曆，自2022、2023至2024年已有三年了，從其一脈相連以「珍惜自然」的理念，加上採用同一畫家的作品，主題均為本土鳥禽、花果等，形塑了一致的尊重生命的企業形象。

與經營者結識是來自於2012年，遠雄人文博物館邀我參加當年的臺北「新藝術博覽會」展出，攤位裡有三位屬性不同的藝術家合展，分別是雕塑、油畫、水彩類別。記得展出結束當日的下午，新光鋼鐵粟董事長來到我的畫作前，靜觀了一下，便貼了幾個紅點，並表明想認識我，於是我對他稍作一番「綠色意識」的概念表述，結果發現我們的理念十分契合，讓我頗有遇到知音的喜悅。

粟明德董事長心懷「厚德載物」，為人敦厚、勤作公益事業，令人感動。彼此結緣之後，陸續不定期收藏拙作，感念他鼎力支持我的創作，所以我投桃報李，無酬授權使用作品圖檔，共同為臺灣的自然保育略盡棉薄之力，以實用的平面製作物，走入人們的日常生活，發揮些許潛移默化的作用。

附圖為歷年授權新光鋼鐵印製桌曆
的成品，董事長還附上一份函件，
藉歲末年終向收受者致意，並闡明
經營理念。函中也介紹了創作畫
家，感受到他對人的尊重。

{夏塘荷香情}紀念票

植物園的分區設計,如詩經植物、藥用植物等,是一大特色。除了提供晨昏的運動或散步的遊憩,甚或森林學的學術研究,最核心的「嬌點」就是荷花池。每到荷的季節,遊人如織,好不熱鬧!

國立歷史博物館緊鄰著植物園,文化資產與自然相依相乘,來到南海學園,放鬆遊園及文化洗禮缺一不可。

對一個愛荷者和業餘攝影者,每年當然不會錯過她的花季,甚至遠征蓮子之鄉臺南白河三次,前一天先夜宿鄰近的嘉義大林友人家,凌晨5點驅車至白河,正是晨曦微露,拍荷的最佳時機,直到9點時,光線對比增強,荷的柔媚已消失了,只好鳴金收兵。

這份以郵票形式呈現的紀念票,荷的千嬌百媚,含苞待放的羞澀少女、豆蔻年華的初綻、如盛放的熟女,以至美人遲暮,甚至凋殘,這是生命的歷程,映照人生不也是年華易逝?唯有珍惜生命。

為了全幅圖片富有郵票的價值感,特地軋製了齒孔,印製上力求精美。

夏塘荷香情

盛夏，荷香自然界的荷花，清雅脫俗的荷花，再以顯微藝術剪貼之各種姿態攝取，依此不同最之姿採取令剪貼存有一心靈上的溝通，悅永消暑樂事。

阿勃勒者為荷葉，古名芙蕖，七月盛暑，植物長而成蓮花，阿勃勒葉手頭出水面，地下莖為藕，種子為蓮子，皆可食用，果，剛毅處而不屈，佛教中「愛蓮說」描寫蓮花（即荷花），出淤泥而不染，濯清漣而不妖，蓮花也是高潔、超凡的象徵。

設計/余輝雄　攝影/何秀蓮

國立歷史博物館
NATIONAL MUSEUM OF HISTORY

{人間光影}筆記書

這本筆記書的調性設定為浪漫，在設計風格上就要有這份悠閒，便以「遊戲」的心情來編排它。筆記書仍以圖片為主，規劃很多留白給人們自在地書寫；感性的文字嘗試多種的變化方式，如弧狀、階梯式、垂直、斜式、波浪狀等與圖片搭配，每頁不同的風情，目的是令人產生愉悅的感覺。為了推動再生紙的廣泛利用，所以將其穿插在彩色圖片中，作為筆記空間。彩色圖片上不易表現不同層次的階調，較適合線條或塊面色彩的印刷，因此配置了多幅針筆線畫在點線的版面中。

封面部份，以蠟筆的粗獷筆觸，營造出詩般的情境，塗出帶狀的圖形，再將攝影作品融入其中，一大一小較有層次。紙張分色的底上，擷取內頁的文字穿梭封面，使其有流動的味道。文字本身即是由圖案演繹而來的，有時它有「串場」的功能，經排列組合出相當的美感，因此不妨靈活地看待它！

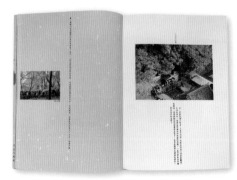

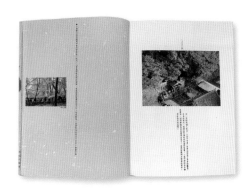

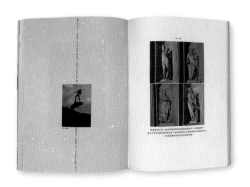

名片、明信片套卡的應用

作為一位資深平面設計師，對自己的名片當然在意，讓對方留下深刻印象，記住你的專業甚至創作風格，才有意義。我想，以己身的畫作應用於名片再恰適不過，所以每一段時日或搬遷新址，便會重印名片，留下一些人生的足印。

印製時，我通常會將多幅作品合版，既經濟又多樣化。交換名片時，我手拿多張任君選擇，常有人多要一兩張當成收集，何樂不為？關於印製成本的考量，包括紙的用材、質感與價格，以及特殊加工如打凸或燙金……等，就看個人的需求了。

每年接到實寄的賀年卡，有朋友的手寫問候，圖面的視覺、紙的觸覺和嗅覺、心理溫度，是電子賀卡無法取代的。把作品印製成明信片卡，除了收藏、寄送，當作互贈交流的小禮也很適合。我知道很多事情要與時俱進，但也能有不同的主張，保有另外的一種興味吧！

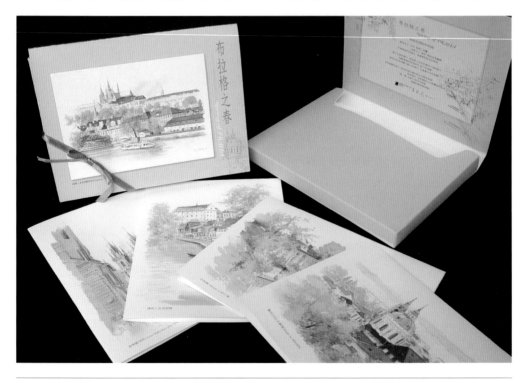

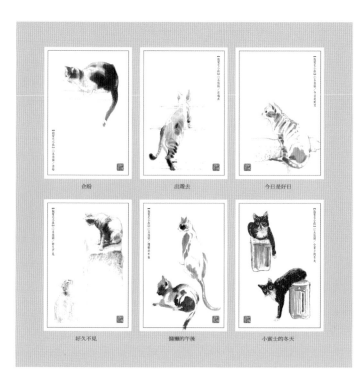

企盼 出遊去 今日是好日

好久不見 慵懶的午後 小貴士的冬天

藝術家
柯鴻圖
ARTIST KO, HUNG-TU

220新北市板橋區
莊敬路123巷1號16樓之二
Mobile: 0933-500-700
E-mail: hungto@hungto.com.tw

藝術家 ARTIST　　　　　　220 新北市板橋區
柯鴻圖　　　　　　　莊敬路123巷1號16樓之二
0933-500-700　　　E-mail hungto@hungto.com.tw

臺灣特有種鳥類（第一輯）
明信片套卡 12 張
ENDEMIC SPECIES OF BIRDS IN TAIWAN (1)
12 POSTCARDS SET

臺灣特有種鳥類（第二輯）
明信片套卡 12 張
ENDEMIC SPECIES OF BIRDS IN TAIWAN (2)
12 POSTCARDS SET

繪者／柯鴻圖 KO, HUNG-TU

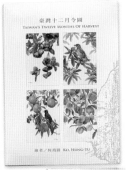

臺灣十二月令圖
TAIWAN'S TWELVE MONTHS OF HARVEST

繪者／柯鴻圖 KO, HUNG-TU

繪畫作品只要處理得宜，從月曆、桌曆、明信片卡、札記，甚至包裝圖面的運用均可。自己也將之表現於名片上，與人交流立即可以藉畫作有了初步印象，甚至留下特別記憶。

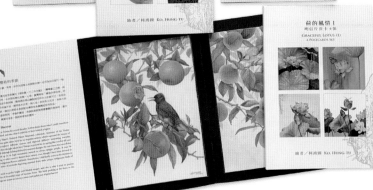

荷的風情 I
明信片套卡 4 張
GRACEFUL LOTUS (1)
4 POSTCARDS SET

荷的風情 II
明信片套卡 4 張
GRACEFUL LOTUS (2)
4 POSTCARDS SET

繪者／柯鴻圖 KO, HUNG-TU

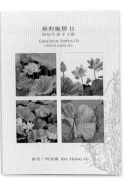

我和｛臺華窯｝的雙品牌經驗

2011年因與藝術界、設計界100人，受白鷺鷥文教基金會之邀，為臺灣師範大學已故陳慧坤教授百年冥誕紀念展，每人繪製瓷盤兩只。個人有幸忝為其中一員，但對陶藝瞭解有限，因此懷著如臨深淵，如履薄冰的心情完成了彩繪瓷器的處女作。繪作中深感隔行如隔山，但也因這個機緣，認識了素有「鶯歌的故宮」美譽的臺華窯董事長呂兆炘先生，開啟了合作雙品牌的初端。首先，就我現有作品挑選適合運用在生活瓷器上的圖面，以「貼花」的方式，燒製在骨瓷、馬克杯、吸水性杯墊等，配合隔年2012在臺華藝術中心的個展推出上市。2018年我再度在臺華窯展出，此次開發的產品題材均以展出中的水果與鳥呈現，呼應了我關注自然的創作理念，兩次開發出來的商品，在市場的反應不錯。臺華窯在產品底面均印有企業Logo和個人簽名，在包裝上亦附有畫家簡介卡片，表現出對雙品牌開發的慎重。除了和陶瓷業合作外，我也和興臺印刷作了複製畫及另家美術玻璃製品，因而累積了一點心得：

1. 畫家的畫作若適合某些產品應用，可衍生創造出其他的附加價值、拓展更大的表現空間和知名度。
2. 雙方合作是水幫魚、魚幫水，彼此尊重，必然互蒙其利。
3. 若開發是計劃性委託畫家量身打造，產品必然更合身得宜，為美感加分。
4. 如果產業和畫家合作，是取材既有作品，開發前能因應產品不同器型、材質、客層等作充分討論，對提昇產品大有助益。

雙品牌以各自的專業優勢結合，彼此提昇。因為知名產業提供了表現平臺、行銷通路和宣傳；若是長期合作關係，畫家創作時也應考量，可供產方開發的運用空間。

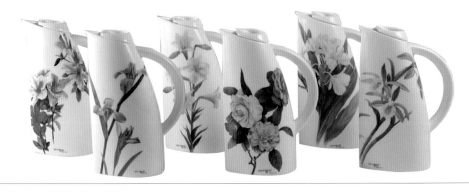

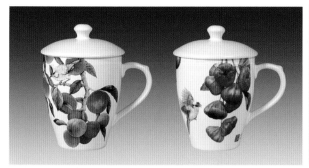

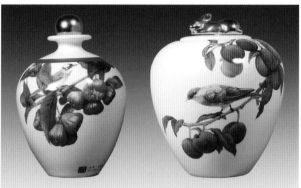

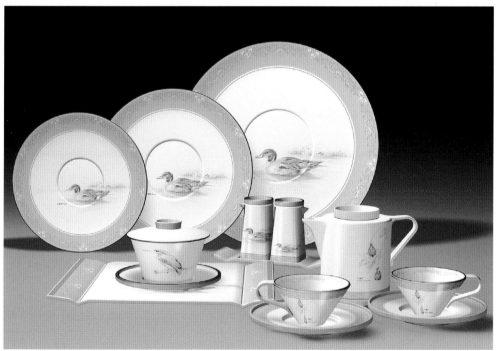

綠色思維 自然美學 / 柯鴻圖作 . -- 一版 . --
臺北市：時報文化出版企業股份有限公司，
2024.01
　面；　公分 . -- (hello design ; 78)
ISBN 978-626-374-834-7(平裝)

1.CST: 藝術設計學 2.CST: 自然美學

901　　　　　　　　　　112022704

ISBN 978-626-374-834-7
Printed in Taiwan

綠色思維　自然美學
Green Philosophy & Nature-Inspired Aesthetics
..

作　　　者──柯鴻圖
圖片提供──柯鴻圖
美術設計──柯鴻圖、張慕怡
協力編輯──謝翠鈺
企　　　劃──陳玟利

董 事 長──趙政岷
出 版 者──時報文化出版企業股份有限公司
　　　　　　108019台北市和平西路三段二四〇號七樓
　　　　　　發行專線（〇二）二三〇六六八四二
　　　　　　讀者服務專線　〇八〇〇二三一七〇五
　　　　　　　　　　　　（〇二）二三〇四七一〇三
　　　　　　讀者服務傳真（〇二）二三〇四六八五八
　　　　　　郵撥　一九三四四七二四時報文化出版公司
　　　　　　信箱　一〇八九九　台北華江橋郵局第九九信箱
時報悅讀網──http://www.readingtimes.com.tw
法律顧問──理律法律事務所 陳長文律師、李念祖律師
印刷──和楹印刷有限公司
一版一刷──二〇二四年一月十九日
定價──新台幣五五〇元
缺頁或破損的書，請寄回更換

時報文化出版公司成立於一九七五年，
並於一九九九年股票上櫃公開發行，於二〇〇八年脫離中時集團非屬旺中，
以「尊重智慧與創意的文化事業」為信念。